YOSHIDA Seiji Art Works & Perspective Technique

吉田誠治作

& 掌握透視技

Gallery

contents

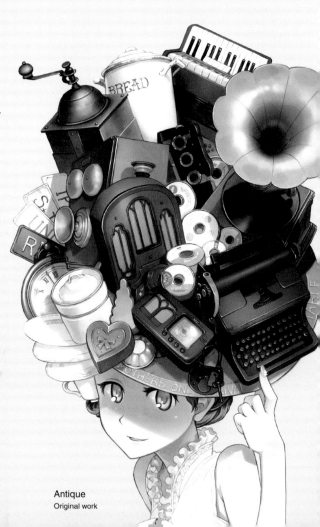

Antique
Original work

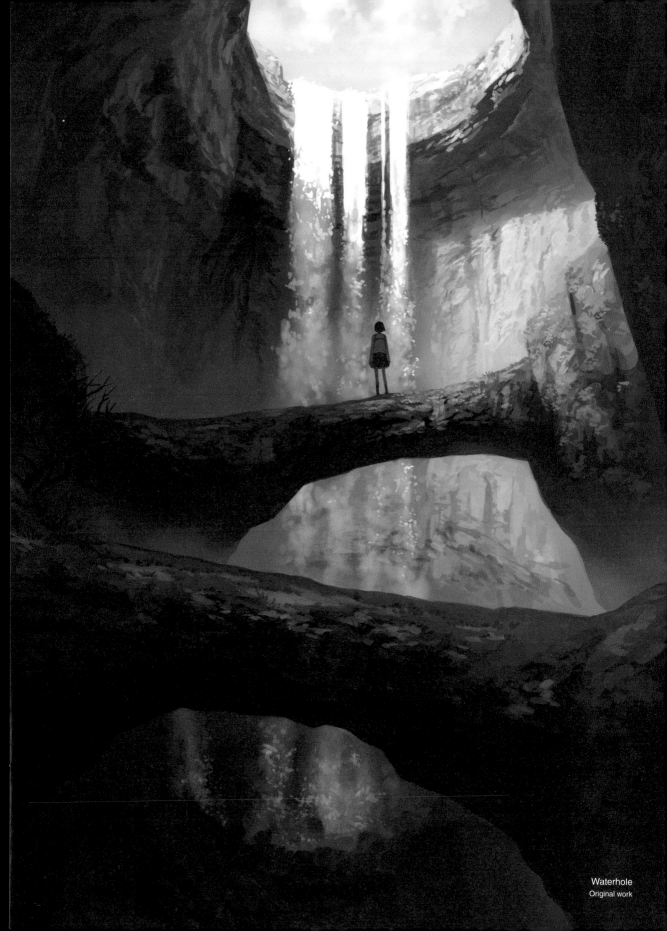

Waterhole
Original work

Fairytale
全新畫作

Gallery

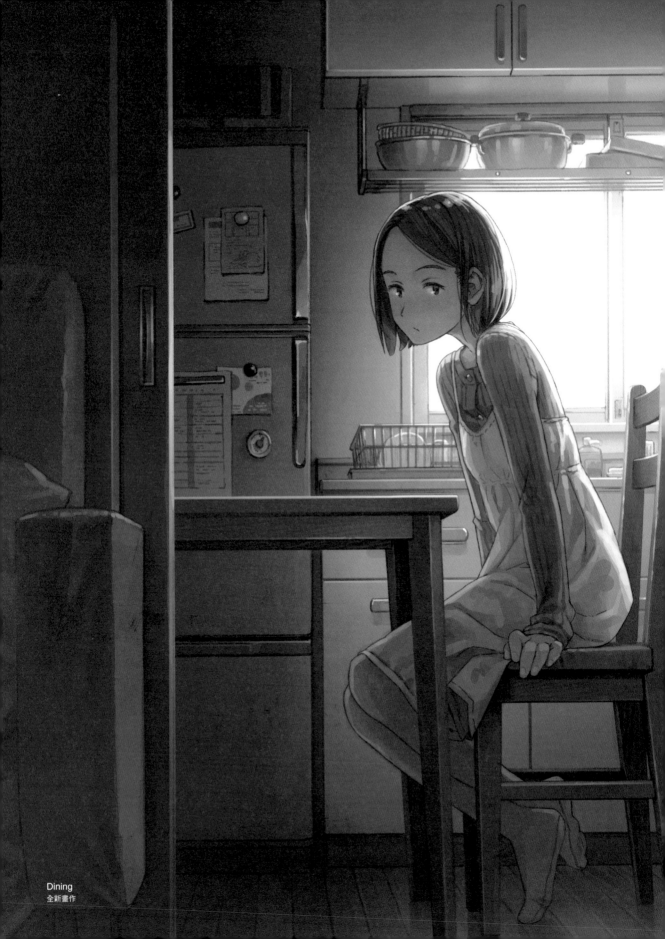

Dining
全新畫作

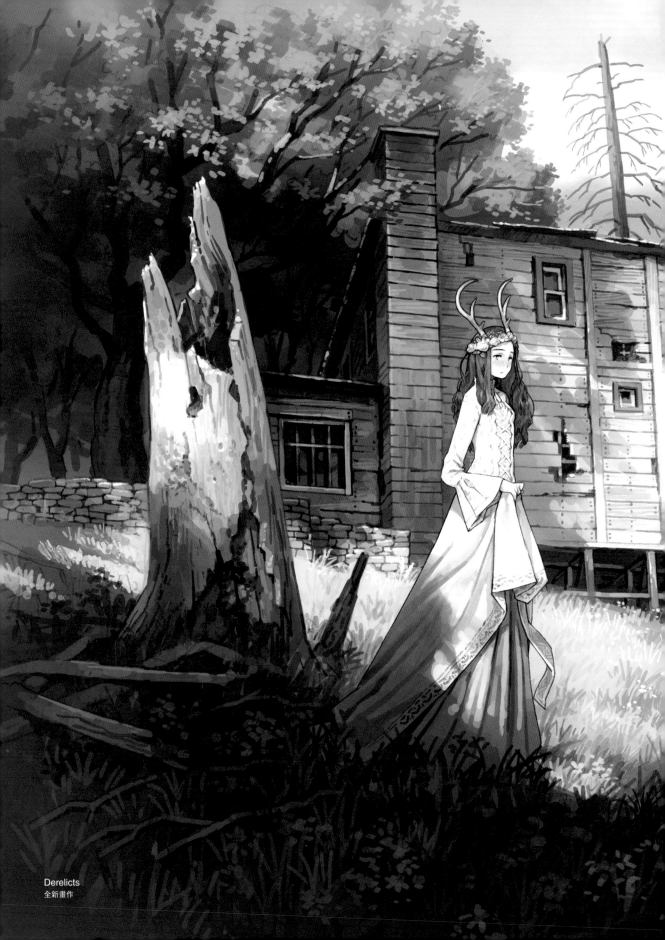

Derelicts
全新畫作

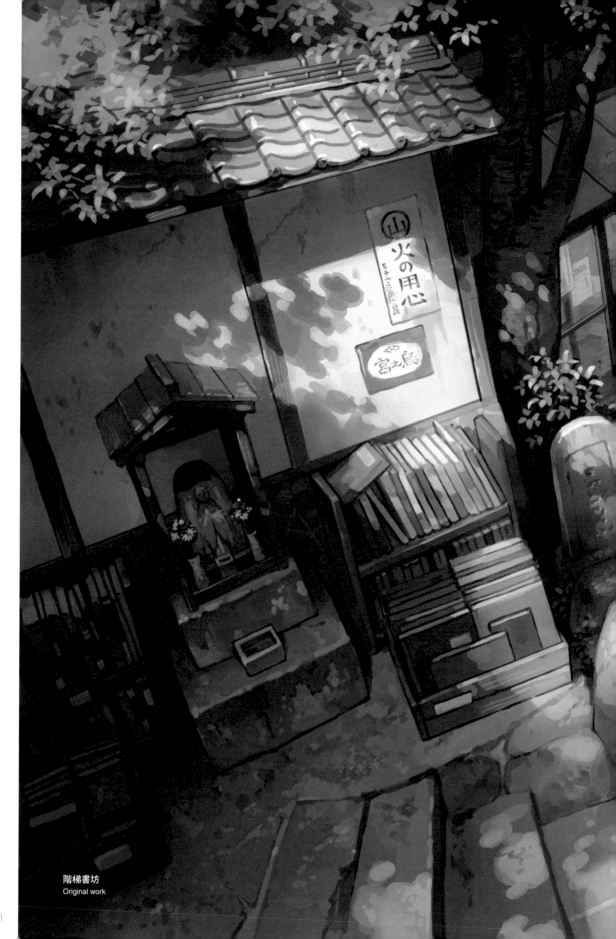

階梯書坊
Original work

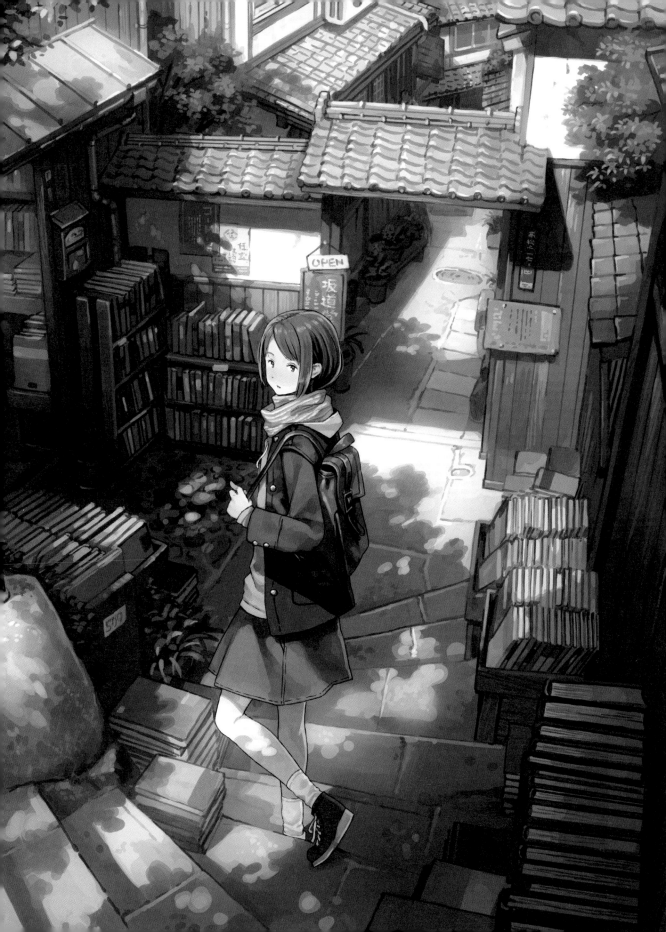

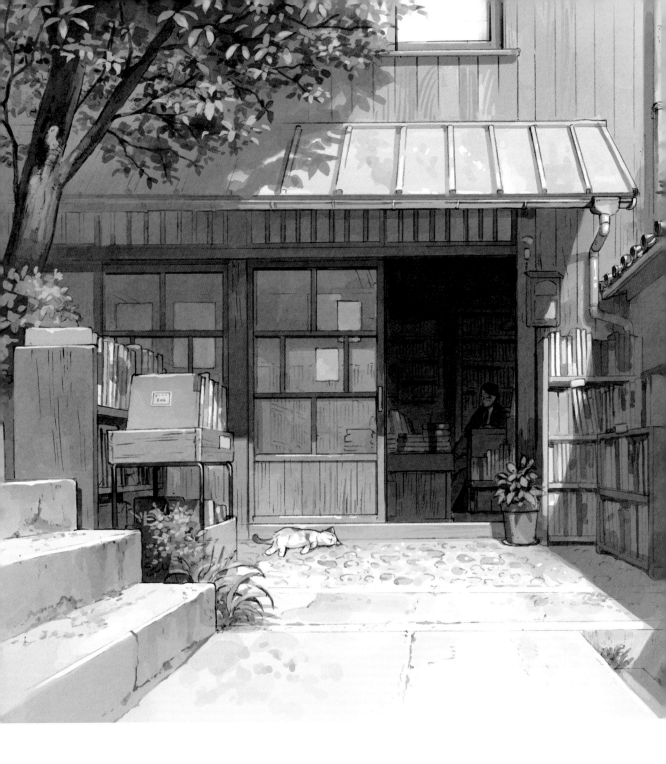

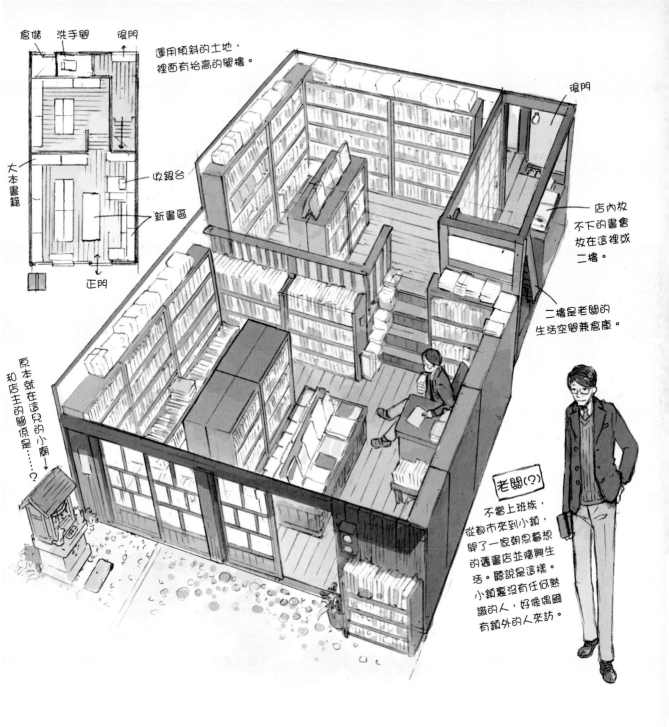

倉儲　洗手間　後門

運用傾斜的土地，裡面有抬高的閣樓。

後門

大本書籍

收銀台

新書區

正門

店內放不下的書會放在這裡或二樓。

二樓是老闆的生活空間兼倉庫。

原本就在這兒的小廟和店主的關係是……？

老闆(?)

不當上班族，從都市來到小鎮，開了一家朝思暮想的舊書店並擔興生活。聽說是這樣。小鎮裏沒有任何熟識的人，好像偶爾有鎮外的人來訪。

階段堂書店

Kaidan-do Book Store

Original work

書店位於通往海邊坡道的中途，由老舊民宅改造建成，特徵是地面傾斜，所以店內有階梯。這裡販售老闆喜歡的新舊書，似乎是興趣才開的店，看不出生意很好。

夜鳥

Nue

Original work

自古流傳於日本、傳說中的妖怪。『平家物語』記述了源賴政射箭降妖的故事，他也是
著名降妖者源賴光的後代。一般描述的外貌為猴頭、貉身、虎腳和蛇尾，然而外貌依文
獻記載各不相同，有的是狐尾，有的是雞身，有的是貓頭。傳說中牠的叫聲不祥，所以
對於不知所以的事物或人物也會稱為鵺。

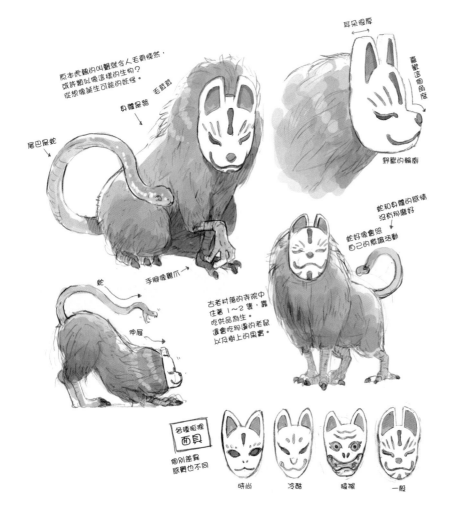

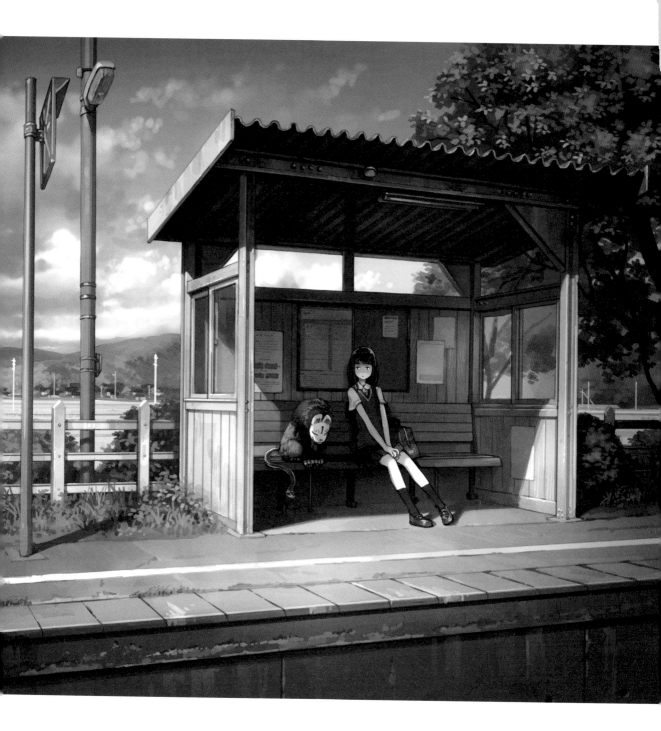

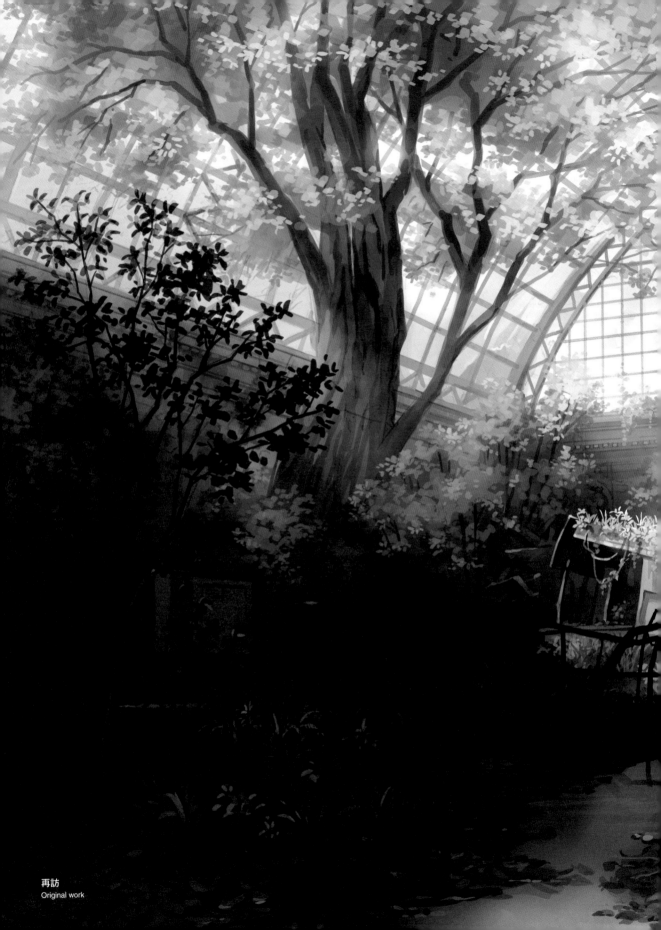

再訪
Original work

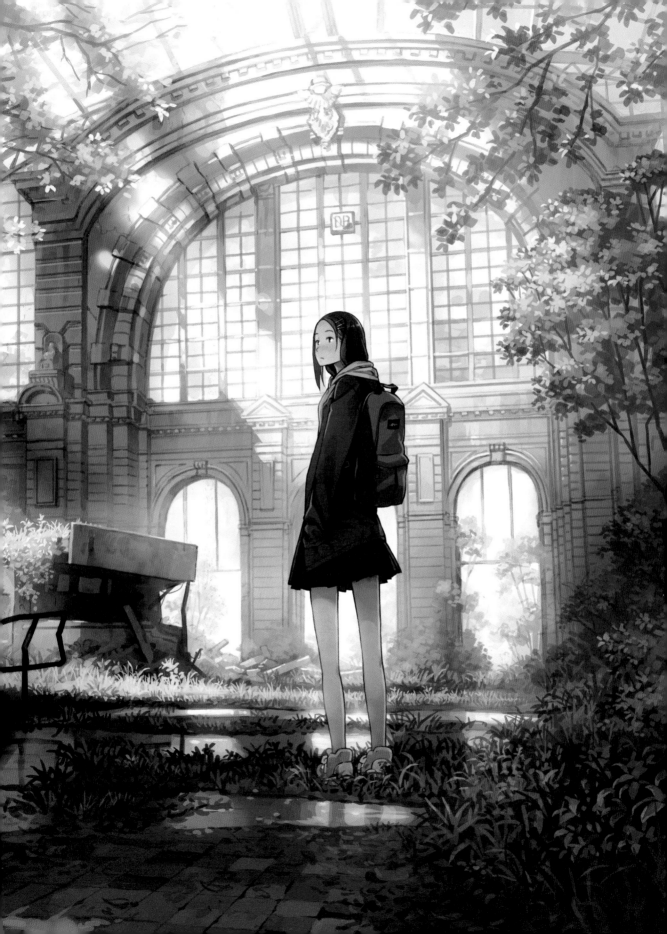

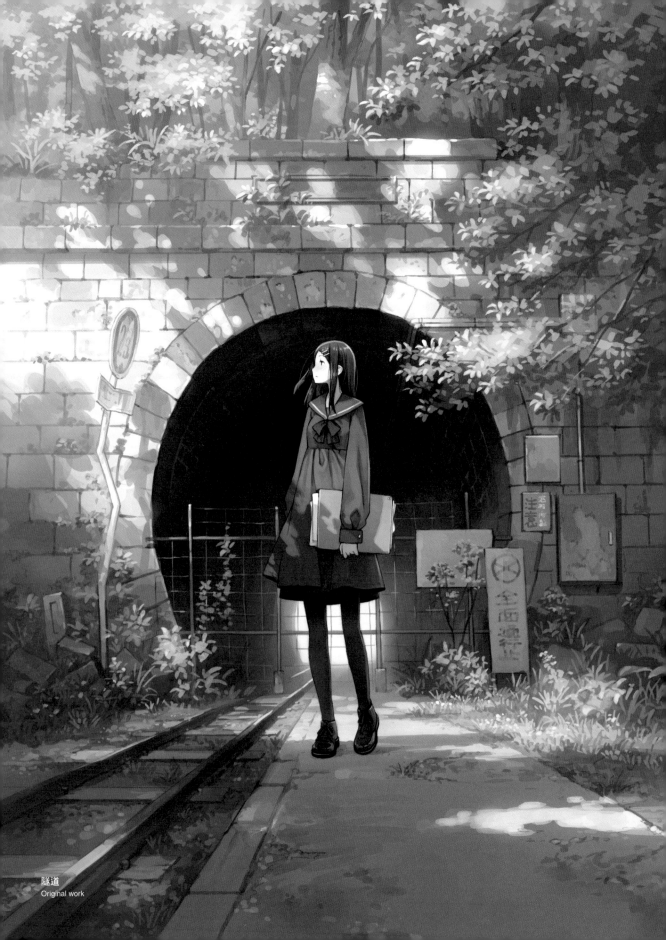

隧道
Original work

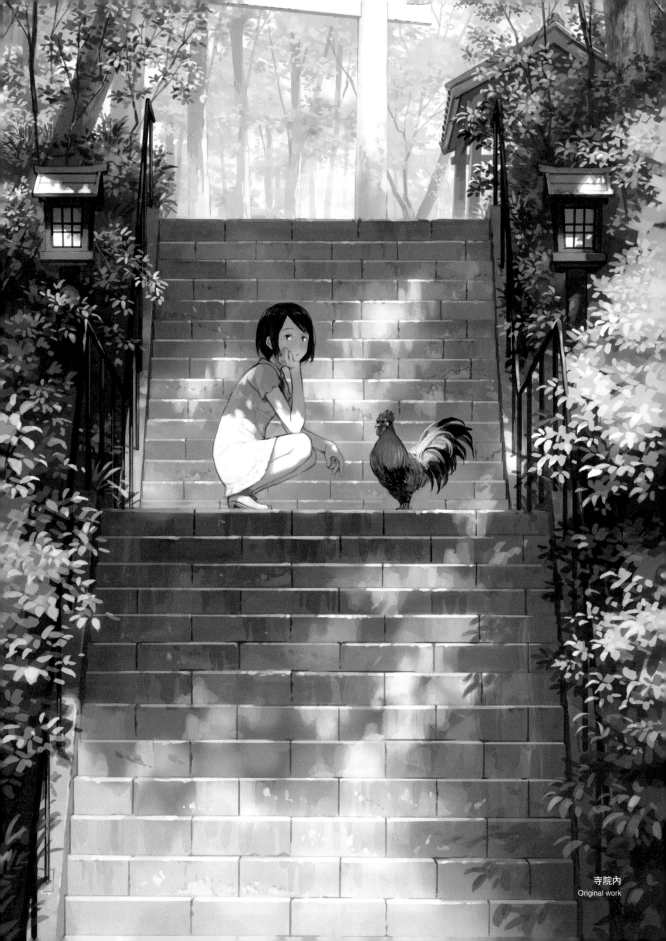

寺院内
Original work

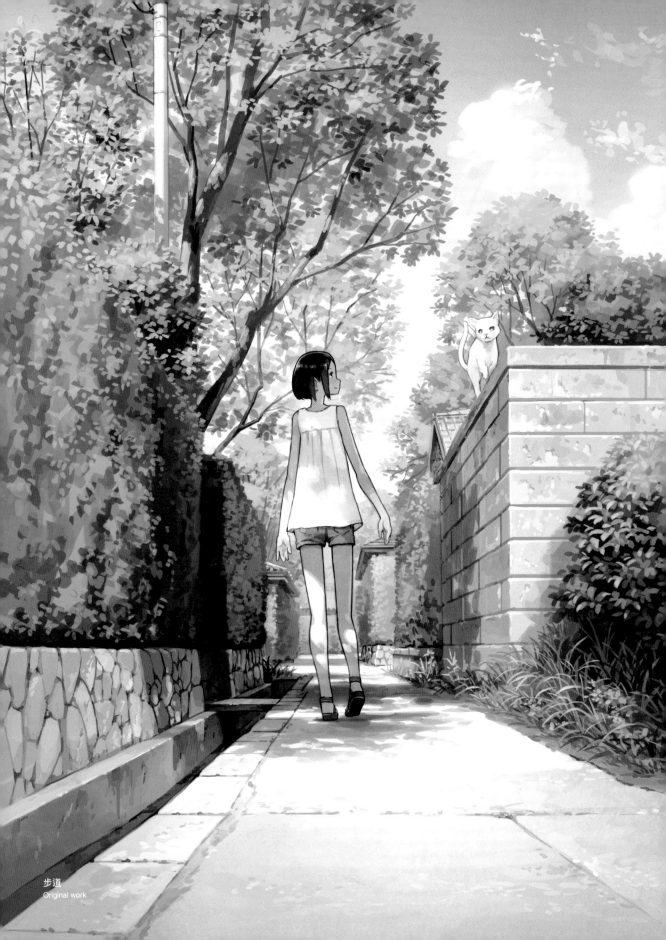

歩道
Original work

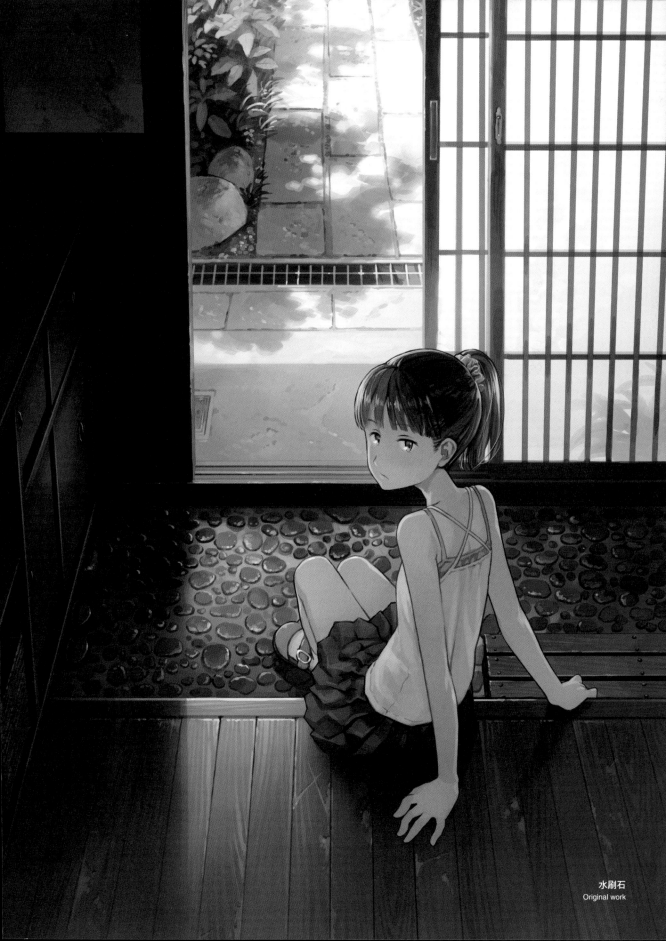

水刷石
Original work

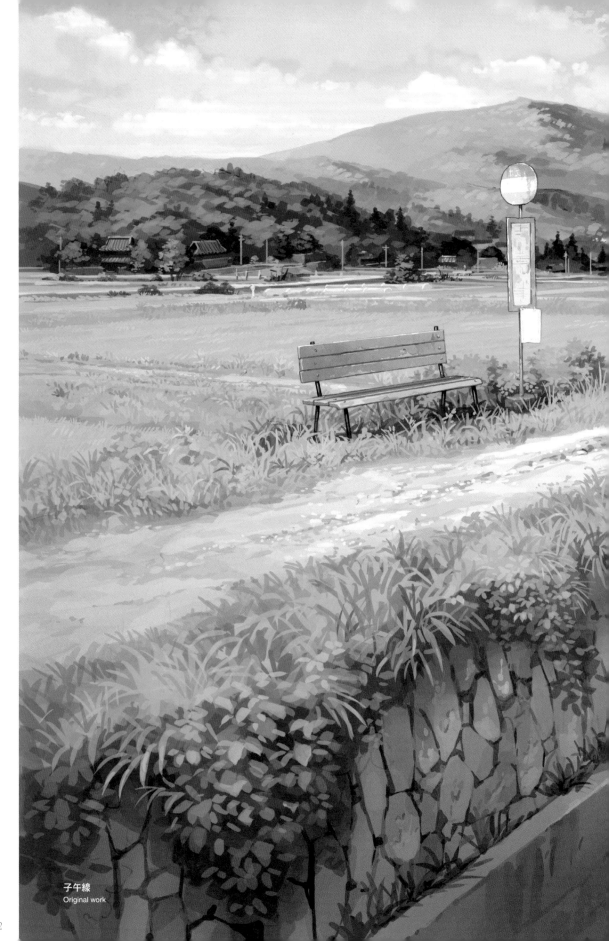

子午線
Original work

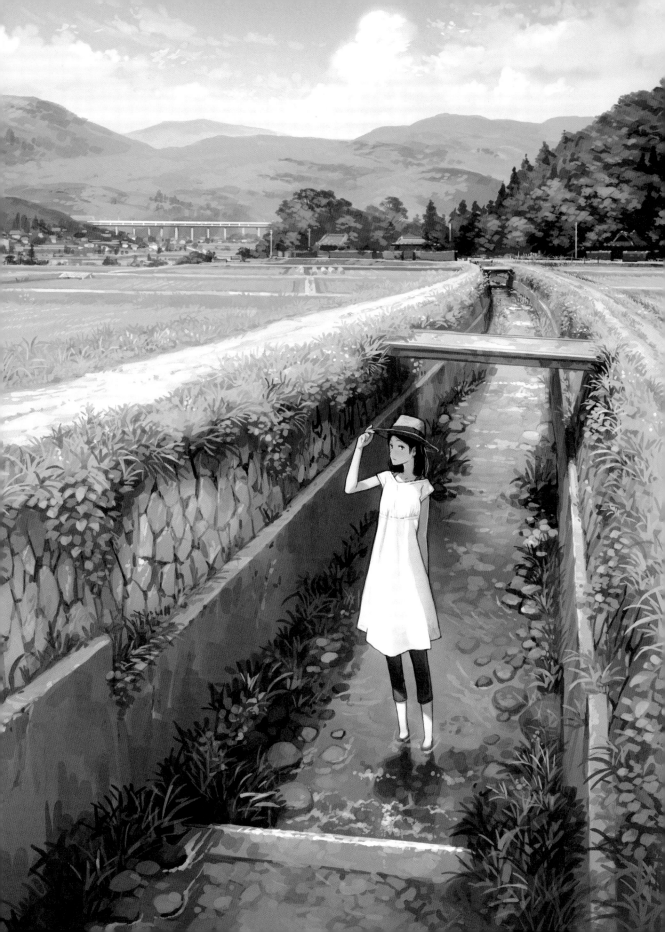

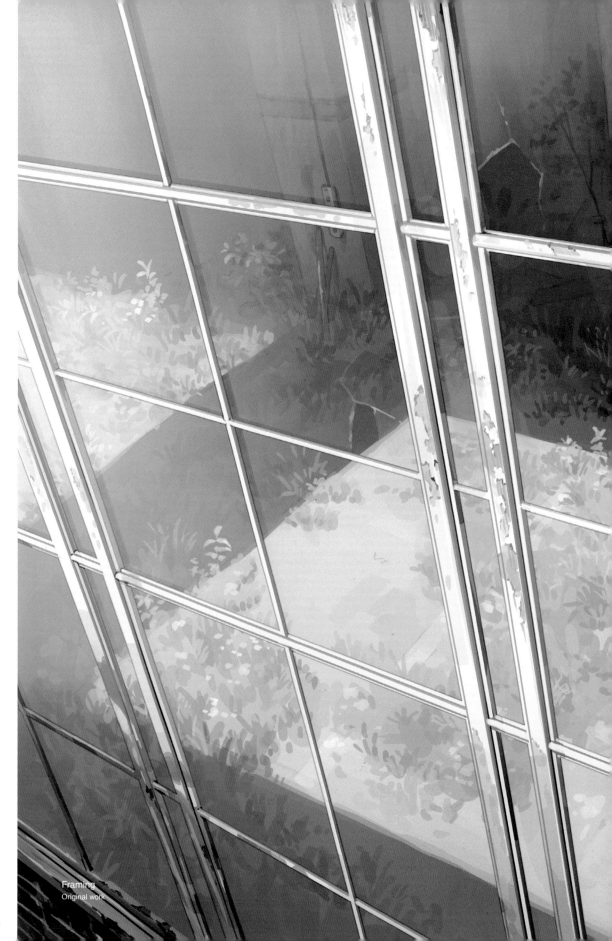

Framing
Original work

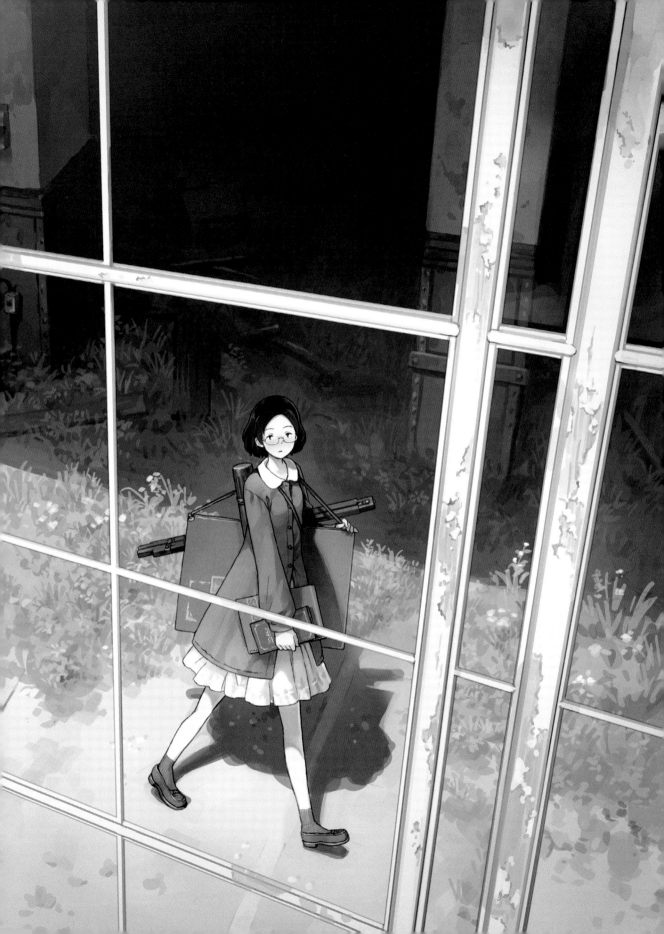

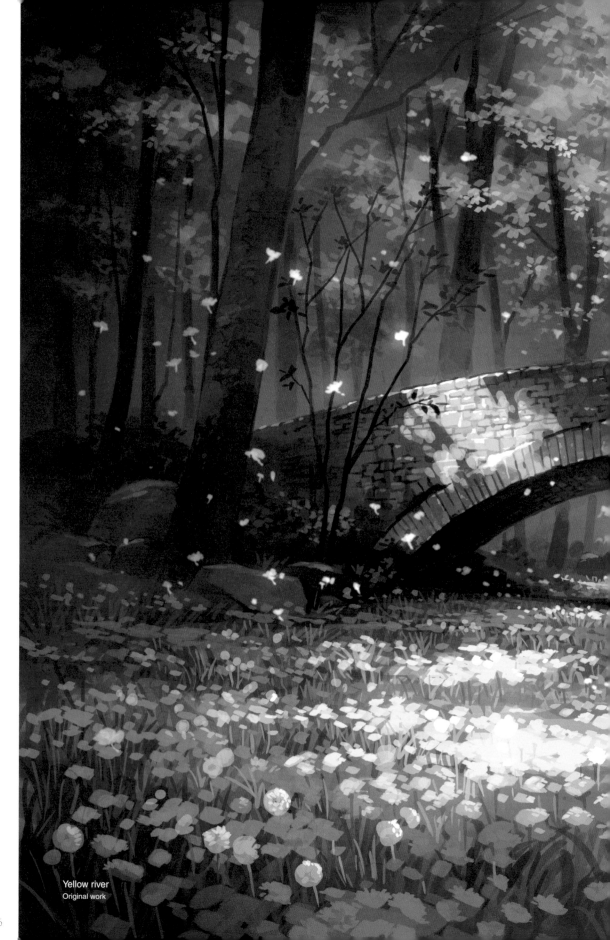

Yellow river
Original work

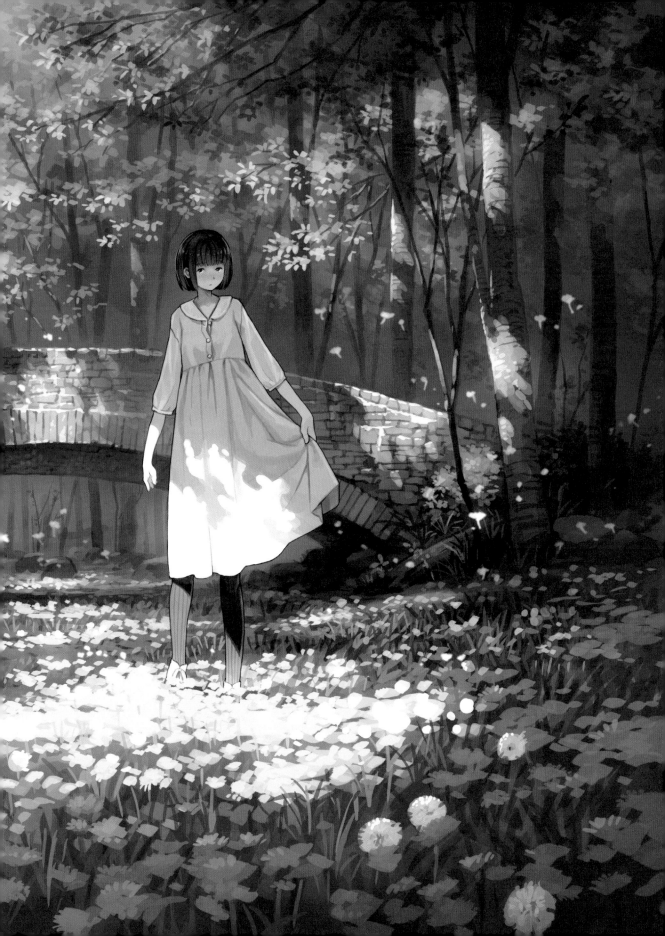

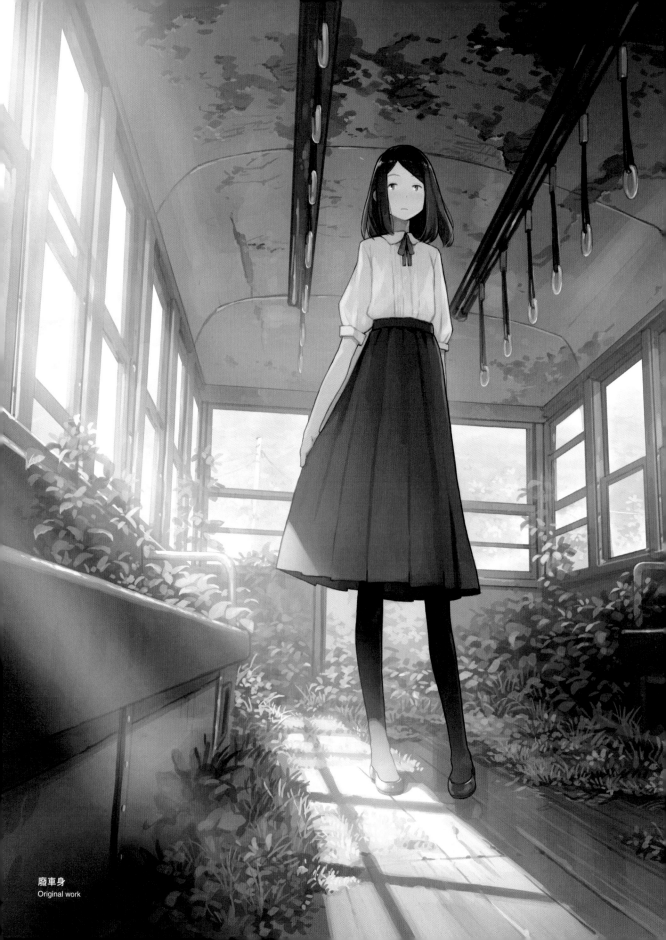

廃車身
Original work

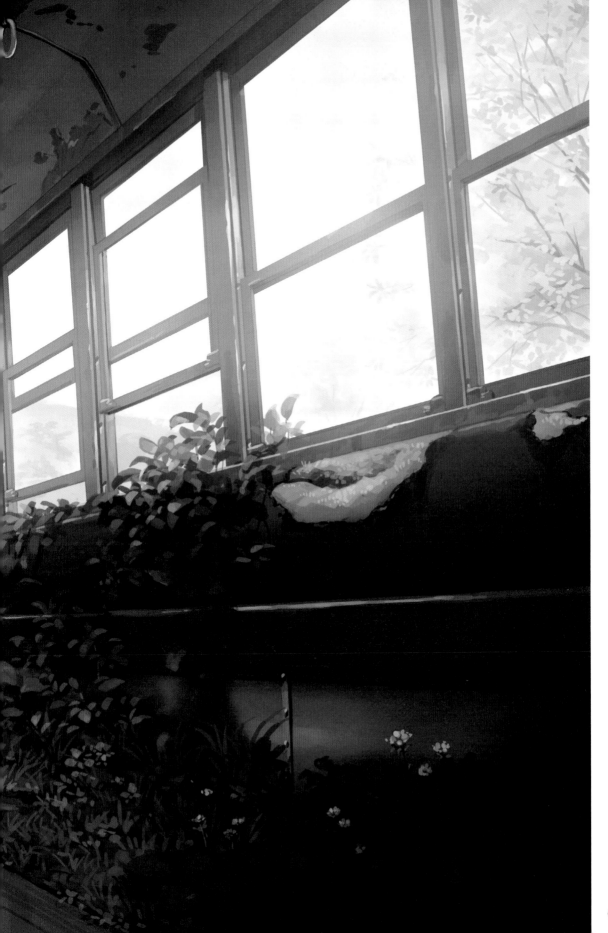

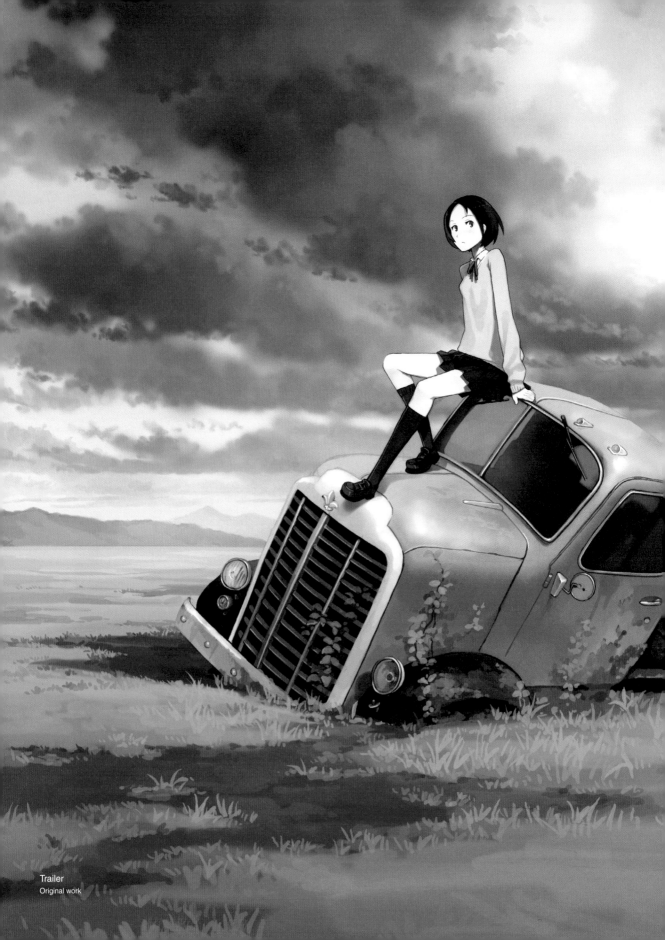

Trailer
Original work

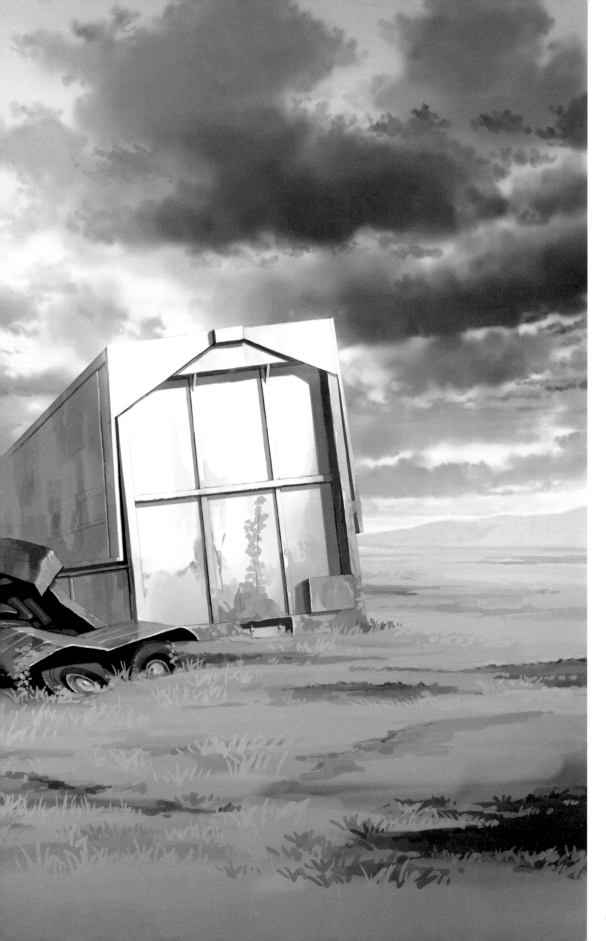

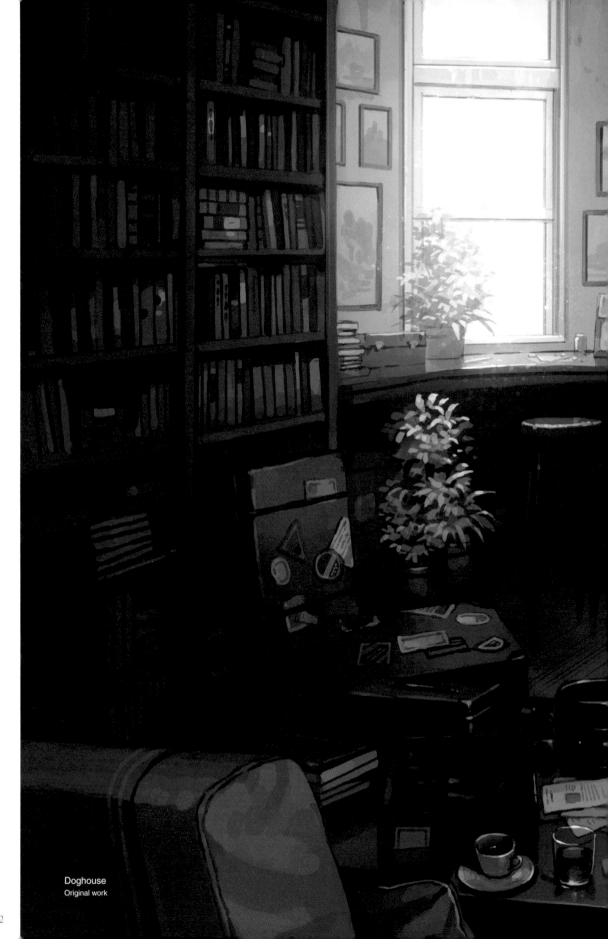

Doghouse
Original work

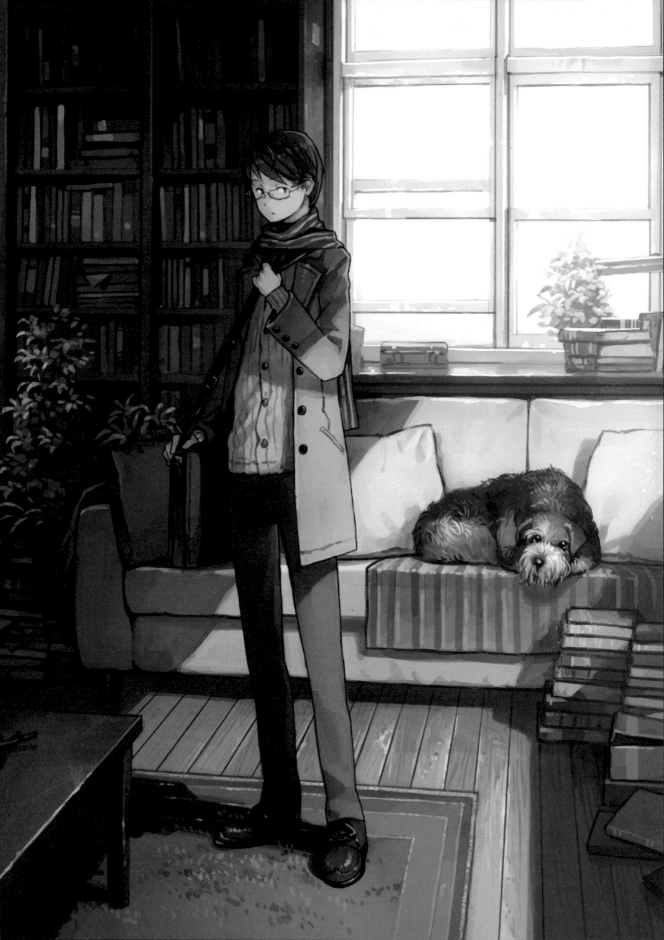

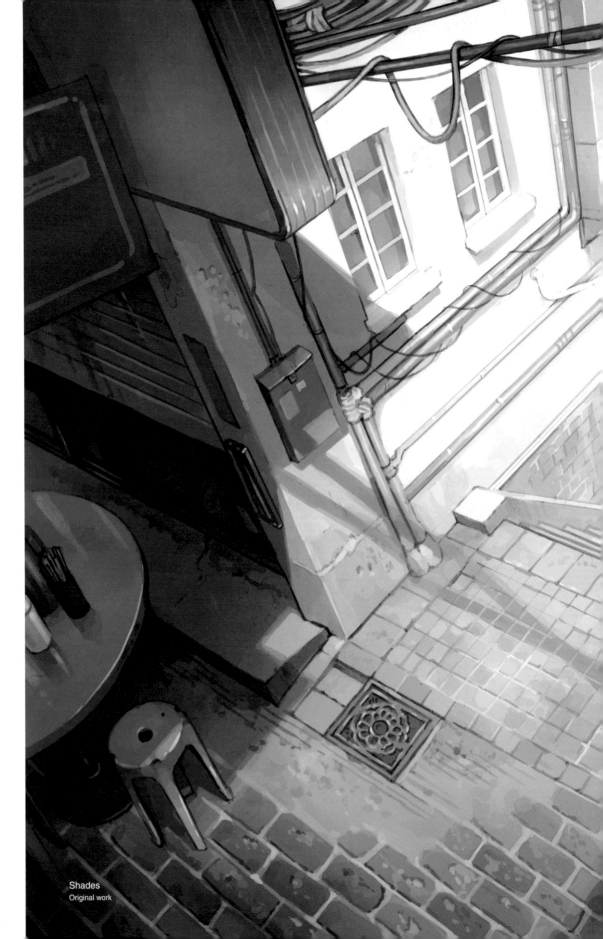

Shades
Original work

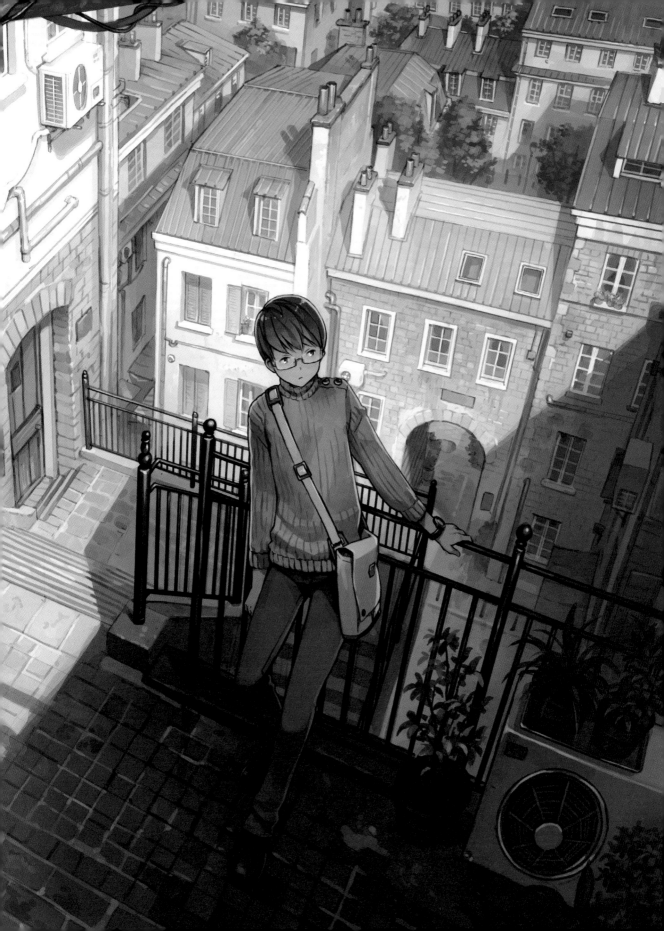

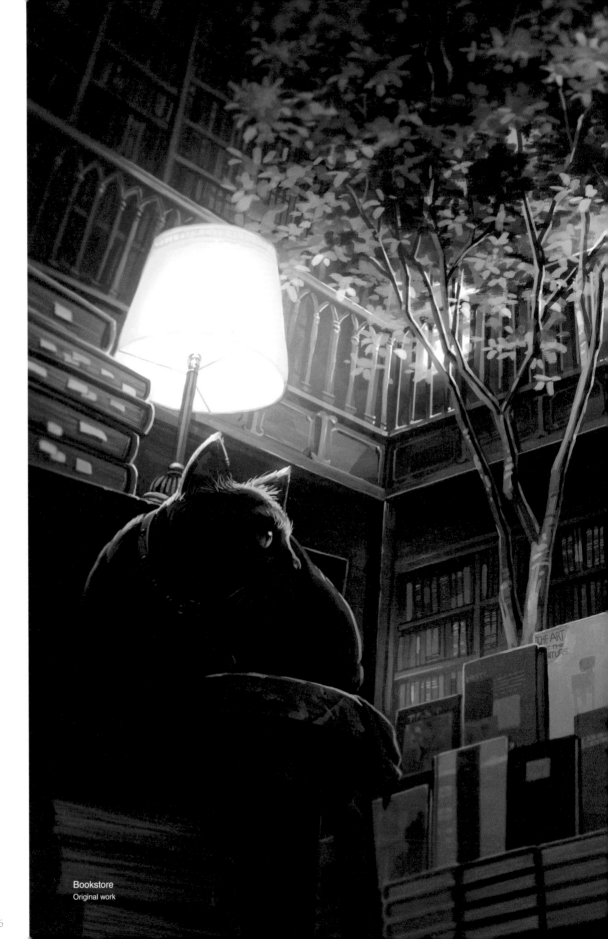

Bookstore
Original work

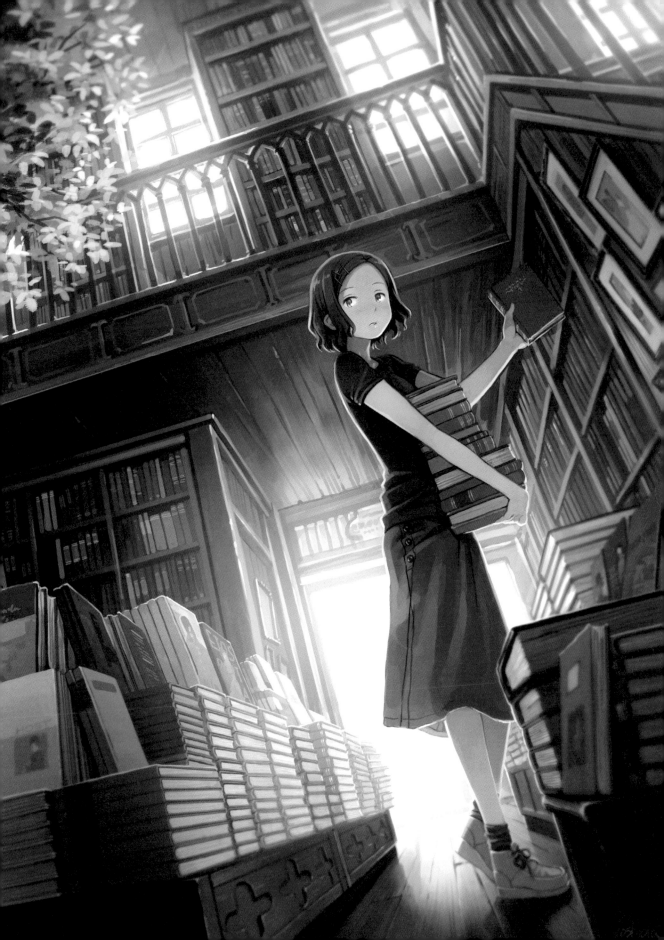

Dormitory（上）
Original work

raccourci（下）
Original work

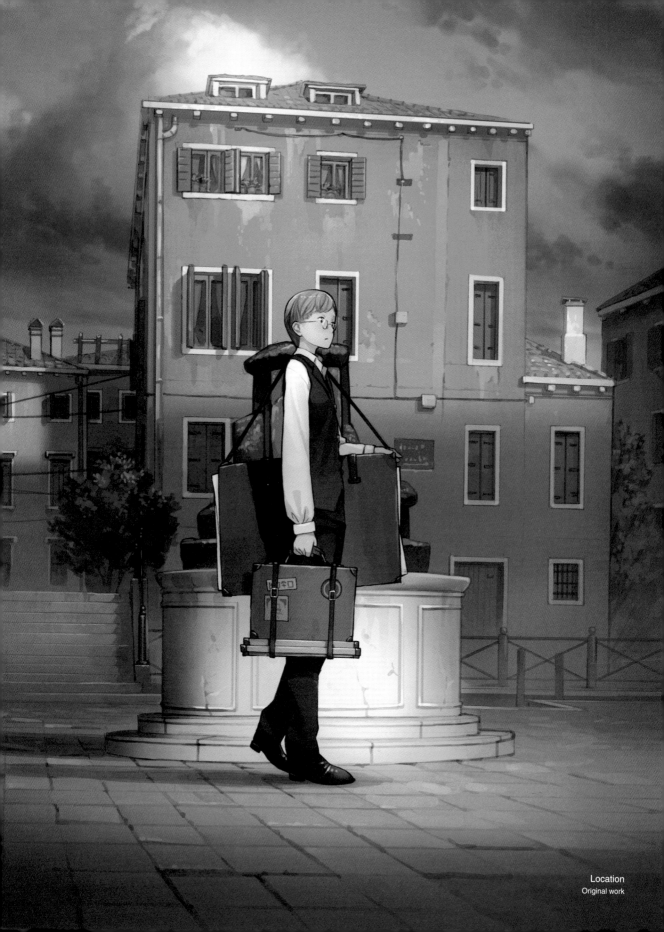

Location
Original work

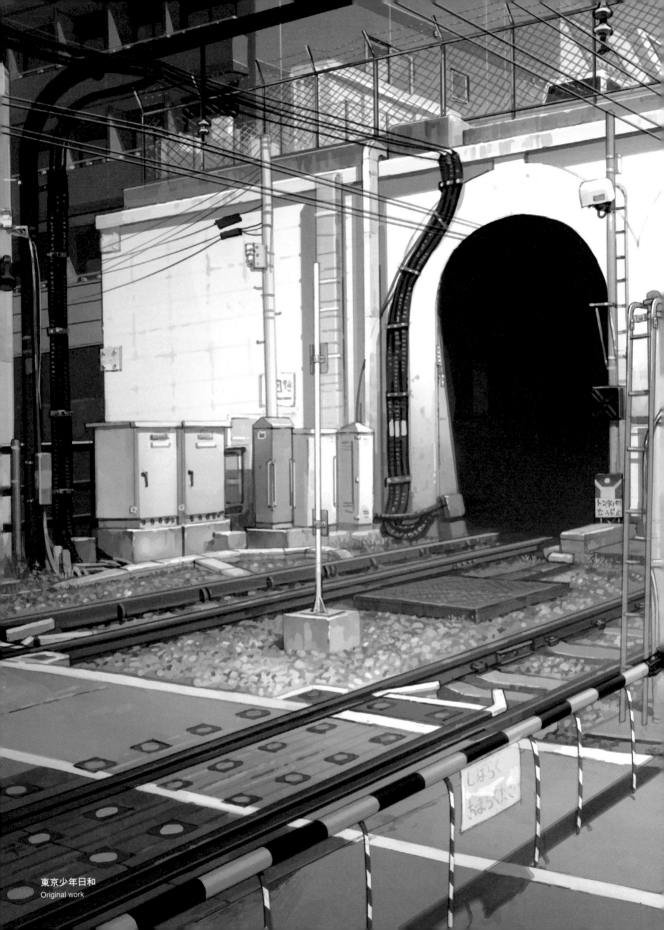

東京少年日和
Original work

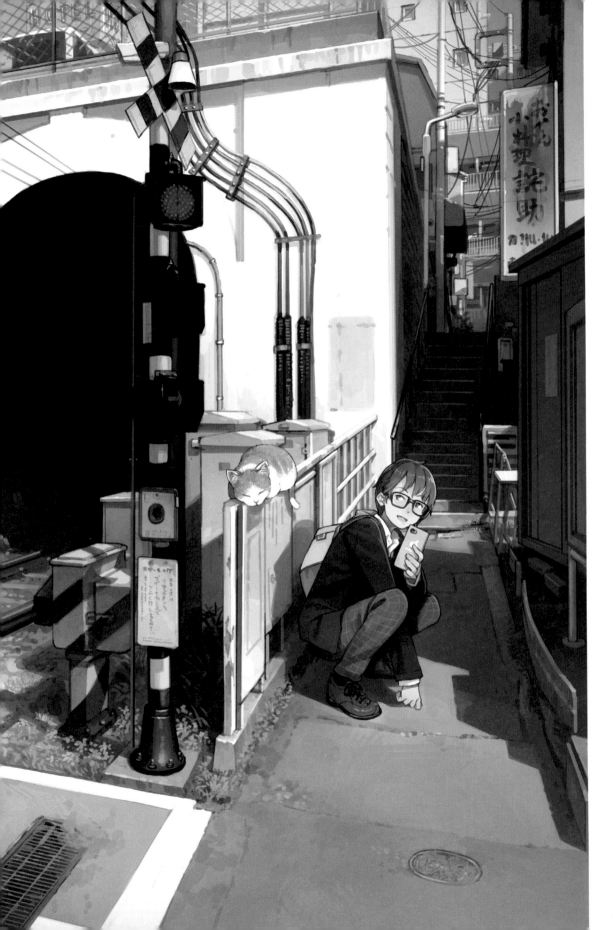

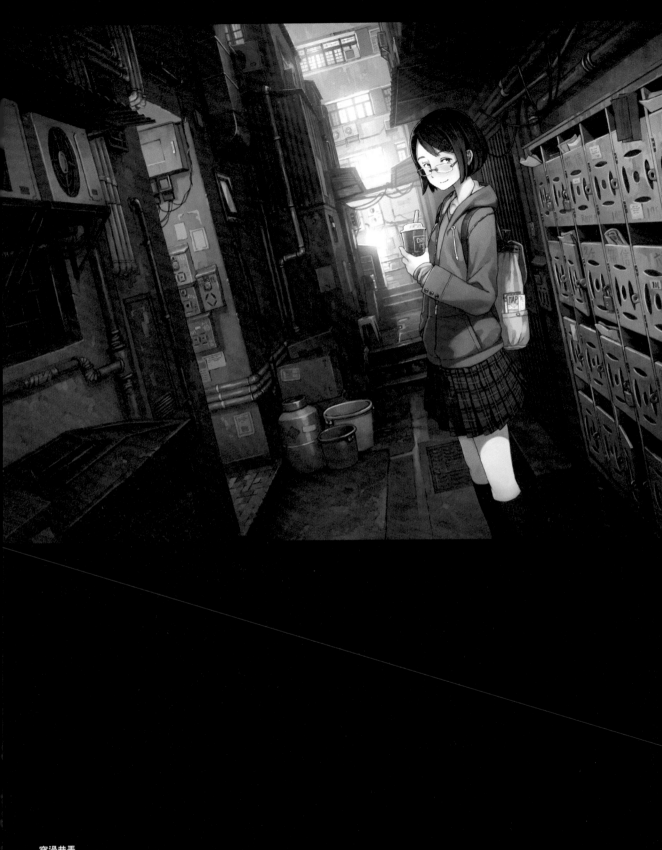

穿過巷弄
Original work

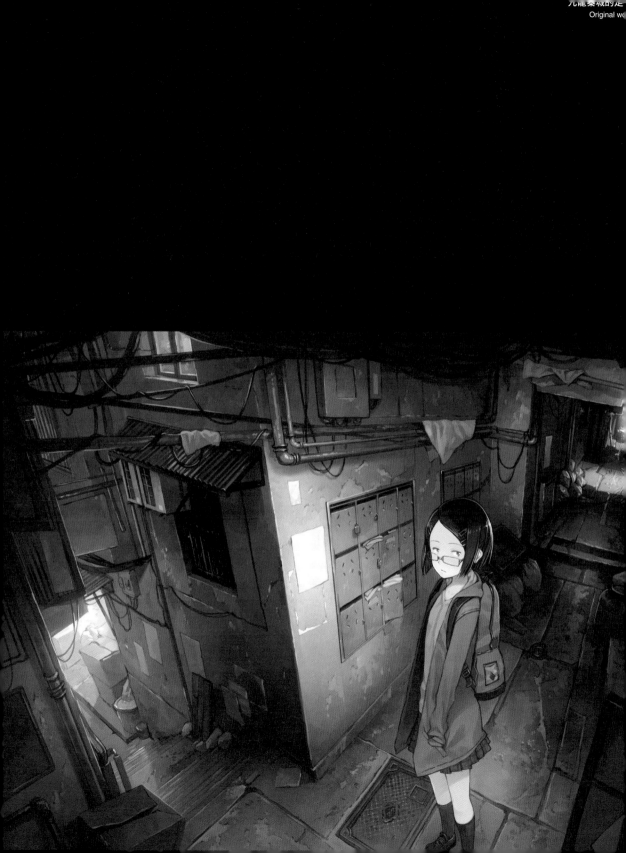

死神
Death

Original work

死神的形象比較屬於西方特有的文化，死神的角色不僅會奪去人的魂魄，還常被描繪成引領遊魂的使者。最有名的應該是啟示錄的描述，騎著灰馬現身的「死亡」。在日本雖冠以「神」的稱謂，在一神論為主的西方，死神並非神，屬性應該比較偏向惡魔的隨從。另外，這幅插畫描繪的死神比較屬於野生動物的形象，與其說是帶來死亡的使者，倒不如視為向死亡聚攏的生物還比較貼切。

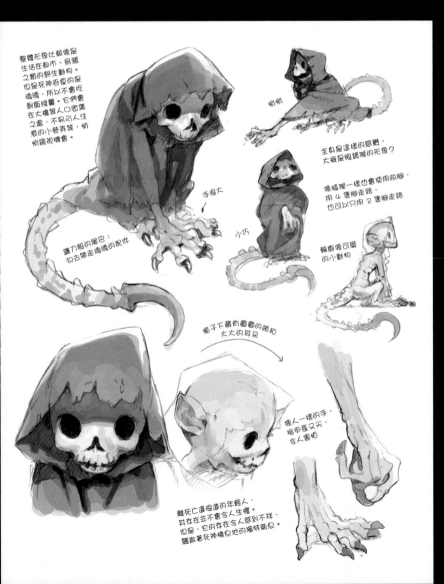

整體形象比較像是生活在都市、烏鴉之類的野生動物。但是死神看食的是魂魄，所以不會吃剩飯殘羹。它們會在大樓等人口密集之處，不易引人注意的小巷弄等，悄悄窺視獵食。

手惡大

鐮刀般的尾巴：勾去帶走靈魂的配件

悄悄

全身是這樣的感覺，大概是眼鏡猴的形象？

像螳螂一樣也會使用前腳，用 4 隻腳走路，也可以只用 2 隻腳走路

輪廓像可愛的小動物

小巧

帽子下藏有圓圓的頭和大大的耳朵

像人一樣的手，指甲長又尖，令人害怕

離死亡還很遠的年輕人，其存在並不會令人生懼，但是，它的存在令人感到不祥，瀰散著死神棲息地的獨特氣息。

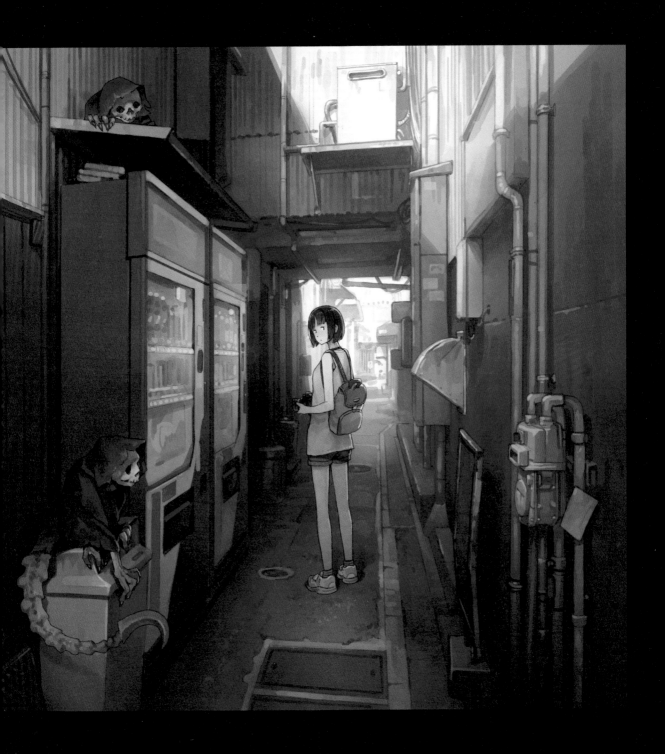

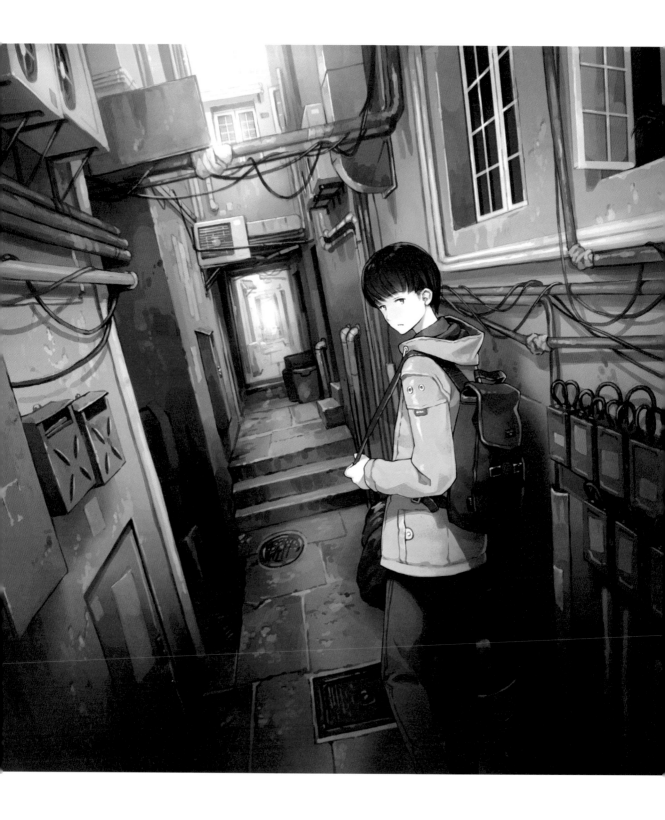

Straight
Original work

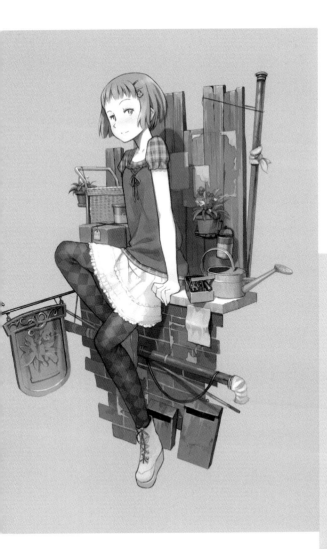

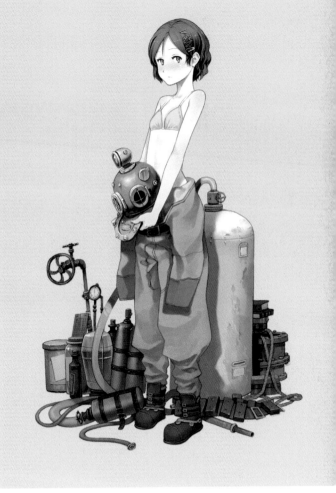

Backyard（上）
Original work

Submarine（下）
Original work

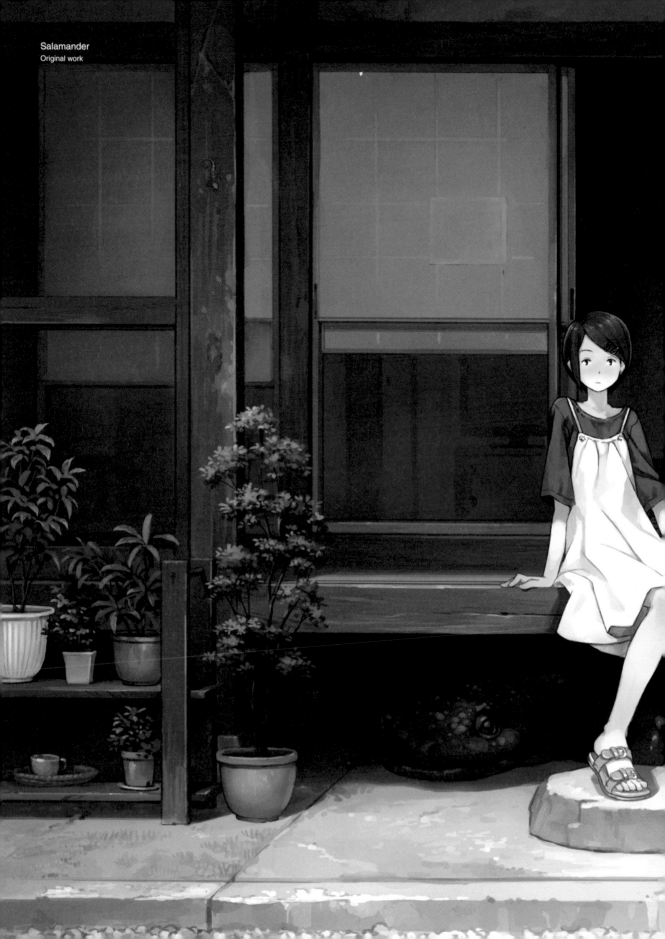

Salamander
Original work

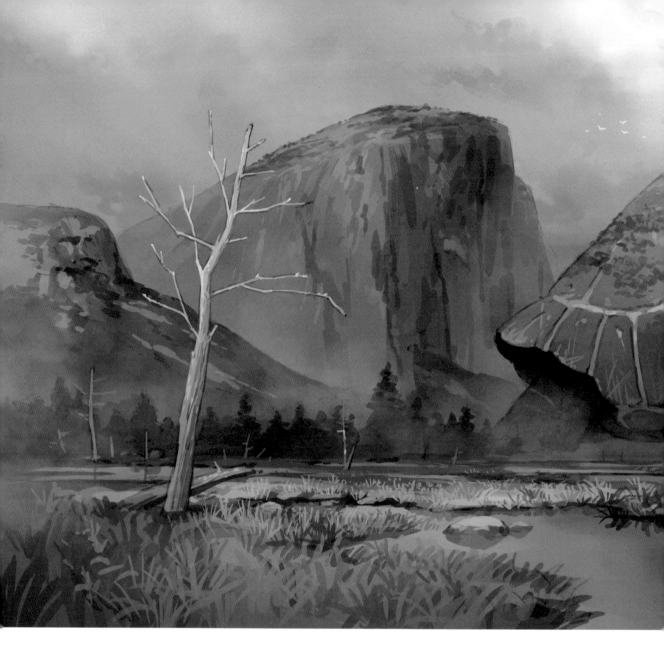

古城巡遊
Original work

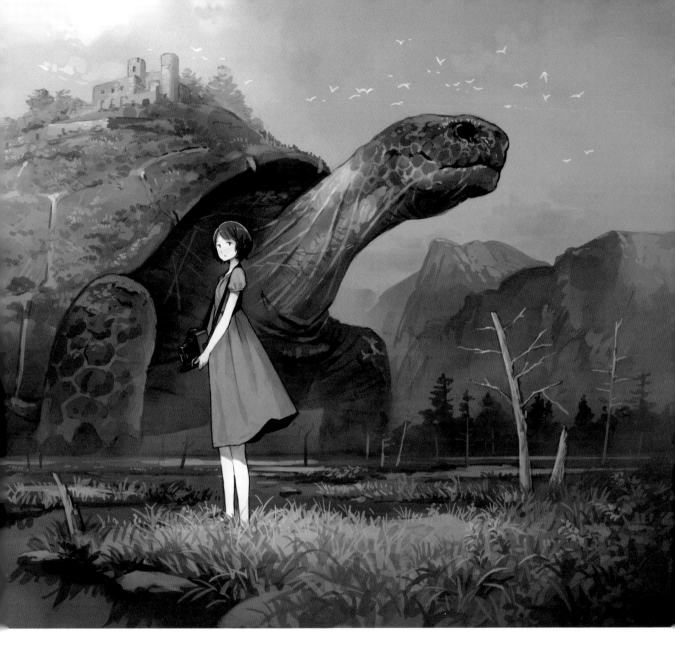

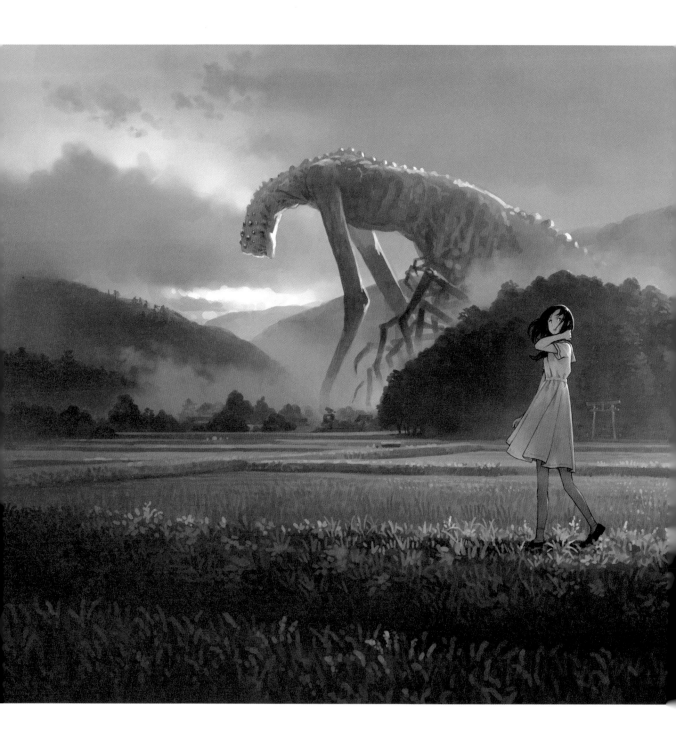

迷霧彼端的某物

Something in the haze

Original work

日本自古所謂的「神祇」有令人心存感激之神，同時也有會使災厄降臨之神。人們相信災厄之神不會帶來五穀豐收反而造成歉收，並且引發災害與疾病，心存敬畏地祭拜這些神祇。另外，地方由其土地的各方神社管理，神社不過是名稱上的統一，實際比較各個地方，都分別建構著獨自的信仰。因此，現在依舊有神是一種難以接近的概念，不禁讓人感到神社等神之領域，不是要驅逐不淨而是讓人感受一種未知的強大存在。

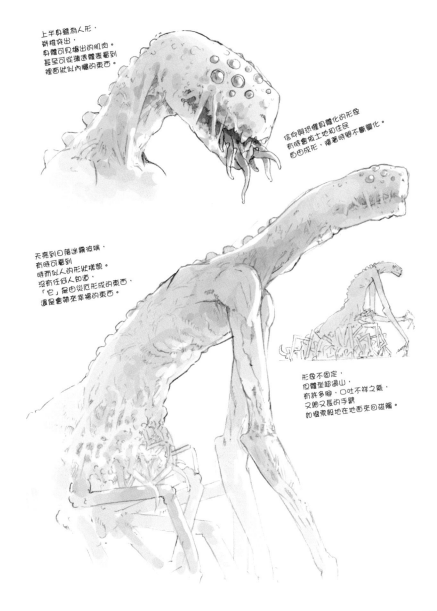

上半身雖為人形，
脊椎突出，
身體可見爆出的肌肉。
甚至可從強透體表看到
裡面狀似內臟的東西。

信仰與恐懼具體化的形象
有時會依土地和住民
自由成形，隨著時間不斷變化。

天亮到日落迷霧彼端，
有時可看到
時而似人的形狀樣貌。
沒有任何人知道，
「它」是由災厄形成的東西，
還是會帶來幸福的東西。

形狀不固定，
但體型超過山，
有許多隻腳，口吐不祥之氣，
又細又長的手臂
如繩索般地在地面來回碰觸。

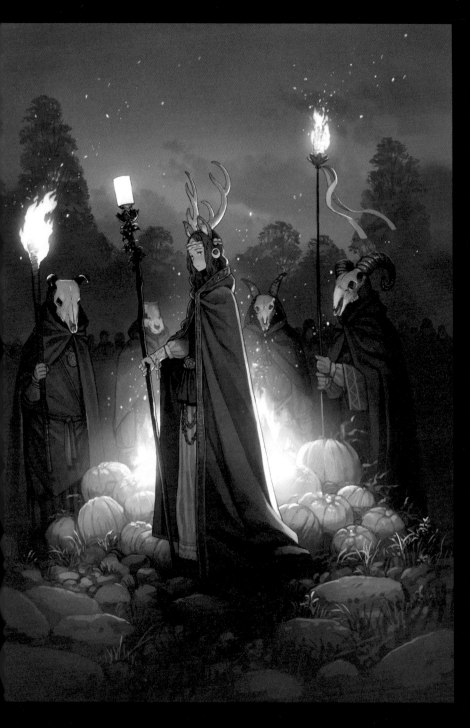

Samhain（左）
Original work

Pilgrim（右）
Original work

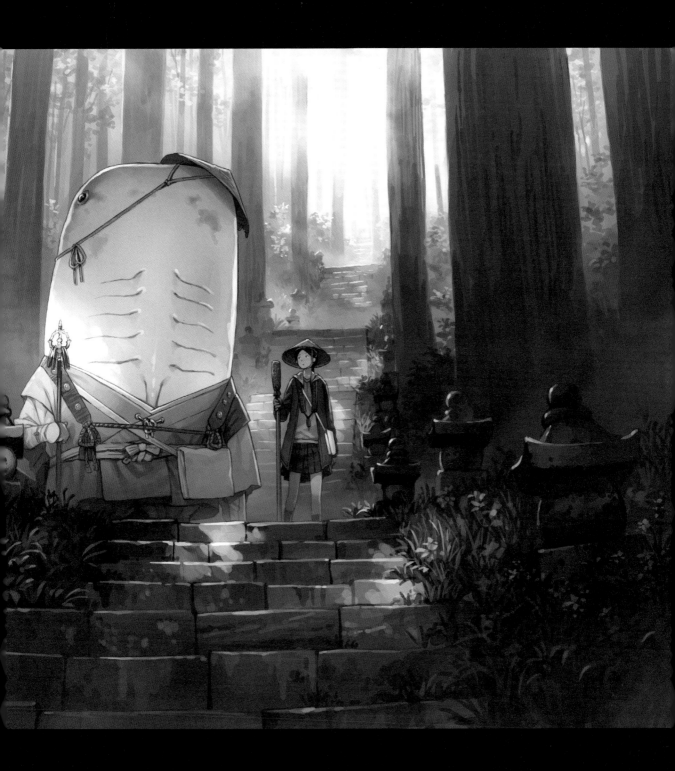

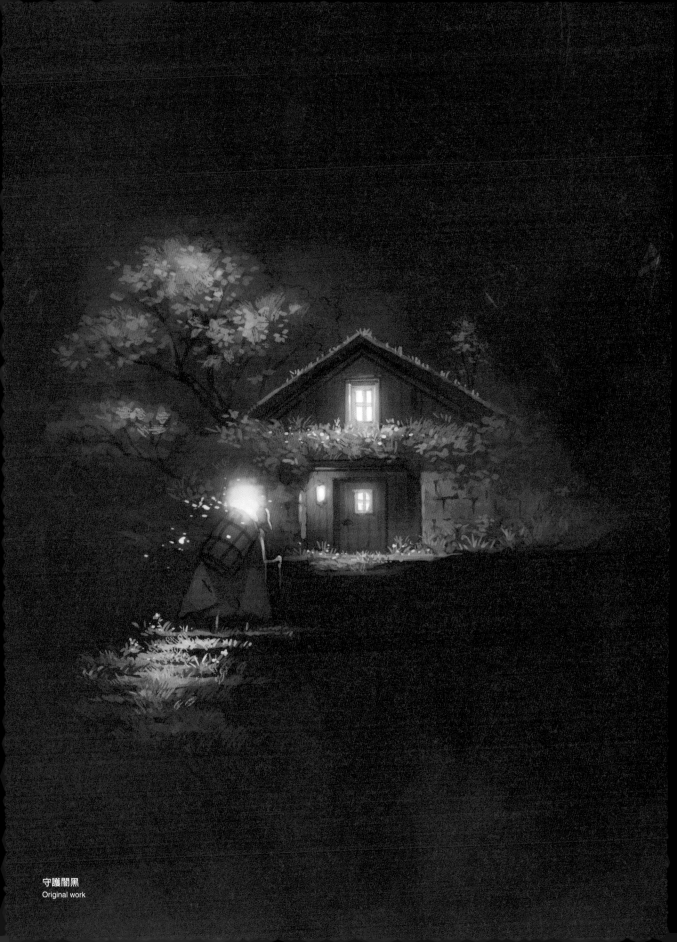

守護闇黑
Original work

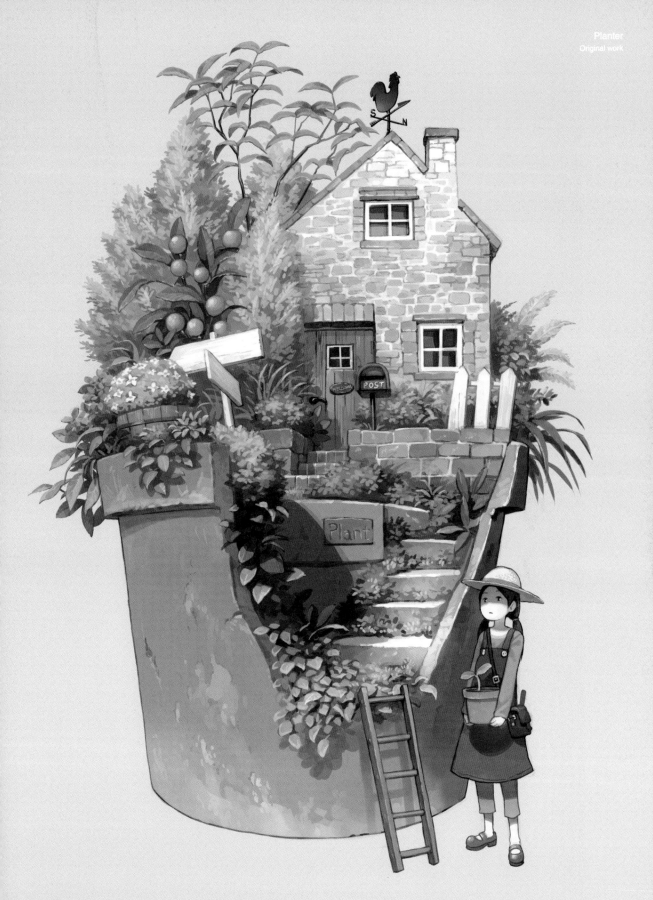

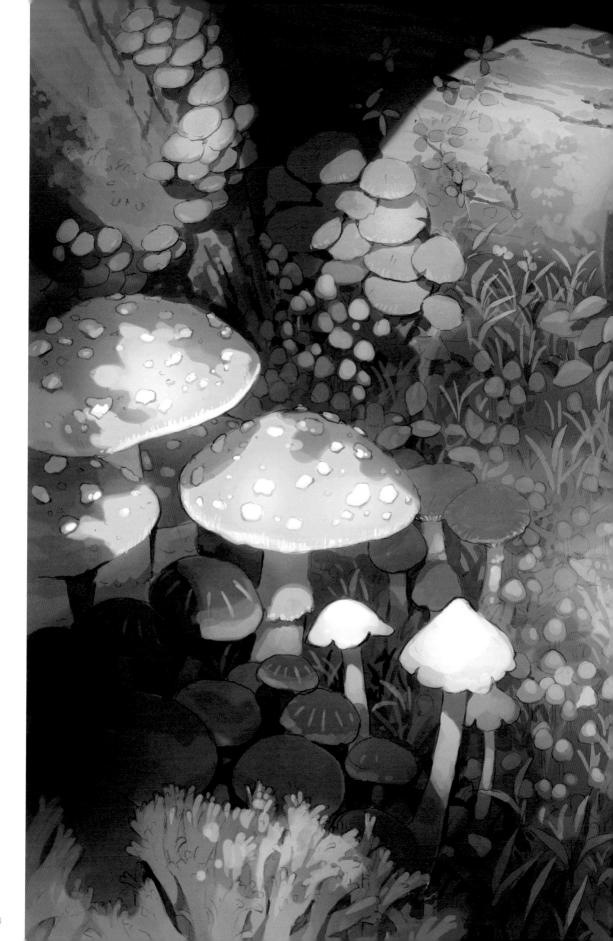

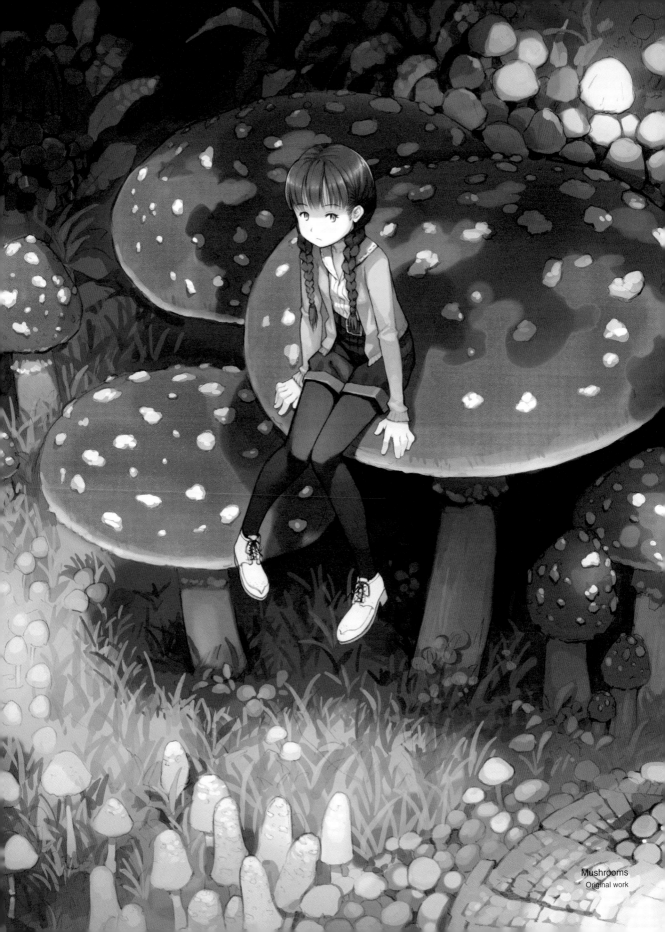

Mushrooms
Original work

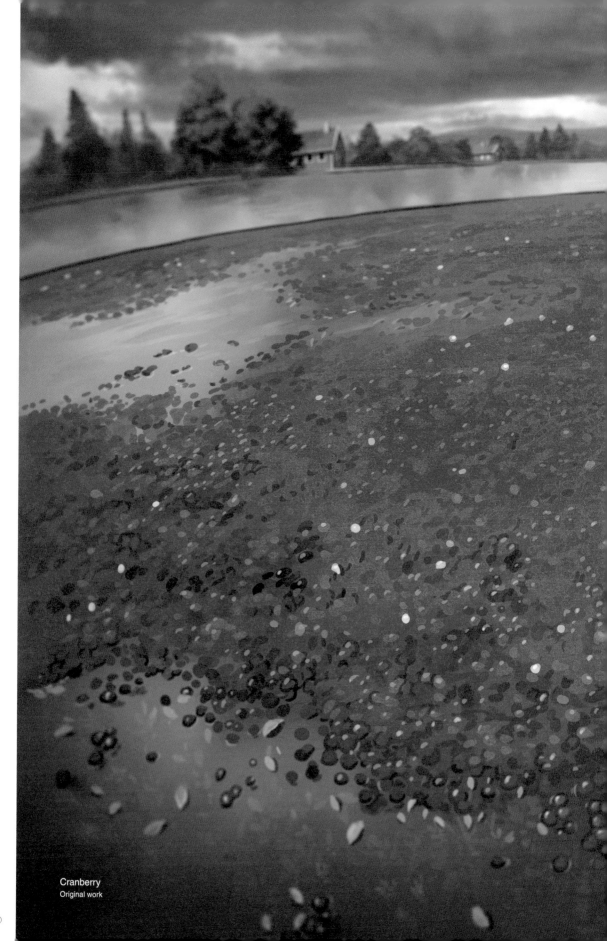

Cranberry
Original work

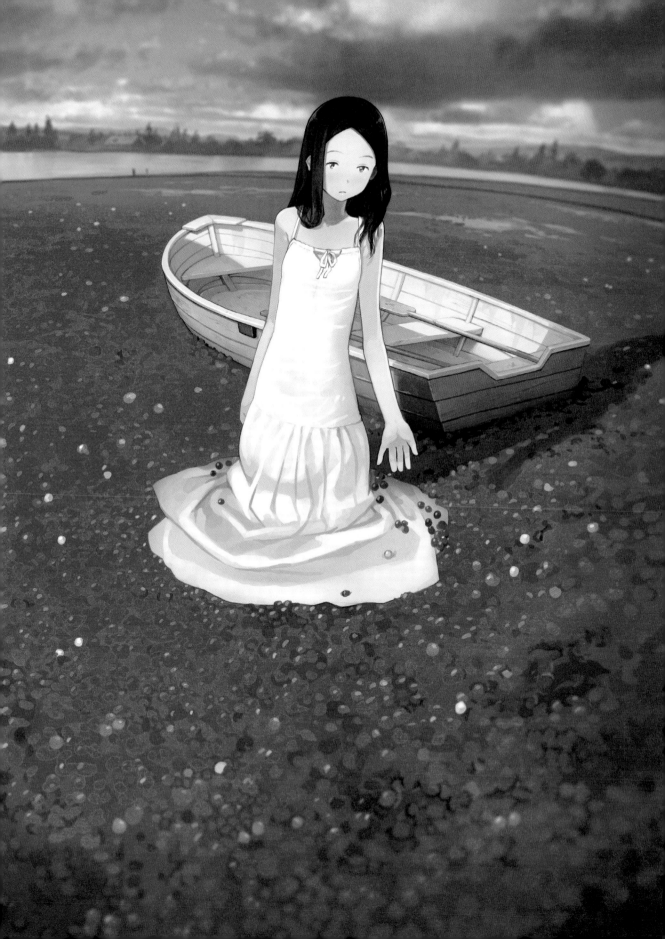

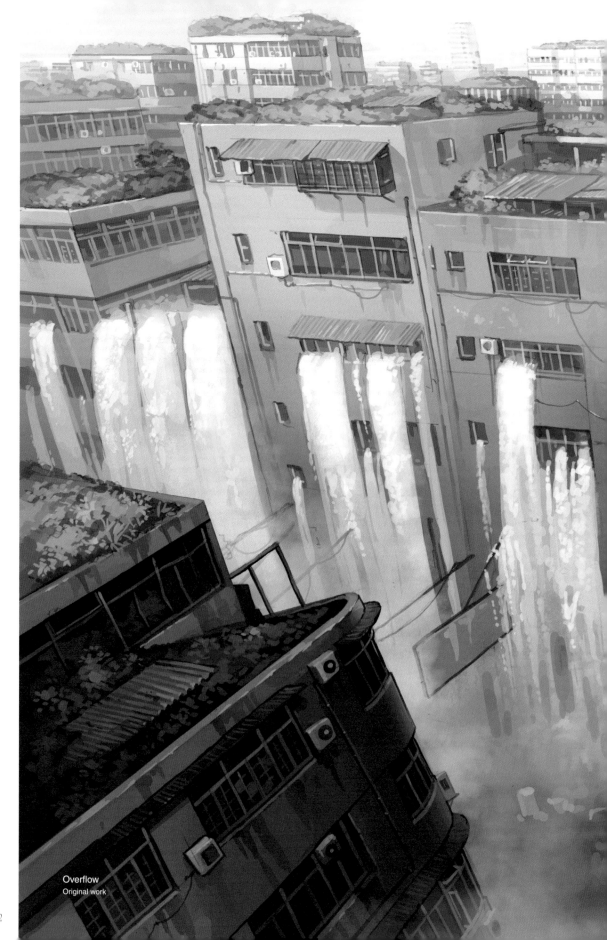

Overflow
Original work

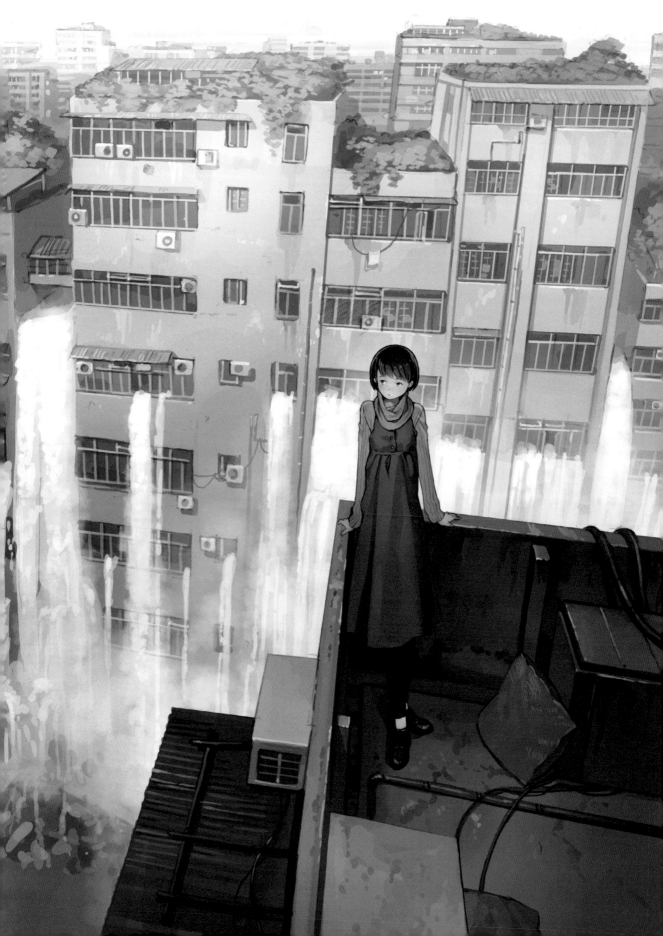

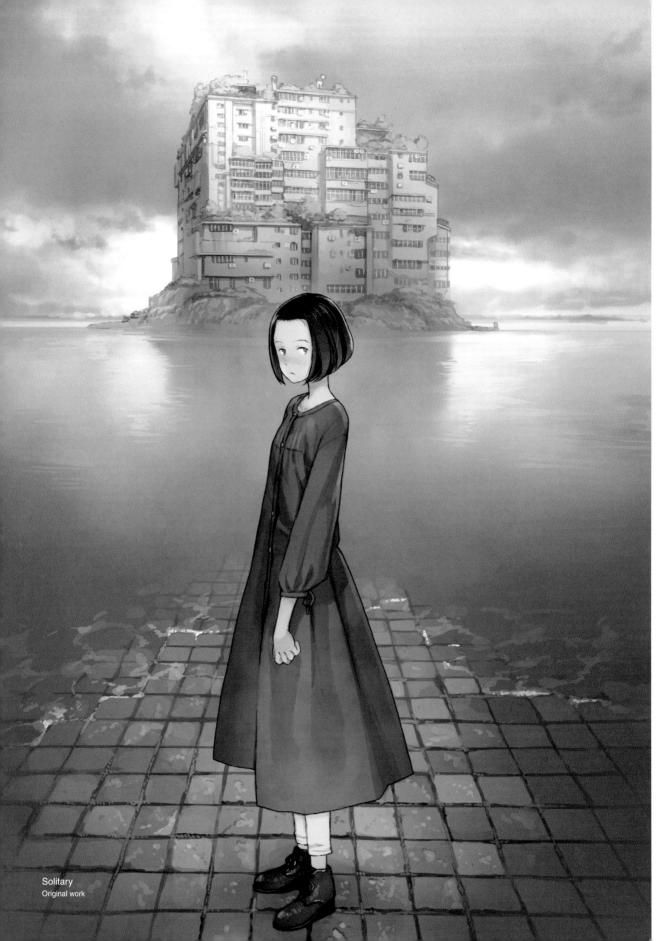

Solitary
Original work

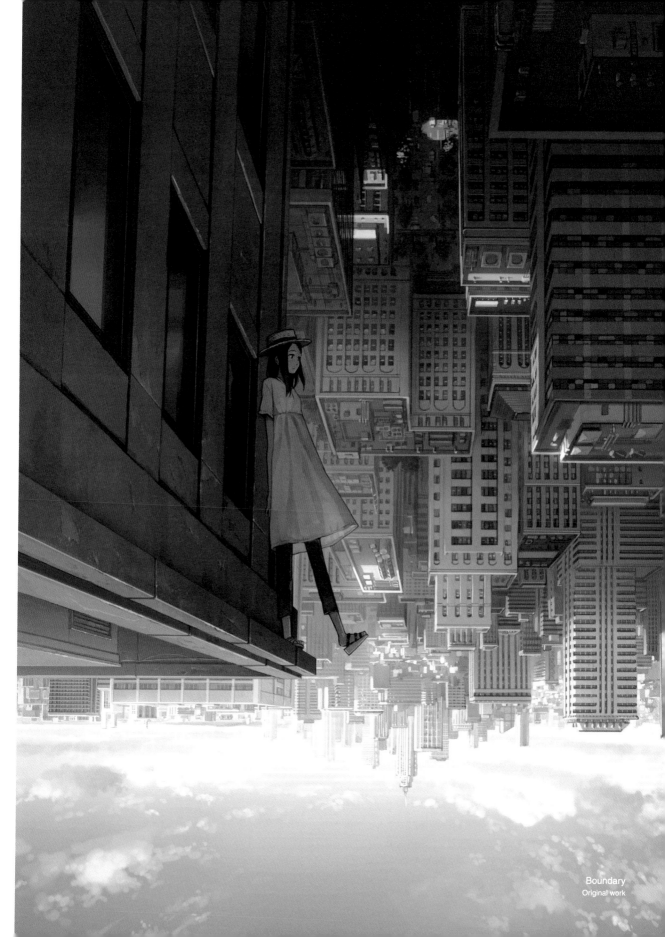

Boundary
Original work

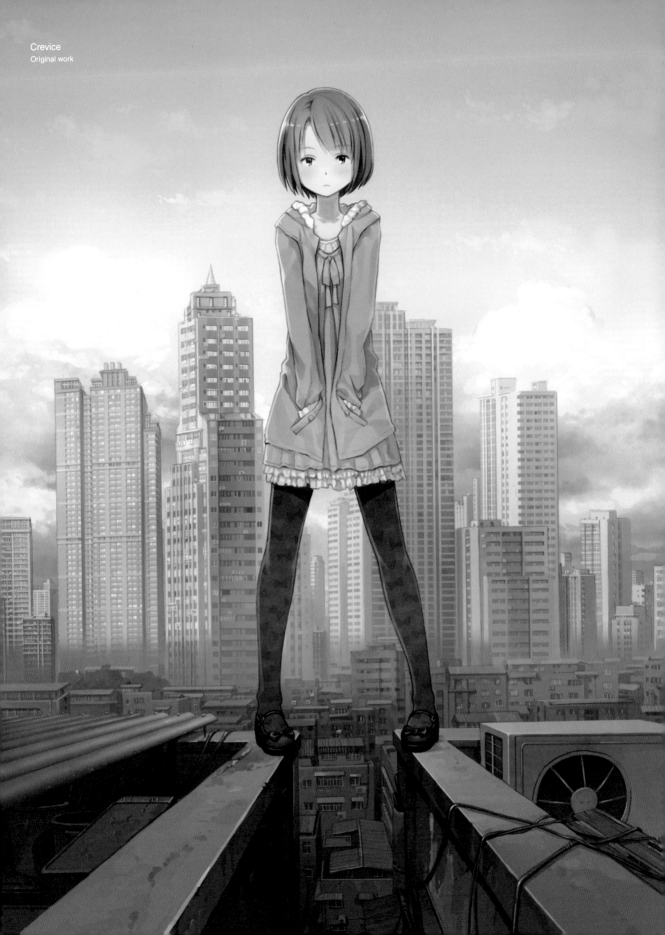

Crevice
Original work

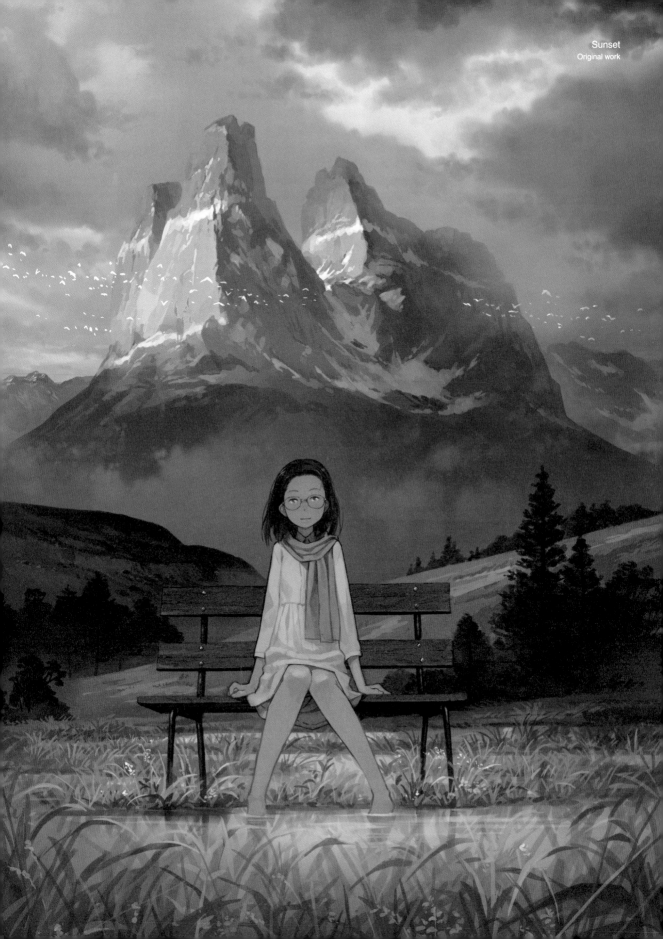

Sunset
Original work

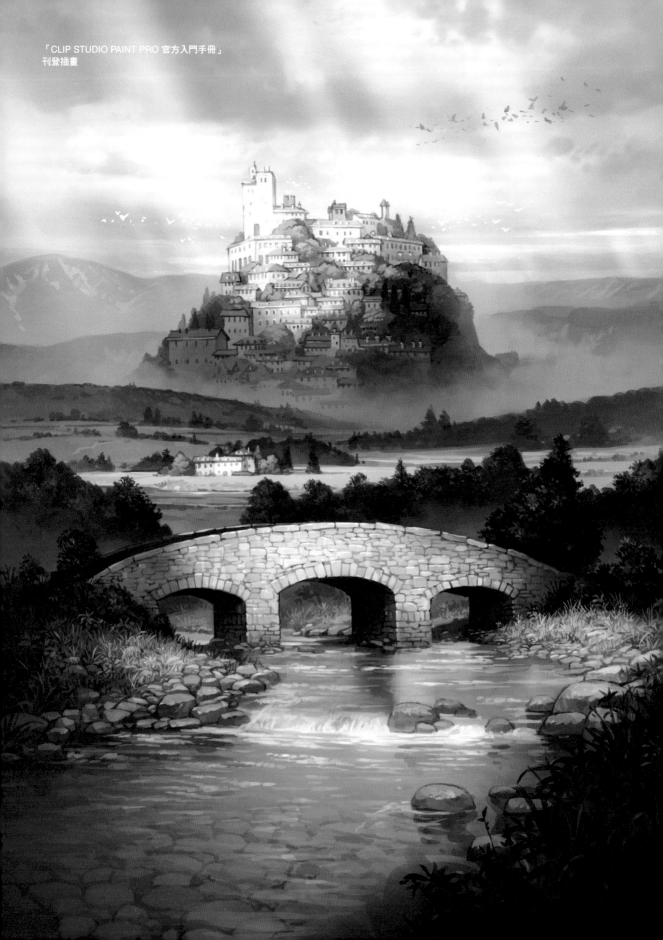

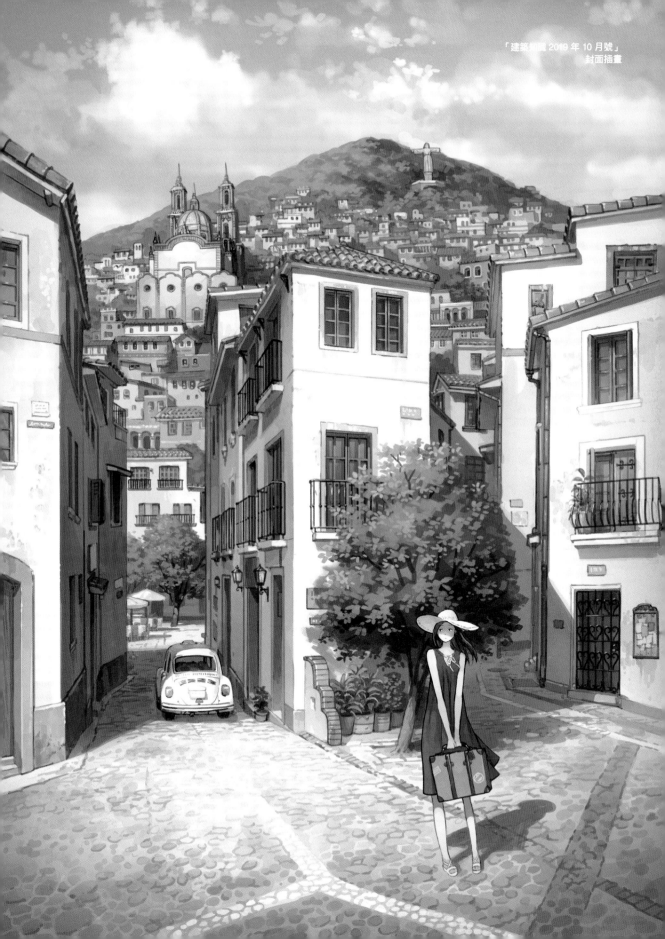

「建築知識 2019 年 10 月號」
封面插畫

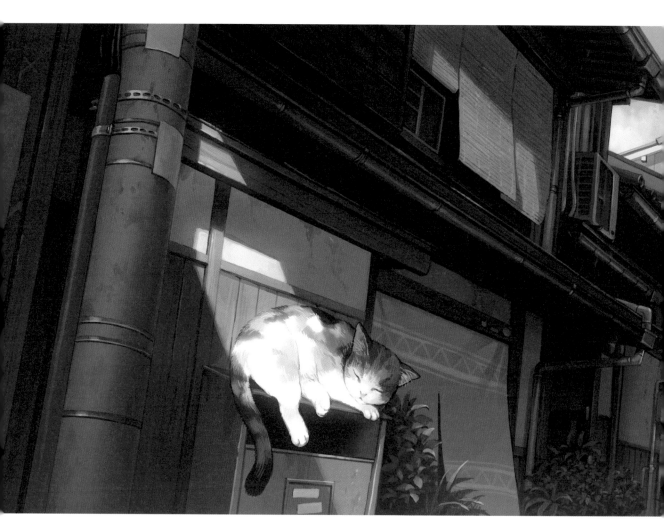

「美麗情境插畫 描繪魅力風景的創作者合集」
（PIE International／2017 年）封面插畫

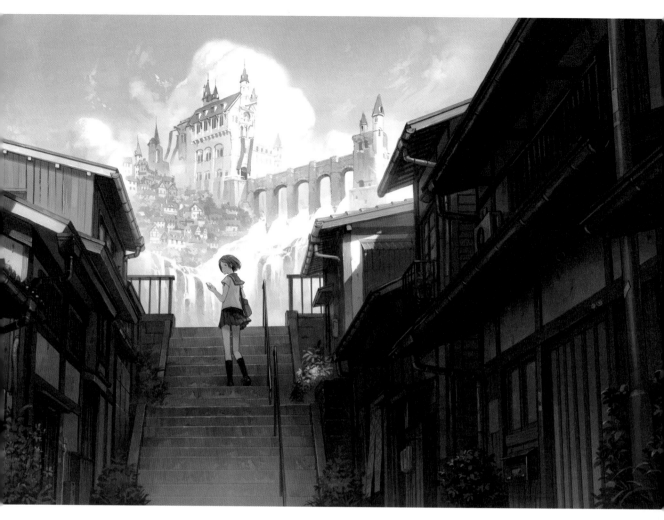

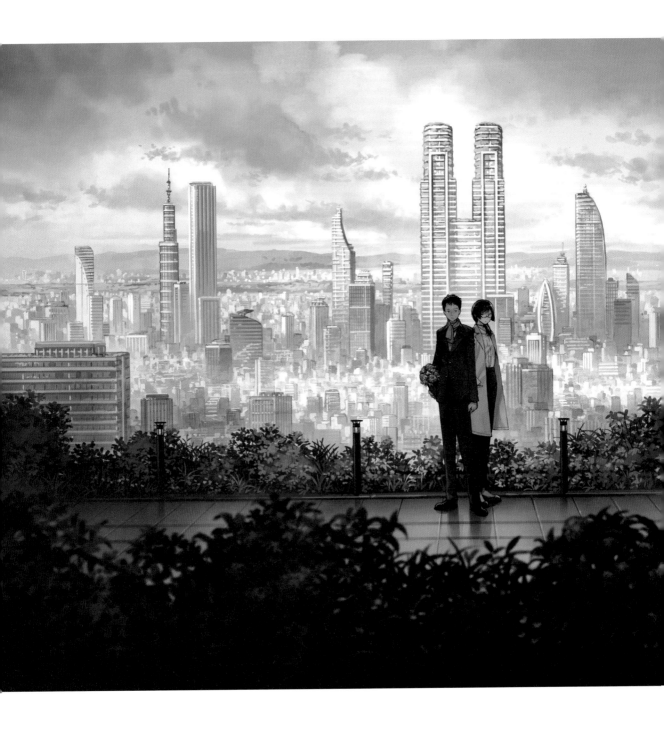

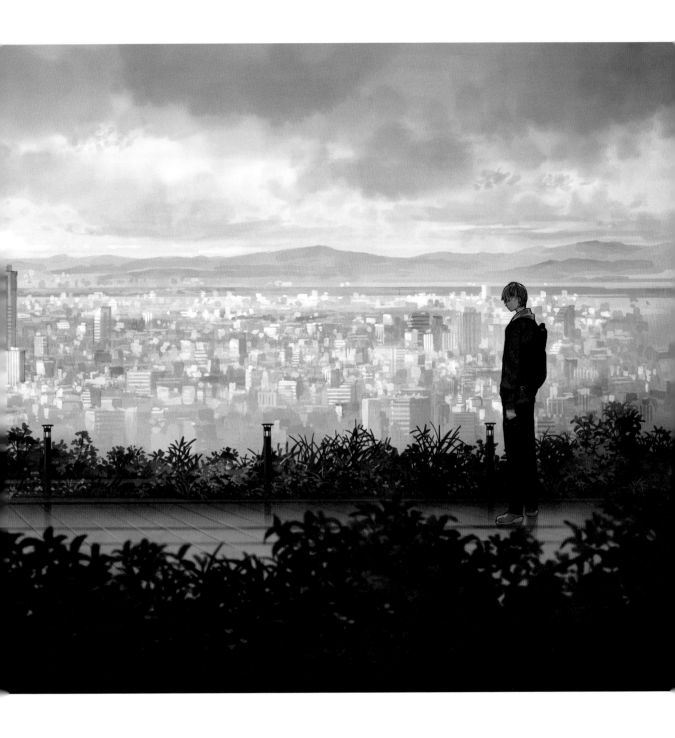

「豐饒之角」封面插畫
©早川書房／津久井五月

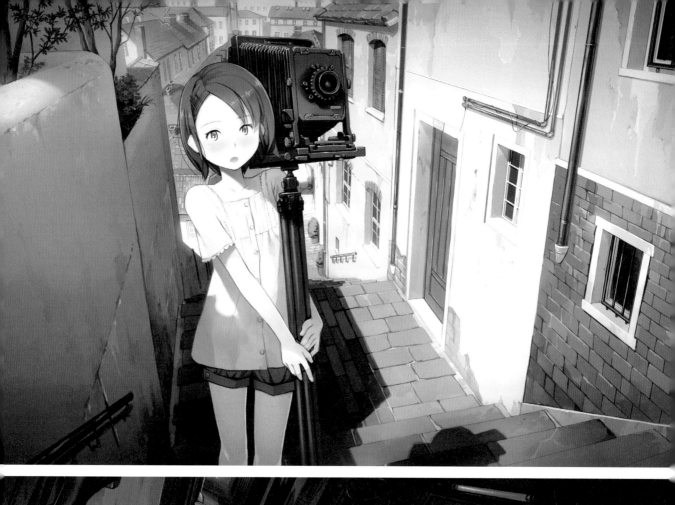
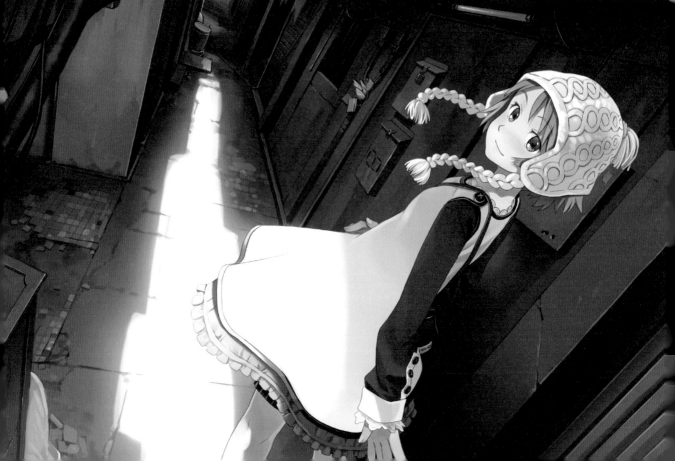

「古典相機少女+1」
刊登插畫（左頁上）

「鷗城異聞 第一聞
他不得不死的原因」
雜誌刊登插畫（左頁下）

「SNOW RABBIT」封面插畫（右頁上）
©伊吹契／星海社

「戀獄官方粉絲手冊」
刊登插畫（右頁下）
©Innocent Grey／Gungnir All Rights Reserved.

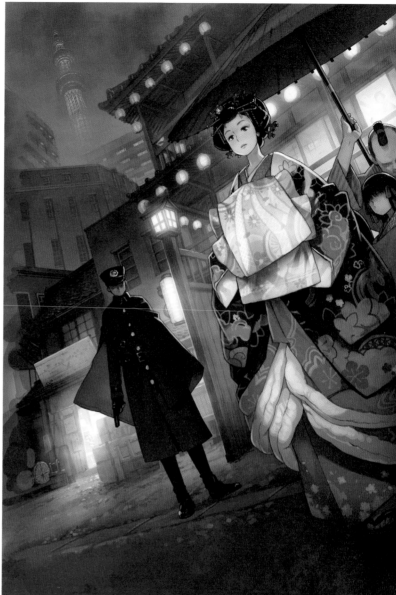

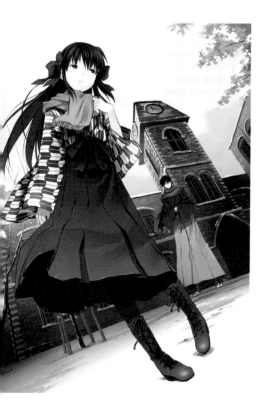

掌握透視技巧

現在開始我將介紹描繪風景、背景所需的好用技巧。
從不知道透視也能畫出相同效果的方法，
到熟練透視的人也容易出錯的陷阱失誤，我將為大家介紹各種技巧。
還有，如果大家產生了一點興趣，請試試運用在自己的繪圖中。

by 吉田誠治

繪圖 5 守則

①

就是要開心畫

②

繪畫沒有「對錯」

③

「會害羞」是真理

④

從模仿中學習

⑤

記得適時休息

1 就是要 開心畫

這是最重要的一點，不要認真繪圖！覺得無聊就無法畫好。開心畫才能越畫越好。構思也很重要，但最重要的是開心。只要不開心暫時停止也沒關係。總之，以開心為優先。

2 繪畫沒有 「對錯」

繪圖是自由的。只有在為繪圖設定特定目的時，繪畫才有對錯之分。同時只有將「以正確的透視圖法描繪」設定為繪圖目的時，「透視法畫錯」這件事才會對繪圖造成扣分。透視法畫錯也沒關係。只要不妨礙目的，不論顏色如何配置、即便素描潦草、就算畫面中出現三點消失點都沒關係。

那麼我們為了甚麼而畫？試著針對這個問題重新思考。而且所謂繪圖沒有「錯誤」，也意味著沒有絕對的「正確答案」。正因為如此繪圖才令人感到有趣，也令人感到辛苦。困惑至極所產生的表現將會是有趣的。

3 「會害羞」 是真理

所謂的表現是指向他人表明自己的意見，當然會感到害羞。而且害羞的表現才容易獲得他人的認可。

但是大家還是會感到害羞吧！我了解。這個時候請想想自己喜歡的作品。向別人說說喜歡這幅作品的哪一點？最喜歡哪個部分？這個時候是不是有點害羞？表現和這種行為雷同。別人一點也沒有這麼在意（應該），自己反倒害羞就不有趣了。如果坦率表現，意外地能獲得不少樂趣，這才是表現的真理。

4 從模仿中 學習

沒有人可以憑空創作。所以參考、模仿，欣賞他人的作品很重要。完全參考一幅作品是盜用，但是參考了 100 幅作品可以變成原創。首先就從模仿開始吧！模仿各種類型的作品，如果仍有沒能完美模仿的地方，這才會變成原創。

5 記得 適時休息

在一定的壓力下繪圖可以畫得不錯，但是不睡覺畫畫反而會讓品質低落。
最好在睡足起床的早上好好工作，將會呈現截然不同的效果（這有個別差異）。

此外，訓練自己的體力也很重要。大家可能不相信，但是人過了 30 歲體力真的明顯差很多。我也很驚訝自己突然無法畫畫。但是好好訓練肌力就能恢復。畫出精細背景繪圖的關鍵在於體力。請大家好好訓練核心，好好睡覺。

不需閱讀專欄

為了填補本書稍微空蕩蕩的頁面，寫了一些與本文無關的專欄內容。因為和本文無關，可跳過不看，不需要認真閱讀！請大家在想到的時候，不經意翻翻書本，當作稍微歇息的篇章。

下一個專欄：p85 **乾脆不要畫背景？**

01 請先忘了透視

不使用 透視法 描繪背景

我經常聽到大家說透視是描繪背景時的一道門檻，甚至不想再看到透視這個詞。我可以理解。連我自己也不是次次都要畫透視。只在需要的時候才要在意透視。那麼要如何不理會透視繪圖呢？我們就從這一點開始介紹。

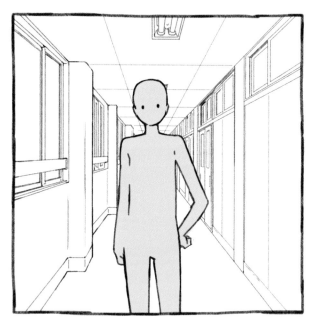

例如要畫「學校走廊」的時候，大家幾乎都會這樣甚麼都不考慮就描繪。但是這樣很勞心費力，而且連專業畫師都要畫 10 分鐘以上。

如果你想畫成這樣，那別無他法，但是如果你只是想呈現「學校走廊」，有個取巧的方法。

書成這樣如何呢？
不但畫起來輕鬆多了，還完全不需留意消失點、視線水平這些複雜的技巧，只要搭配大概尺寸，就能畫出還算自然的構圖。

最重要的是如果只是漫畫中的一個畫面，因為目的設定關係，這幅畫的訊息有限說不定是不錯的繪圖。

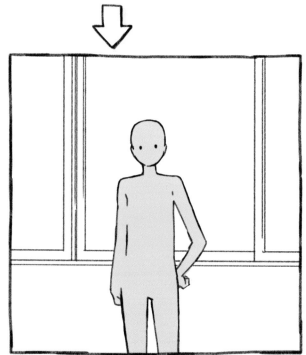

描繪時的技巧

總之只要能配合距離地面（地板）的高度，就能呈現不錯的畫面。

首先設定人物大概的全身像，決定地面的位置，以這些為基準畫出窗框下緣（大概距離地板 90cm）大概的線，之後只要再以這些為基準去搭配其他元素描繪，就能畫出還算自然的構圖。

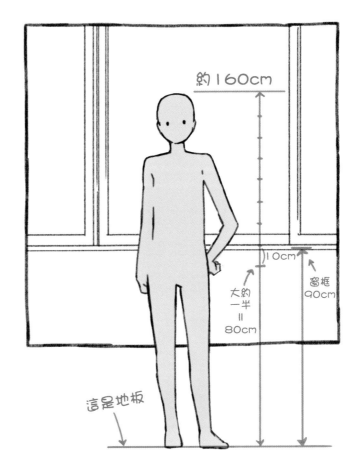

約 160cm

10cm

大約
一半
＝
80cm

窗框
90cm

這是地板

添補畫面

在可以描繪的範圍內添補細節更好。想請大家留意的事項大致如下。

・越遠的物件畫得越小。
・看資料照片參考細節。
・想引人矚目的物件加上陰影突顯。
・畫出遠處和近處的物件，以遠近帶出畫面的變化。

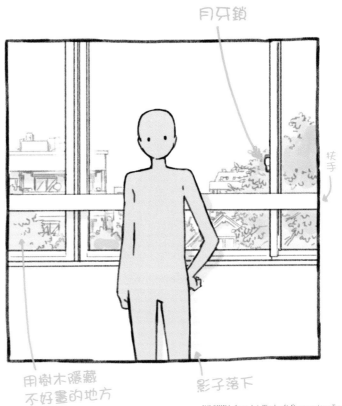

月牙鎖

扶手

用樹木隱藏
不好畫的地方

影子落下

配合尺寸描繪

只要配合尺寸，雖然繪圖易顯平面，只要用點技巧也能讓繪圖多少產生空間感。這裡將為大家介紹幾項所需技巧。

以人物為基準

總之以人物為基準決定描繪物件尺寸。只要高和寬都有配合！比人物還要裡面的物件比人物小，前面的物件畫得較大。但是如果尺寸畫得過於極端，容易使構圖不自然，幾乎依照基本尺寸不需改變。

不要接觸地面就很簡單

離開地面（地板）就不需要留意如何與接觸地面整合。坐在椅子上或飄浮空中，用這些取巧的方式更好畫，比起呆呆站立更能呈現戲劇張力。

利用植物等隱藏

不知要畫甚麼、覺得很難畫的時候，就配置植物帶過。畫得大一些、暗一點，區分前後景也能使構圖更活潑。

參考資料讓畫面更完整

如果不麻煩，盡量觀看描繪物件的實際樣貌，查詢資料確認細節，繪圖才會更完整。單單一個窗框就會因為建築樣式有完全不同的設計。以這幅圖為例，稍微統整為古老西洋建築的氛圍，所以更臻完整。

比較尺寸

大概決定物件的大小。右邊的例子中，實際上有各種尺寸的物件，但是大致來說尺寸不會差太多，所以只要記住基本的大小即可。基本上只要高和寬有配合就不會不自然。尤其要注意物件與人在同一畫面時，不要產生不自然的感覺。如果大家都已經理解這個部分，也可以試試留意窗框等寬度、比例和深度等。

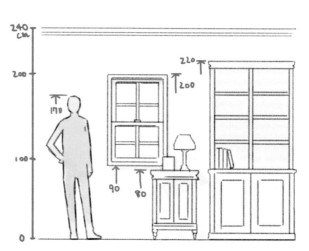

遠景不要畫太小

遠景很容易不小心畫得太小，這種狀況需要畫的元素會太多反而不好畫。與人物相比，只要範圍不要太大即可，所以稍微畫大一點比較輕鬆。也隱藏了接觸地面的部分，就不容易產生矛盾，一舉兩得。

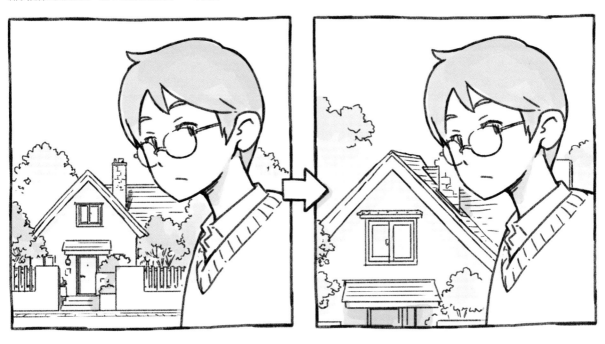

只有遠景就可以隨意畫出高度

看不到與人物接觸的地面，加上背景只有遠景的時候，更能自由變換地平線的高度。以下圖示都是正確的，所以配合想畫的氛圍，自由決定即可。但是，遠景和人物之間如果有其他元素，視狀況需要加上透視，這點還請注意。

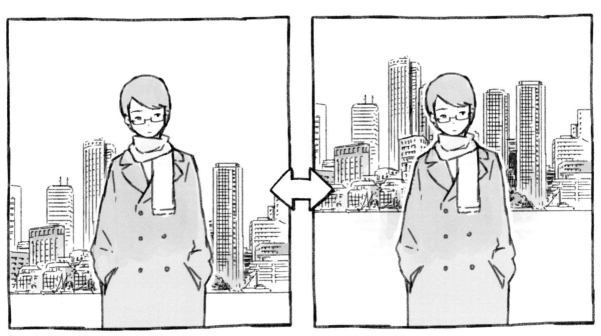

基本物件
的尺寸

如果事先記住日常物件的尺寸，繪圖時會很輕鬆。不論何者尺寸差距大概都在 10cm 左右，和室大概用 90cm 左右的方格狀來構思就能容易理解，西式房的門窗和桌椅也有一定的尺寸。只要將這些物件配合人的尺寸描繪，就能提高背景的完整度。

和室尺寸

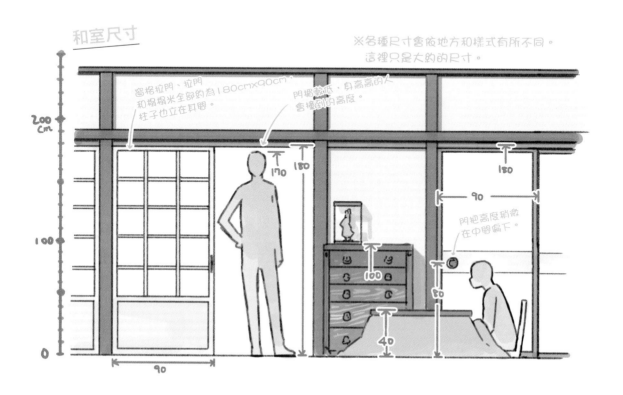

※各種尺寸會依地方和樣式有所不同。這裡只是大約的尺寸。

窗格拉門、拉門和榻榻米全部約為180cm×90cm，柱子也立在其間。

門楣較低，身高高的人會撞到的高度。

門把高度稍微在中間偏下。

西式房尺寸

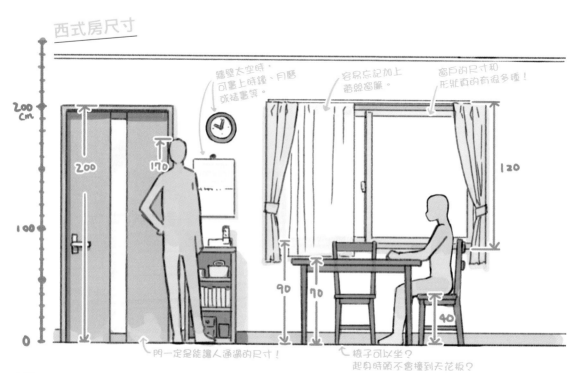

牆壁太空時，可畫上時鐘、月曆或裱畫畫等。

容易忘記加上蕾絲窗簾。

窗戶的尺寸和形狀真的有很多種！

門一定是能讓人通過的尺寸！

← 椅子可以坐？起身時頭不會撞到天花板？

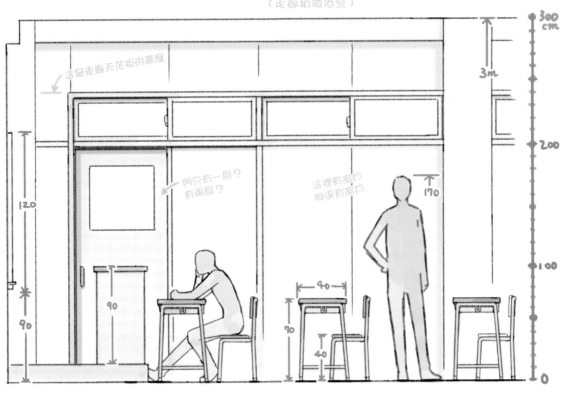

※最近教室天花板在法律上已規定要在 3m 以上
（走廊稍微低些）

這是走廊天花板的高度

3m

120

門只有一扇？
有兩扇？

170

這裡有窗戶
腳邊有窗戶

90

90

40

70

40

300 cm

200

100

0

各種尺寸

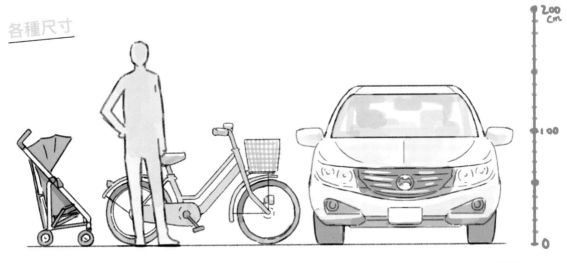

200 cm

100

0

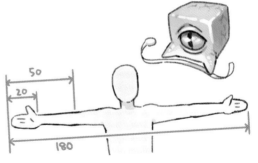

50

20

180

日常測量

想測量的時候用捲尺量是最正確的，但是因為我們並不常隨身攜帶
捲尺，所以先記住自己的身體尺寸就很方便。以我為例，手掌約
20cm，指尖到手肘大約 50cm，兩手展開大約 180cm，所以我都
用這些為基準。如果想測量就立刻確認尺寸吧！

試試描繪
仰視與俯視

如果只有正面構圖，畫面容易顯得單調，所以我們也來畫畫仰視或俯視的構圖吧！要構思透視的構圖太令人頭痛了，在還不熟悉的時候也是有辦法可以畫好喔！

仰視（往上看的構圖）

畫出與人物肩膀和臉平行的線，如圖示畫出角落，就會很像一間房間。再添加上門窗、窗簾、燈飾、冷氣、海報等就會更完整，但是如果增加太多物件也容易產生矛盾，必須注意。

俯視（往下看的構圖）

俯視也一樣，畫出與人物肩膀和臉平行的線，畫出角落就很像一間房間。但是，地板和地面比天花板的物件多，很容易產生矛盾，所以要特別留意。

乾脆不畫角落

只有窗框或燈飾也能表現。

用自然景物取巧

樹木或天空等與透視無關的物件，也可當成取巧的手段。

用混亂場景取巧

廢墟意外好畫。

用影子取巧構圖

俯視的場景，也很常直接只用落下的長影子構圖。

乾脆不要畫背景？

最近精緻的背景繪圖很受歡迎，所以大家有沒有發覺連小小的場景或注重人物的插畫都畫上的背景。背景繪圖基本上會讓繪圖顯得沉重，或是帶有說明訊息的感覺。請再次思考是否真的需要為繪圖加上背景，覺得不需要就不畫也是很重要的判斷。

下一個專欄：p87 **留意輪廓**

描繪
寫真自然

偏重自然的風景，相較下不需要留意透視就能畫得好，所以很適合用於想取巧時。
但是既然要畫自然風景，就要畫出如自然寫真般的繪圖。

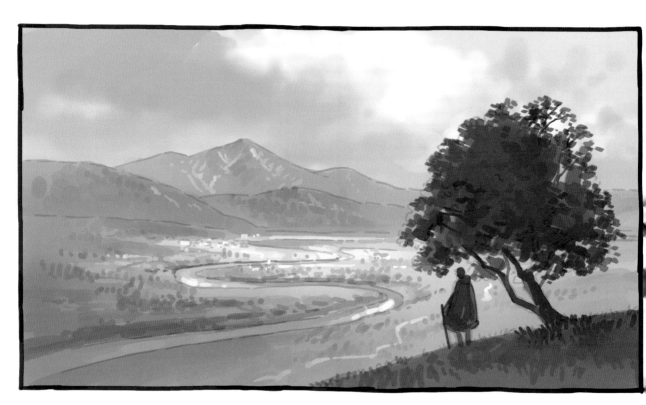

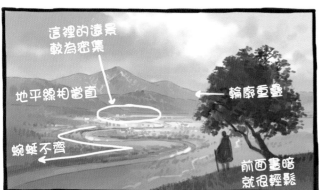

描繪如上圖的繪圖時，只要留意到應該著重的部分，不太需要正確的透視或消失點等知識。如左圖的繪圖，刻意重疊輪廓，越遠的物件密集度越高，前面填滿暗色，只要留意到這些地方，也能畫出還不錯的背景。

另外，重點還是要仔細觀察實際的風景或是照片來掌握特徵。了解山巒和樹木輪廓的細微平衡，還有地形特徵等才能畫出理想中的風景。

但是，每次都要這樣畫太勞心費神了，所以讓我們也來學學右頁的簡化方法。

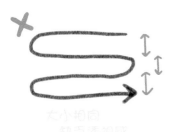

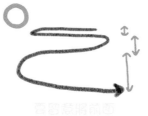

用視線下移來取巧

視線高時很容易看清尺寸比例，需要描繪的細節也會增加，很容易暴露透視的錯誤。乾脆將視線下移，很容易讓人忽視尺寸比例。用草地隱藏雙腳還能避免接觸地面的問題。

要留意蜿蜒不齊

道路、草地、山巒、雲朵基本上都要留意呈現蜿蜒不齊的構圖，才容易營造距離感、不顯單調。

物件在空中紛飛

鳥、棉絮、落葉、櫻花等，總之想讓畫面呈現寂寥感，就讓物件在空中紛飛。

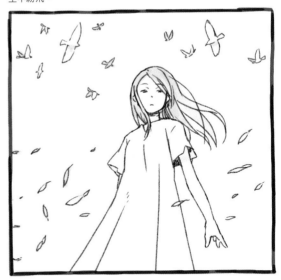

留意輪廓

如果輪廓描繪清楚，很容易知道畫的是甚麼。好的輪廓是「能與相似的其他物件清楚區分」。這是蘋果還是橘子，為了清楚表現畫在哪裡比較好，雖然視情況輪廓會有些變形，但若能明確表現出來，就能大大提升繪圖的表現度。

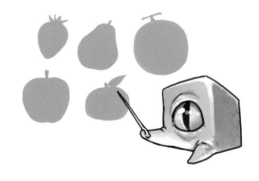

下一個專欄：p89 **背景業界經常人手不足**

各種好用的技巧！

過曝即是真理！

總之用逆光過曝就可以不用畫了。窗外、門或門的彼端、明亮處用逆光過曝。
好不容易準備了資料照片，如果因為逆光看不清，繪圖也用逆光解決。

用前景隱藏！

畫了一個神似實相寺昭雄的帥氣畫面，可謂一舉兩得。前景用墨色等單色填滿也可以，用大約兩種顏色簡單分塗也可以。
前景如果畫得太精緻反而會削弱主角，所以是合理的畫法。

移到畫面外！

將地面移到畫面外是基本的技巧。如果還可看到一點點地面，會讓人覺得是想避開地面的構圖，所以乾脆畫出遠離地面的構圖。
空白處可以加上樹木、電線杆填補即可。

省略於影子中！

畫面灑落大面積的影子就可以省略很多東西。不只可用於還不懂透視的時候，也可以縮短作畫的時間。

用樹木隱藏！

遠景複雜的部分用樹木隱藏。一一畫出建築物很花心思，如果畫樹木就可以不用在意透視。

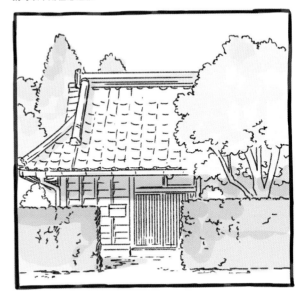

背景業界經常人手不足

從事繪圖工作的人，主要負責描繪背景的人真的很少，漫畫、動畫、插畫不管哪個業界，經常都有畫背景的人才需求。最近受到手機業界的影響以及美麗背景本身的需求增加，原本不算優渥的報酬也因而提升，但仍舊處於人手不足的狀態。重要的是背景不太受流行影響，只要懂得畫就能成為謀生技能。對不擅長的人來說或許很辛苦，對於不感到辛苦的人來說，或許可考慮背景專業一職。

下一個專欄：p93 關於「描摹」和「盜用」

02 臨摹看看

實景素描可以當作練習，但是照片臨摹就是輕鬆!!

臨摹的要領

背景練習時建議參考照片臨摹。不需要了解透視法，總之請先臨摹看看。在大量的練習中，會不知不覺慢慢了解背景密集度的表現以及透視畫法。不要太思考理論，就先從描繪眼前的風景開始吧！

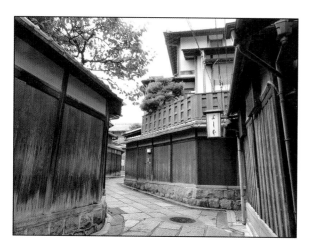

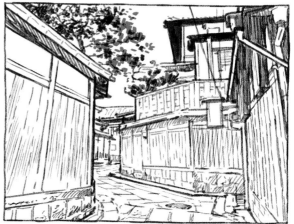

POINT

· 黑白繪圖很好畫

· 數位或類比都可以，好畫就好

· 發表作品時要注意肖像權和商標權

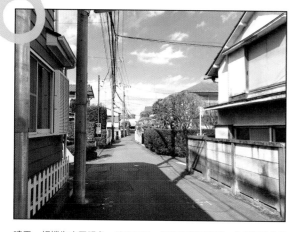

晴天、相機為水平視角，地面平坦，這些比較好臨摹，先從這樣的風景開始練習。

陰天、仰視或俯視、坡道或階梯等風景較難畫，所以建議熟悉之後再挑戰。

關於權利

所有的作品都有著作權並且受到法律的保護。其他還有肖像權、商標權等各種權利問題，所以臨摹、描摹的時候一定要多加注意。

●關於權利須注意的要點

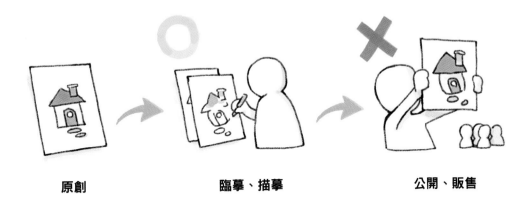

原創　　　　　　　　臨摹、描摹　　　　　　　公開、販售

很多人都誤會，其實臨摹和描摹本身並不違法，在法律上是允許「個人使用」。可用個人電腦儲存圖片，或放在自己的手機桌面都算是個人使用的範圍，所以可以自由使用。但是如果重新公開或販售自己臨摹或描摹的作品就是違法的行為。這裡「公開」也包括刊登在 SNS 或用於頭像。

但是，提出告訴與否由著作權者自由決定，即便違法也不會立即受罰。二次創作的許可也是相同理由，基本上是違法的，但也處於著作權者許可可視而不見的狀態。不過如果大家抱持的想法是「沒被發現就好了」，這樣是很危險的。如果真的有意公開臨摹照片的作品，最恰當的作法是自行拍下照片或取得拍照者的同意。

●關於資料蒐集

可用於臨摹或實際作品的資料，如上述所說盡量由自己收集並沒有問題。但是，有時也會發生不可直接使用自行拍照內容的情況。另一方面也有無著作權限制的素材，如果大家能靈活區分使用，將有利於作業。

·私有土地內未取得同意就拍照屬違法行為。即便是觀光景點，私有土地與商用與否無關，拍照本身都有可能是
　不允許的。必須確認取材地點的隱私權條款，若有必要需取得對方同意。公用道路基本上可自由拍照。

·特定個人或商品等有可能牴觸肖像權、商標權和隱私權等，所以未取得同意時避免直接描繪這些素材就沒有問題。這個部分也是取
　得同意就可自由使用。

·採用可以當資料使用的書或網路上的素材是沒問題的。但是需要標示權利標示，所以必須仔細閱讀使用條款。用「圖片 免費」等搜
　尋到的圖片基本上都不行，所以請注意！

·買斷著作權臨摹或描摹是沒問題的。但是這部分的法律較為複雜，依領域不同保護範圍各異，請小心慎重。

·總之如果不清楚，就算參考也不要公開發表。

臨摹的技巧

臨摹的目的有很多，本篇主要的目的是透視練習所需的技巧。另外，即便還不懂消失點等知識，為了瞭解透視的感覺，臨摹是很有用的方法。所謂「熟能生巧」，聽了理論也不了解時，就試著實際描繪。

最初用單色調

照片改成單色調就不會受到顏色訊息的影響能更為專注，特別在練習透視時，建議改成單色調描繪。和左邊的彩色照片相比就能夠了解。相反的熟悉透視之後，便可以專注練習顏色。讓我們一一熟稔還很陌生的步驟吧！

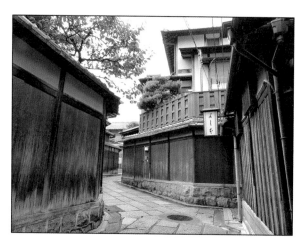 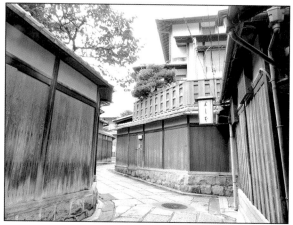

畫出格線

還不習慣臨摹時，畫出格線可大大降低臨摹的難度，就不會猶豫該從何處開始畫起。之後只要留意與隔線的位置關聯和縱橫比例描繪，就可畫出自然的風景。如果連透視都留意時，難度會一下升得太高，還請大家多留意。

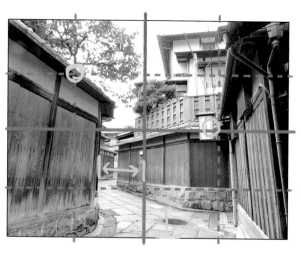 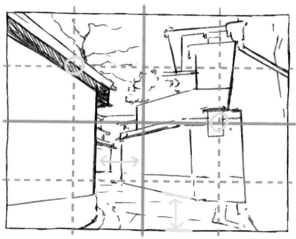

用輪廓線平衡畫面

描繪時先畫出大的輪廓（輪廓線）再描繪細節，比較不容易失去整體平衡。一氣呵成地畫到細節，畫到一半才發現不平衡，也很難再花力氣重新修改，結果可惜了一次練習的機會。

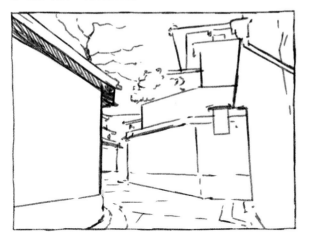

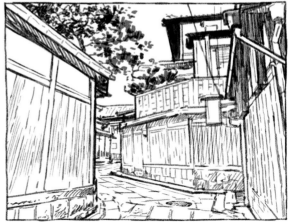

經常確認整體

過於集中畫面有時會不小心忘記整體，很容易在縮小後才驚訝地發現這個事實。描繪時要經常確認整體的平衡。暫時遠離畫面觀看，會比較看得出差異。其他還有「瞇眼觀看」或「左右（上下）顛倒觀看」等都是很有效的方法，大家可以試試看。

關於「描摹」和「盜用」

「描摹」一詞是指源自在繪圖上放一張紙，照著原繪圖描成（trace）的繪畫。未經授權描摹他人的繪畫或照片並且發表就是「盜用」，也違反了著作權法。但是描摹自己拍的照片或他人的作品事先取得同意就不算違法。另外，不是描摹但模仿得很像也有可能是「盜用」，視情況也會牴觸著作權法。偶爾會有人指責描摹或依照片描繪的人，但請大家理解描摹或依照片描繪本身並沒有不好。

下一個專欄：p101 **關於平行投影法**

複雜景色的臨摹

如果能留意比例描繪，就可以試著臨摹複雜的景色。另外，畫成圖時如果還能用心美化則更好。

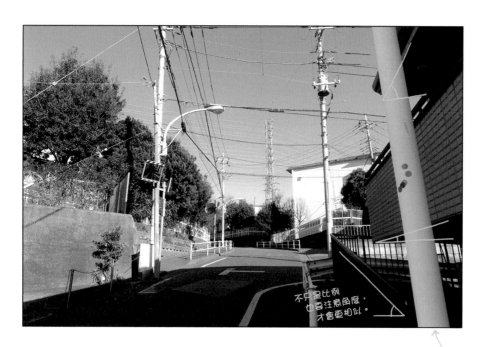

為了畫出完整度高的繪圖，描繪這樣實際的風景會使繪圖呈現很好的效果。平常不會仔細觀察路邊街廓、柵欄的間隔、電線的複雜度、樹木種植的方法等，只要畫過一次就會發現有很大的不同。

另外，實際的風景中，線會交錯在奇怪的地方，常出現不協調的樣子，所以畫成圖時要稍作調整，試著美化一些。可能有人會說這是「作假」，但為了呈現美麗的畫面，善意的謊言是重要的。

不只是比例，也要注意角度，才會更相似。

畫習慣後也可以使用中間色

仔細觀察描繪每一條電線

電線和輪廓重疊，所以試試刪去電線

這根柱子太醒目，所以試試在繪圖中刪除

但是如果無法活用中間色，會使繪圖缺乏變化，還請小心！

一開始打算用大區塊的明暗描繪畫面！

如果地形體遮住看不見，所以畫出清楚的形體，看圖的時候會令人不安。

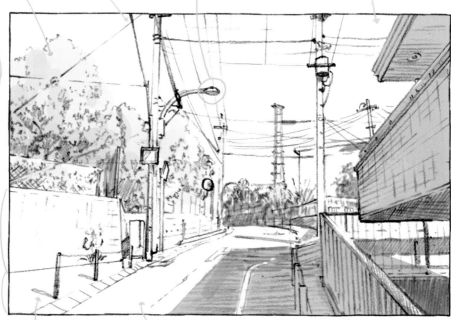

比例吻合就能有個樣子

避免影子的方向不一。

全部畫在影子裡很難看出形體，所以試著減少影子的面積。

連影子裡的形體都仔細描繪。要了解構造。

O94

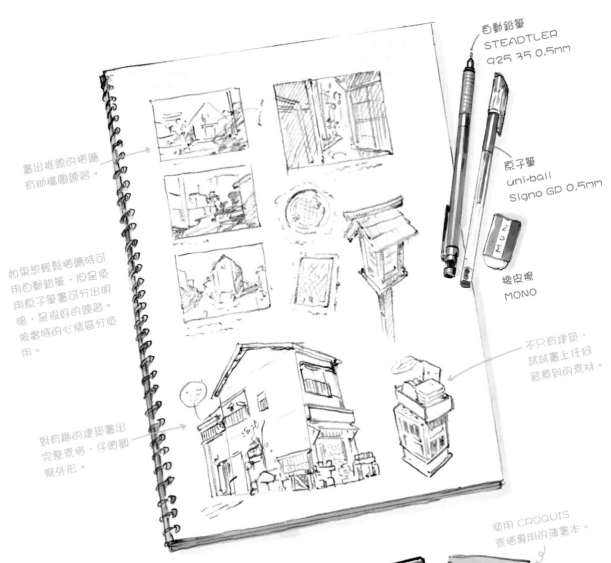

畫出框線的描繪
有助構圖練習。

自動鉛筆
STEADTLER
925 35 0.5mm

原子筆
uni-ball
Signo GP 0.5mm

橡皮擦
MONO

如果想輕鬆描繪時可
用自動鉛筆，但是使
用原子筆畫可分出明
暗，是很好的練習。
依當時的心情區分使
用。

不只有建築，
試試畫上任何
留意到的素材。

對有趣的建築畫出
完整素描，仔細觀
察外形。

日常素描

**很常外出的人可隨身攜帶素描本，有空時就能素描，對
熟練風景畫有很大的幫助。**

電車裡或咖啡店都可以素描。學校是最適合素描的地方。放在桌上
的東西也有透視。總之利用空閒時間一點一點練習素描，就會漸漸
累積經驗，所以請努力練習素描吧！

使用 CROQUIS
素描專用的薄畫本。

CROQUIS

最近 iPad 和
Apple Dencil
的組合，也很方便好用，
所以隨身攜帶。

iPad
很方便！

O3 透視的基本知識

究竟何謂透視

我們是時候開始試著學透視了。首先要說透視是甚麼樣的感覺呢？讓我們先整理一些大概的要點。

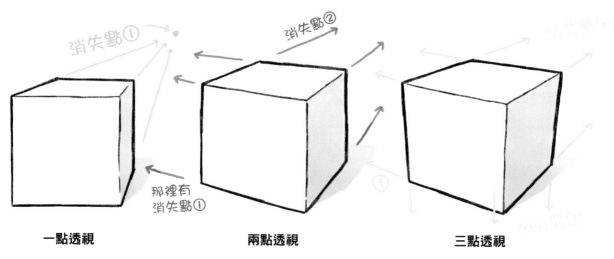

一點透視 **兩點透視** **三點透視**

何謂透視？

所謂的透視（透視法），簡單來說就是「讓繪圖呈現遠近感所需的繪畫理論」。與實際看到的世界一樣，近的東西畫大，遠的東西畫小，並將這些整理成一套理論。即使不會素描，只要懂得透視就能正確描繪，尤其是建築。

如右圖在地面畫出格線，將線條往地平線筆直地延伸，往深度方向的線全部集中在地平線上的一點。這個點稱為「消失點」。只要知道消失點，剩下的透視理論都是相關的應用。請大家先記住這個「消失點」。

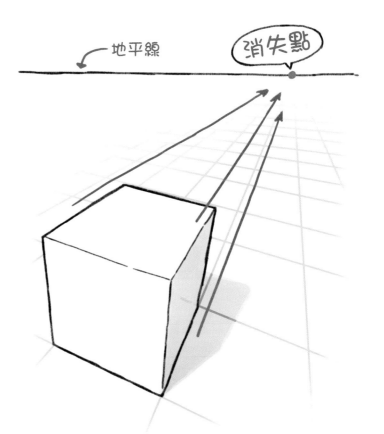

增加的消失點

與地面格線方向位置相同的物件，全都可以使用同一個消失點來描繪。即便高度不同消失點也不變。

但是，如果方向改變，消失點的位置也會改變。新的消失點與剛剛的消失點位置不同。不管哪一個消失點都在地平線上，因為不論哪一點都在水平線上。只要消失點在地平線上，從消失點拉出的線全都是水平線。

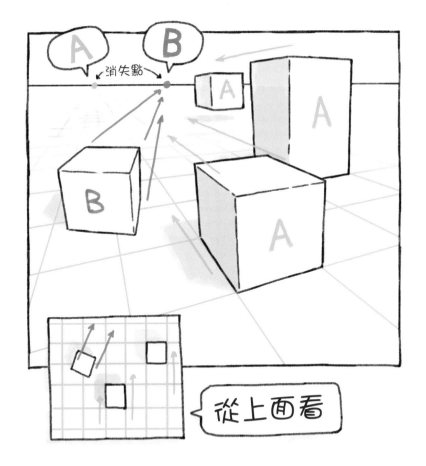

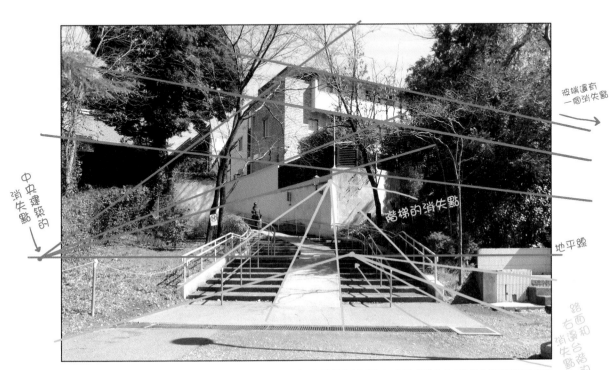

實際的風景中，有多少方向不一的東西，就有多少的消失點。想描繪真實風景時，要有意識有多少的消失點來繪圖是很重要的。只是習慣後不一一找出消失點，也可畫出類似的線條。

基本的
一點透視

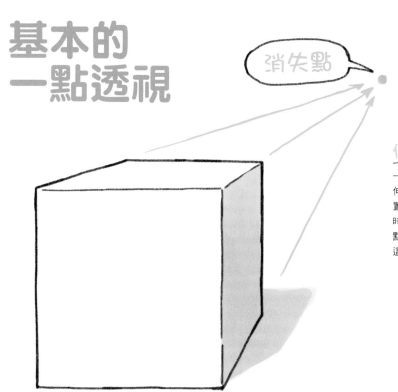

消失點

何謂一點透視？

一點透視法是指消失點只有一點的透視。延伸深度方向的線，交叉的地方即是消失點位置，可以這個消失點為基準繪圖。從上方看時，朝同一個方向的線全都朝向這個消失點，可以透過拉出輔助線來繪圖。此外，從這個消失點拉出水平的線條就成了地平線。

這張圖顯示了與相機的位置關係。在下圖從相機的位置觀看，可視為如右圖的樣子。往深度方向的線全部朝向同一個消失點。

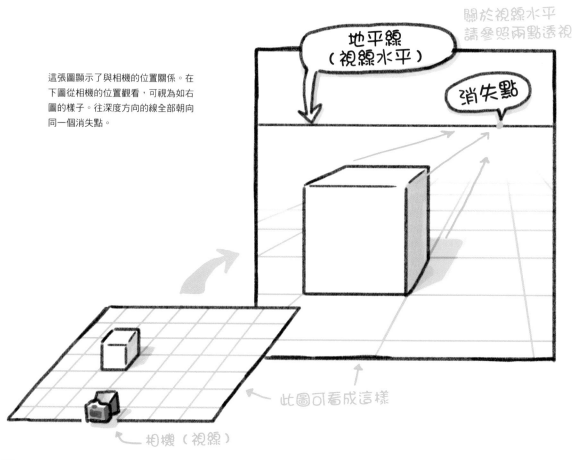

關於視線水平
請參照兩點透視

地平線
（視線水平）

消失點

此圖可看成這樣

相機（視線）

一點透視的畫法

1. 畫正面圖。

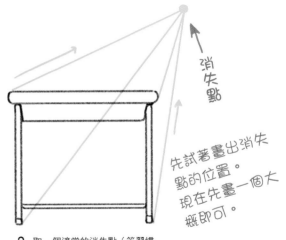

消失點

先試著畫出消失點的位置。現在先畫一個大概即可。

2. 取一個適當的消失點（等習慣後再精確決定位置）。

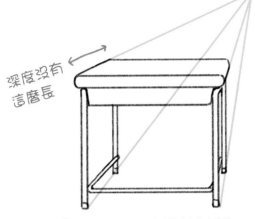

深度沒有這麼長

3. 往消失點畫線（深度的精確定位方法請參照 P122 應用篇「平均劃分深度」）。

反射

木紋

影子

掛勾

4. 添加細節。

觀看照片和資料描繪可畫得更真實。

描繪數張桌子時，方向相同消失點也相同

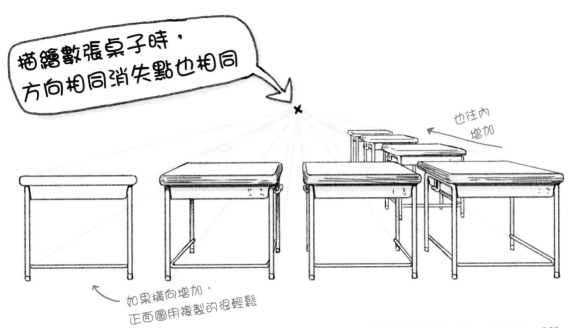

也往內增加

如果橫向增加，正面圖用複製的很輕鬆

各種一點透視

各種一點透視的使用方法。即便是一點透視，若能靈活運用也可以畫到這種程度。

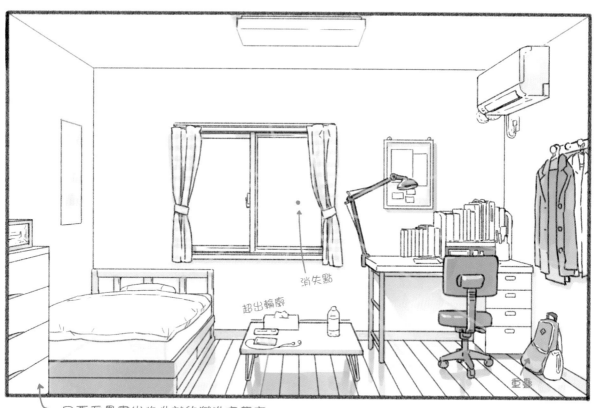

消失點

超出輪廓

只要重疊畫出物件就能營造密集度

重疊

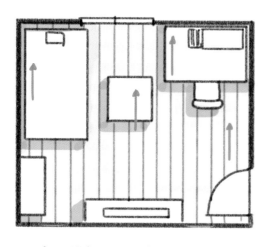

一點透視是在紙上重現正面所見樣貌的方法。實際上從正面手持相機拍下就會是這樣的照片。但很少有機會是從完全正面的角度觀看物件，所以畫成圖的時候必須運用一些技巧，例如畫出接觸地面較容易了解尺寸，並且將物件和物件重疊營造出密集度等。

從上面看時，
這個方向的線條
全都是同一個消失點

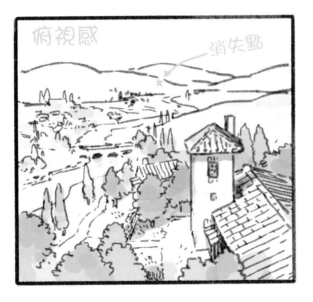

俯視感　消失點

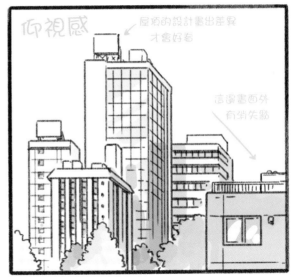

仰視感　屋頂的設計畫出差異才會好看

這邊畫面外有消失點

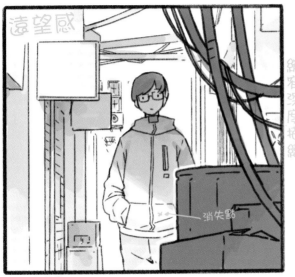

遠望感　縮窄深度描繪　消失點

一面重疊

各種一點透視

一點透視雖說是正面構圖，也可以畫出類似仰視或俯視的構圖。用相機拍照時，正面拍後會裁切一部分，就可以重現類似仰視或俯視的構圖，與這個道理相同。如果「想描繪仰視或俯視，但實在學不會複雜的透視！」這個時候就先試試這個方法。

關於平行投影法

平行投影法和透視法不同，是不設定消失點的方法。透視法是重現「眼前事物」，相對於此，投影法是正確重現「尺寸」或「角度」，所以主要用於建築業界，包括了正投影（平面圖、垂直圖）、斜投影（軸測圖、等軸測圖）等各種類型。這裡省略詳細的說明，因為在插畫運用方面也很有趣，有興趣的朋友請各自研究。

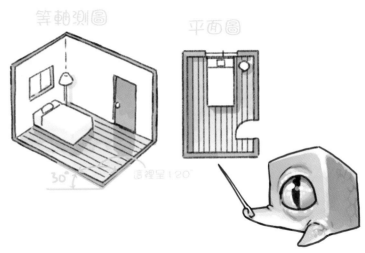

等軸測圖　平面圖　30°　這裡呈 1:20

下一個專欄：p105 **視線水平和地平線**

基本的
兩點透視

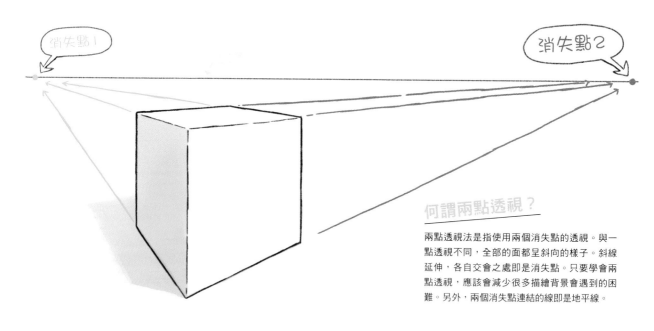

何謂兩點透視？

兩點透視法是指使用兩個消失點的透視。與一點透視不同，全部的面都呈斜向的樣子。斜線延伸，各自交會之處即是消失點。只要學會兩點透視，應該會減少很多描繪背景會遇到的困難。另外，兩個消失點連結的線即是地平線。

一點透視和兩點透視不同之處在於「相機方向」。從正面看主題為一點透視，從斜邊看的為兩點透視。

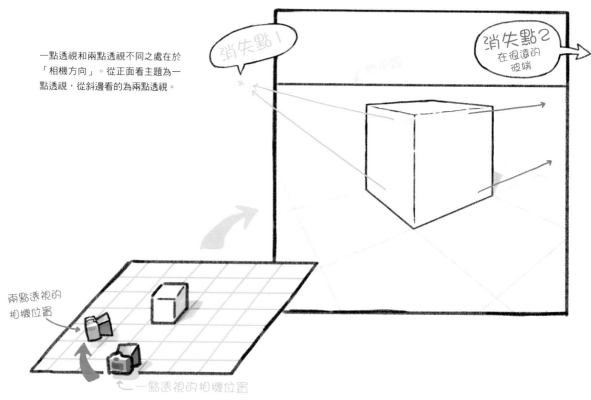

兩點透視的畫法

消失點1 ← → 消失點2

消失點的
高度一致

消失點不要過近，
透視才會呈現自然的

1. 先粗略畫出想呈現
的角度。

2. 延伸側面的線，決定大概的
消失點位置。

↑ 輔助線

3. 從消失點拉出輔助線
畫出桌子的原形。

4. 描繪細節。

往相同方向增加，
就使用相同的消失點

要注意間隔會越來越窄

往哪邊增加都可以

關於
視線水平

如前一頁提到，兩點透視的消失點都會在地平線上。漫畫業界等會將這時候的地平線（高度）稱為「視線水平」。

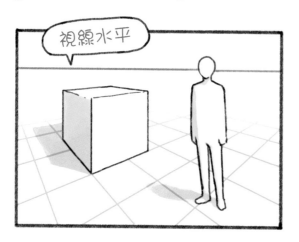

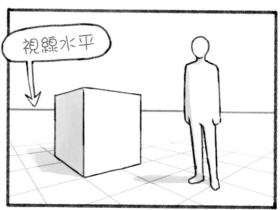

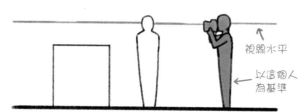

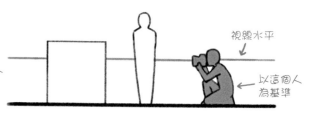

何謂視線水平？

視線水平是地平線的高度（嚴格來說雖然不同），同時也是相機的高度。如上圖站著的視線水平就是眼睛的高度，蹲著的視線水平大約在腰部的高度。這也和仰視或俯視等構圖相同。一點透視或兩點透視的消失點會在這條視線水平上。

畫成圖時，視線水平配置在畫面哪一個位置，需視描繪物件的位置關係和透視。相反的，如果先決定視線水平後在其上配置消失點，即使會有點不自然以透視的角度來看都會是正確的繪圖。如果習慣了透視，先留意要在畫面何處配置視線水平。

人物尺寸也以視線水平
為基準就很容易統合

視線水平

大概配合
眼睛高度

個子較高的人
會高出視線水平

個子較矮的人
會低於視線水平

POINT!
如果視線水平在腰部高度，要配合腰部高度，如果在睫蓋高度，要配合睫蓋高度。

另外，在建築業界，
視線水平＝站立的眼睛高度，
意思不同還請留意！

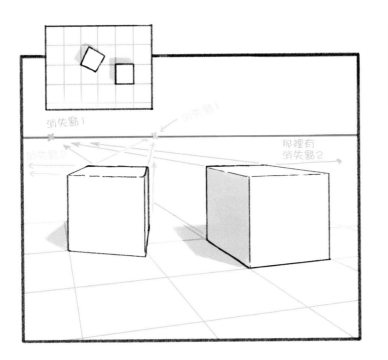

各種兩點透視

不同角度的描繪區分

配置方向不同的物件時，可以用另一個消失點描繪。消失點可以配置在視線水平上的哪一點，需視這個物件位置朝哪一個方向。還不習慣時，在適當的位置配置一個新的消失點，再試著從該處畫一條輔助線。另一個消失點則可以在地板畫方格線等，以直覺決定位置。

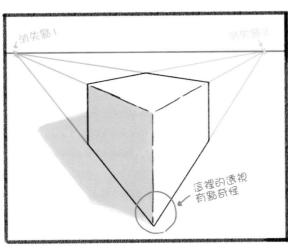

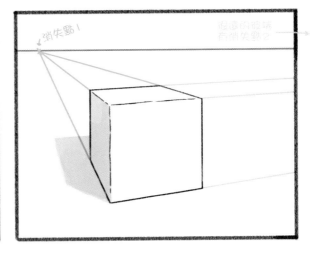

自然的透視

還不習慣兩點透視時，總是很容易將透視畫得過窄。這是因為消失點的位置太靠近，除非有意為之，消失點適當遠離就會比較自然。兩點透視時，至少有一個消失點在畫面外才會自然。

視線水平和地平線

視線水平是指「視線高度」，地平線是指「地表界線」，概念不同。而且因為地球是圓的，地平線會稍微在視線水平的下方。但是差距非常微小，畫成圖時一般會將視線水平畫成地平線。

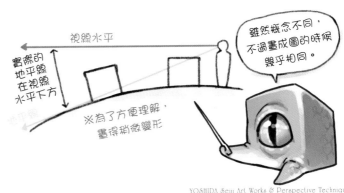

下一個專欄：p111 **關於公分表記**

基本的
三點透視

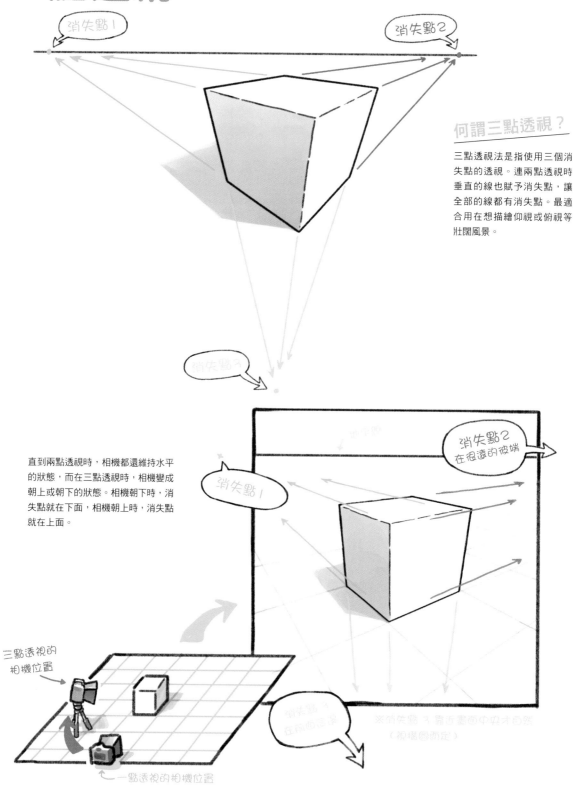

何謂三點透視？

三點透視法是指使用三個消失點的透視。連兩點透視時垂直的線也賦予消失點，讓全部的線都有消失點。最適合用在想描繪仰視或俯視等壯闊風景。

直到兩點透視時，相機都還維持水平的狀態，而在三點透視時，相機變成朝上或朝下的狀態。相機朝下時，消失點就在下面，相機朝上時，消失點就在上面。

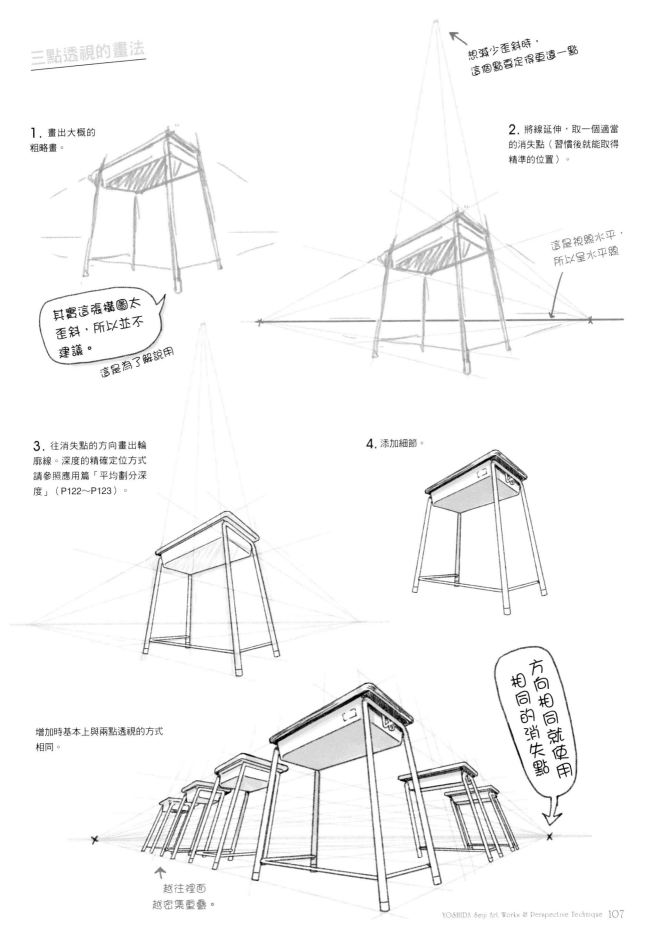

三點透視的畫法

想減少歪斜時，
這個點要定得更遠一點

1. 畫出大概的粗略畫。

2. 將線延伸，取一個適當的消失點（習慣後就能取得精準的位置）。

這是視線水平，所以呈水平線

其實這張構圖太歪斜，所以並不建議。

這是為了解說用

3. 往消失點的方向畫出輪廓線。深度的精確定位方式請參照應用篇「平均劃分深度」（P122～P123）。

4. 添加細節。

增加時基本上與兩點透視的方式相同。

方向相同就使用相同的消失點

越往裡面越密集重疊。

三點透視與構圖

如果使用三點透視，還能自由畫出仰視或俯視這類複雜構圖。這裡將為大家介紹這類構圖的特徵和類型。

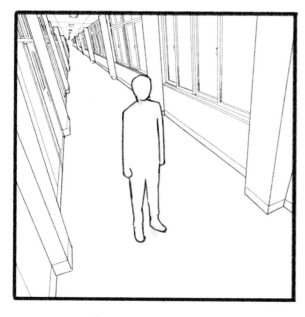

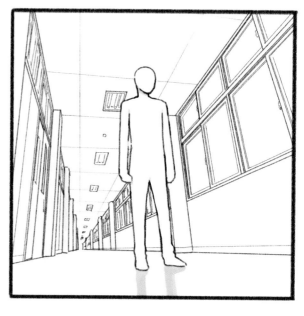

俯瞰（俯視）

從高處往下看的構圖，給人客觀冷靜與靜態的感覺，也可運用在環顧四周、思考中、恐怖或緊張的場景。

仰視

從低處往上看的構圖，給人主觀強大與動態的感覺，可運用在震撼、強調主題、有氣勢的場景等。

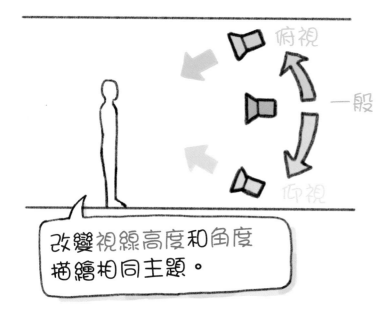

改變視線高度和角度描繪相同主題。

這裡指的場景氛圍都是概念參考，例如想讓主題的背後受到注視時，會是相反的氛圍效果，也會因為透視的強弱改變氛圍。要解說全部的模式太繁多，所以先學會俯視以及仰視的構圖，在繪圖時多多嘗試。

另外，上圖是分別用俯視和仰視描繪同一主題的構圖。我想大家可以看出因為構圖，主題就會呈現出截然不同的感覺。

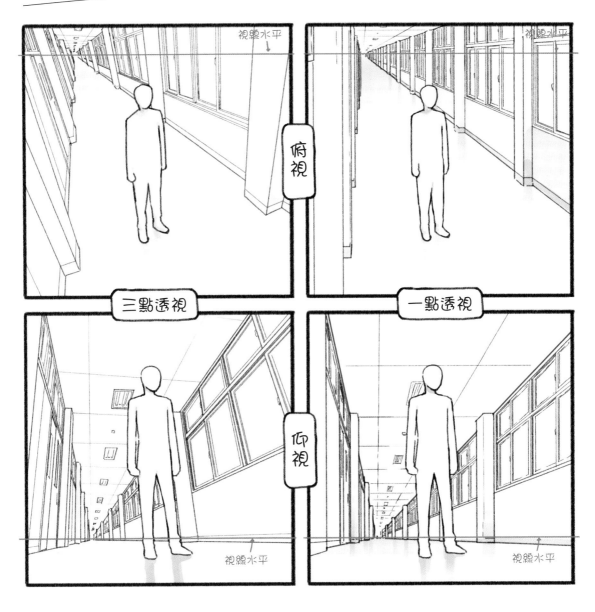

俯視

視線水平

三點透視

一點透視

仰視

視線水平

視線水平

我曾介紹過用一點透視也可以畫出仰視和俯視的構圖。上圖分別用一點透視和三點透視描繪仰視與俯視繪圖。

仰視和俯視的相機位置相同，如果是一點透視，相機直接正視，三點透視則是相機朝向主題，兩者差異在此。一點透視時透視柔和，畫面給人的印象也較靜態，三點透視時更有震撼感，主題的大致架構並沒有太大的不同。

以作畫本身來說一點透視較為輕鬆，所以如果沒有想要展現攝影技巧的氛圍，因為主題的位置關係等，或許連仰視或俯視都可以用一點透視作畫即可。

一點

三點

一點

※水平方向就是一點透視，斜向就是三點透視

依目的隨喜好描繪!!

有數個
消失點的風景

最後也向大家介紹數個消失點的風景畫法。

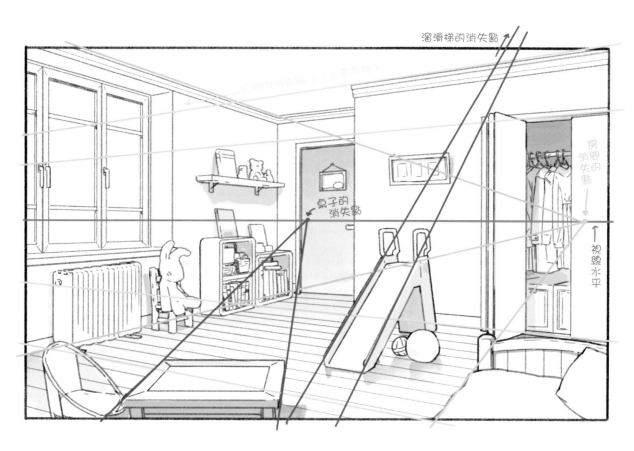

留滑梯的消失點

桌子的
消失點

房間
消失
的點

↑視線水平

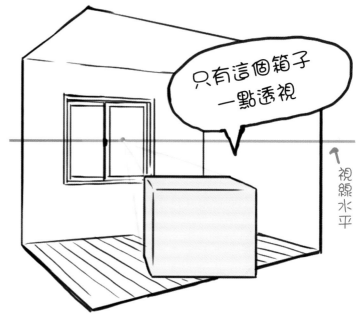

只有這個箱子
一點透視

↑視線水平

一開始也曾向大家說明實際的風景並非幾點透視，一般為依物件數量就有幾個消失點。兩點透視的構圖也會視情況呈現出一點透視或三點透視。看起來直直並排的物件實際上也稍有參差，消失點會隨之不同。

畫成圖時，畫得太複雜會很費心思，所以建議不要畫得太複雜，想要畫得真實一點時，將物件配置的方向稍微錯開或傾斜，就能提升整幅畫的完整感。

畫法

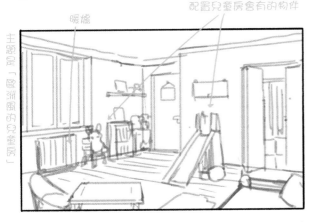

暖爐

配置兒童房舍有的物件

（主題為「充滿法式風格的兒童房」）

1. 大概就好，先畫出粗略畫。決定房間的概念，確認照片資料描繪就會很像。

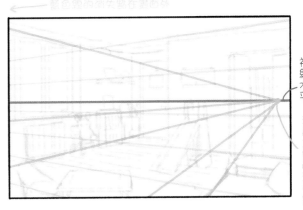

藍色線是消失點在畫面外

視線水平

深度方向的消失點

2. 依粗略畫決定消失點和視線水平，畫出輔助線。如果相機高度固定就先決定視線水平，如果以構圖為優先就先決定消失點。

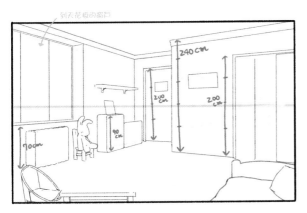

到天花板的窗戶

240cm
200cm
200cm
90cm
70cm

3. 從消失點畫出輔助線，畫出大型家具的輪廓線。要留意人物站立或坐著也不會不自然。

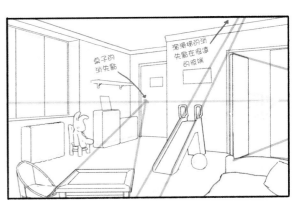

桌子的消失點

溜滑梯的消失點在很遠的視端

4. 作畫時要一邊視需要追加斜向物件等的消失點。

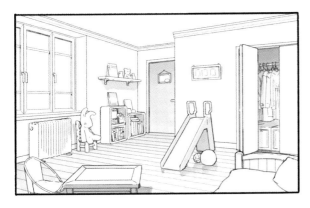

5. 添加細節即完成！

關於公分表記

在建築業界物件的標記單位一般為公釐，本書為了方便理解以公分標記。一般在看建築類資訊時常不小心忘記，不過只有極少數的人認為公釐標記比較正確又方便。

下一個專欄：p122 **關於和室的尺寸**

04 透視的實際應用

留意透視的自然臨摹

描繪看似與透視沒有太大關係的自然景物時，留意到透視就可以畫出更有空間感的效果。如果理解了至今解說的技巧和透視的結構並能呈現出來，就能依場面區分描繪，精確重現繪圖想法。

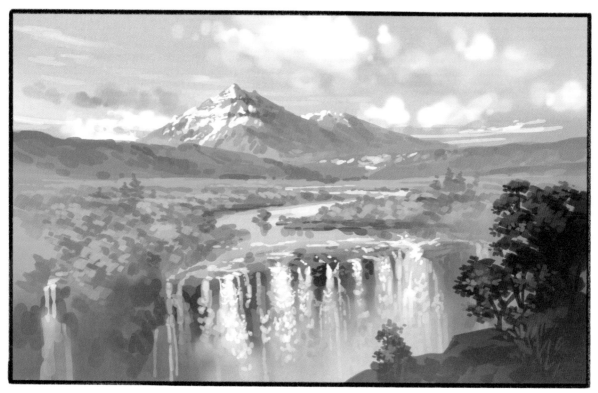

藉由干擾透視營造空間感。

明顯畫出 短山 和 高山 的分別

山形輪廓也不一致，就很容易呈現立體感

雲朵也會留意透視，越靠近地平線越密集

視線水平

樹林的感覺也會因遠近不同

超出輪廓就能明確顯示前後關係，使畫面更清楚呈現

利用重疊營造出空間感

空氣透視法

這個部分為不受注目的區域，所以用低對比，不容易吸引目光

遠這個部分是畫要受注目的區塊，所以提高對比，容易吸引目光

S形越靠近前面弧度越大，越往裡面越密集

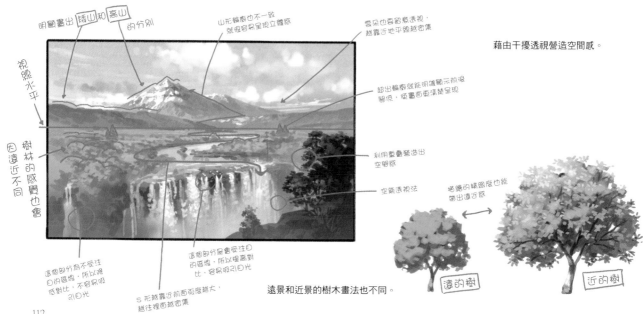

樹葉的輪廓密度也能營造出遠近感

遠的樹　近的樹

遠景和近景的樹木畫法也不同。

遠景緊密

在基本篇中也曾說明過，要畫出自然景物的廣闊時要配置 S 形線條，越是遠景描繪得越緊密越見成效。再加上干擾透視流動（河川和道路的輪廓等）的物件，就能瞬間產生空間感。

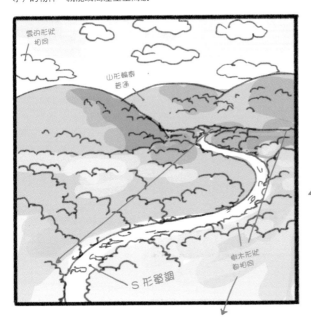

雲的形狀相同

山形輪廓普通

S 形單調

樹木形狀都相同

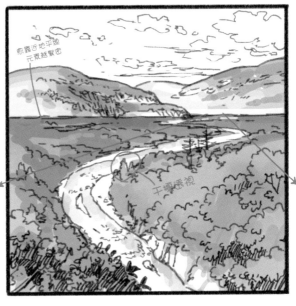

越靠近地平線元素越緊密

干擾透視

空氣透視法

遠景幾乎只畫出輪廓即可

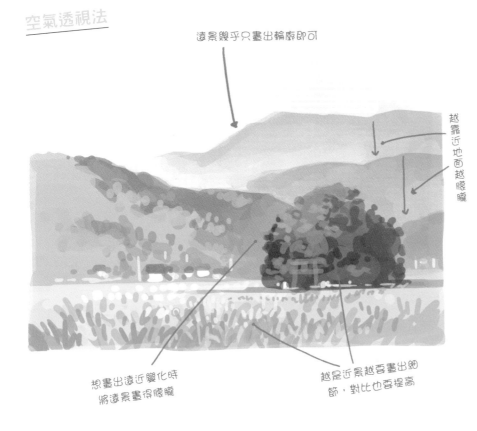

越靠近地面越朦朧

想畫出遠近變化時將遠景畫得朦朧

越是近景越要畫出細節，對比也要提高

近景畫得清楚，遠景畫得朦朧也可以營造出空間感，這種畫法稱為空氣透視法。描繪出空氣的層次，所以不僅僅是畫得明亮，還得降低對比。另外，讓遠景層山下的部分顯得朦朧，也可營造出空間感（因為越靠近地面空氣越濃）。如果濕度高，空氣層會顯白，所以越是遠景越呈灰色調。如果濕度低，會呈現明顯的藍色調。日本的遠景彩度較低，秋天天空顏色變深也是相同的道理。

雲的透視

雲的形狀可自由變化，很適合當作調整構圖的元素。請大家一定要多多練習各種雲的畫法。

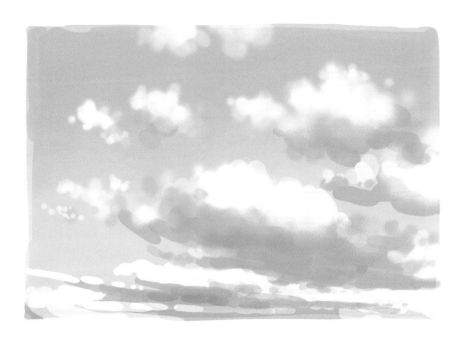

雲和透視

雲也是立體的，所以要加上透視。遠處的雲沿著地平線流動，越靠近視線的雲越具動態變化。影子的呈現方式只要能如下圖描繪區分就能讓繪圖截然不同。

雲的形狀在遠處時看不清，在近處較能看出細節。所以畫成圖時，也是遠景畫得較大片，近景時連碎雲都要仔細描繪，畫出這樣的區別繪圖品質才能提升。

與其讓雲分散在整個天空，
不如大致區分出有雲和沒有雲的空間，
如此描繪才能表現律動感和變化感。

越是 近景 的雲，
小小雲朵都要細細描繪

重疊！

沿著透視的
大片流動，
配置雲朵
營造出空間

大的以遠端的
格致為概念，
配合格眼畫出
雲朵的流動

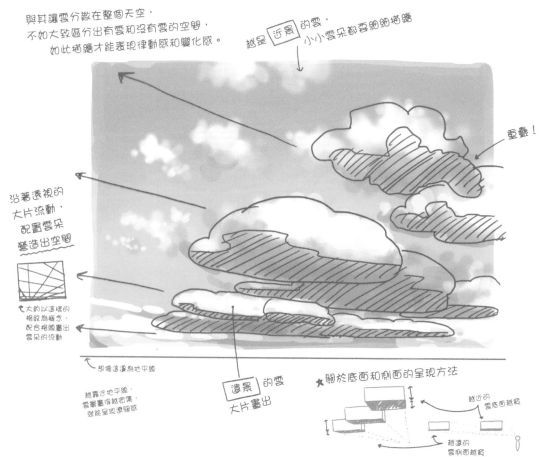

越靠近地平線，
雲層畫得越密集，
就能呈現遠離感

級曖遠邊為地平線

遠景 的雲
大片畫出

★關於底面和側面的呈現方法

越近的
雲底面越窄

越遠的
雲側面越窄

雲的種類和大小

雲的種類多樣，就先讓我們學會這些雲的特點和大小吧！如果能區分描繪出許多雲朵，就能提高繪圖的季節表現。

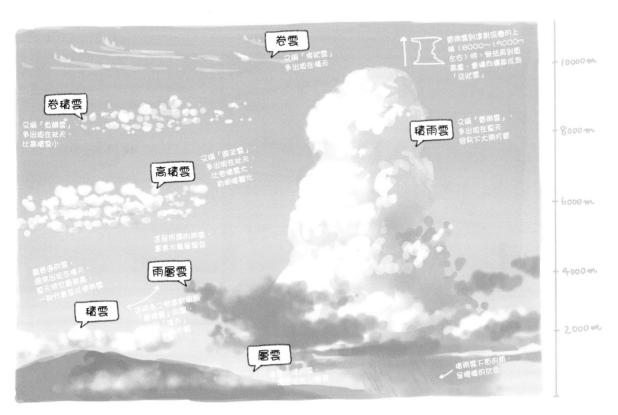

夏天的雲

秋天的雲

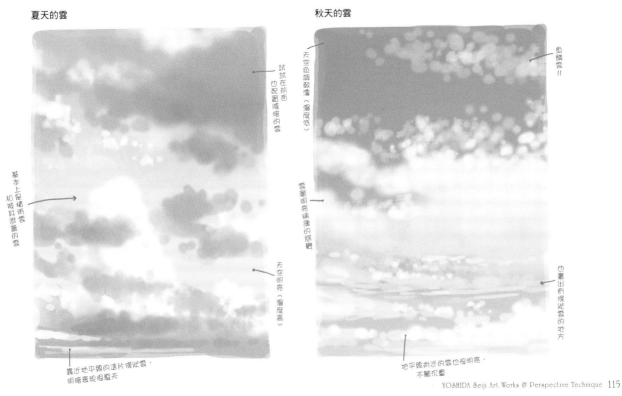

坡道與階梯的畫法

坡道和階梯的場景也是運用透視就能簡單正確地畫出構圖。

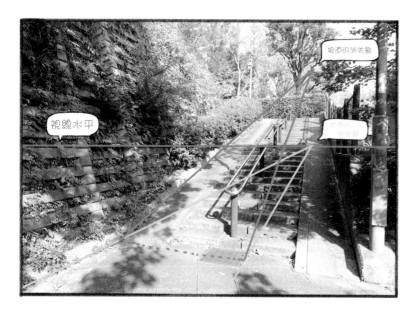

坡道和階梯的消失點會在周圍建築消失點的正上方或正下方。因此描繪時先找出視線水平上建築的消失點，就可在其正上方或正下方配置坡道的消失點，再以此為基準繪圖。

關於坡道消失點的配置位置，依視角有很大的不同。找出視角有些麻煩，所以先畫出建築的輪廓線，面對建築從某一個角度描繪加入坡道，而坡道的延長線和從地面消失點往正上方的畫線交會處，就是坡道消失點的位置，這種尋找方式比較輕鬆簡便。

上坡的畫法

1. 畫出粗略畫，以地面和建築的線為基準，決定視線水平和地面的消失點。

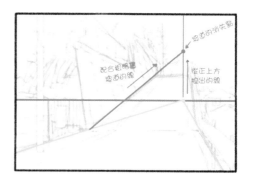

2. 沿著不論是粗略畫坡道左邊還是右邊的線畫出輔助線，與從地面消失點往正上方的畫線交會處配置坡道的消失點。

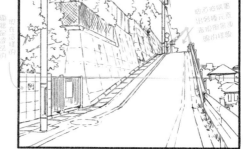

3. 從地面和坡道各自的消失點畫出輔助線。

4. 利用輔助線描繪細節。

下坡的畫法

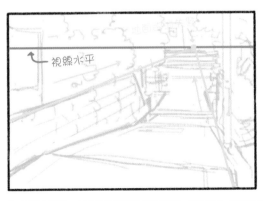

1. 畫出粗略畫，以地面和建築的線為基準，決定視線水平和地面的消失點。

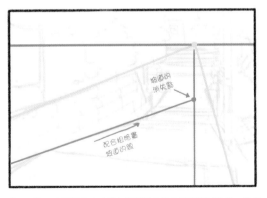

2. 沿著不論是粗略畫坡道左邊還是右邊的線畫出輔助線，與從地面消失點往正上方的畫線交會處配置坡道的消失點。

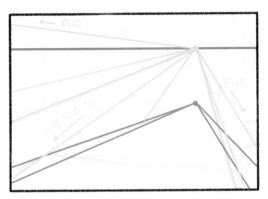

3. 從地面和坡道各自的消失點畫出輔助線。

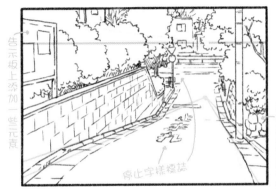

4. 利用輔助線描繪細節。

階梯的畫法

階梯畫法基本上和坡道相同。在畫坡道輪廓線時，沿著橫向透視添加階梯段差的線，只要畫上踏面（上面）和踢面（側面）就成了階梯。只要再使用後面將提到的分割法，也能畫出自己想要的梯數。

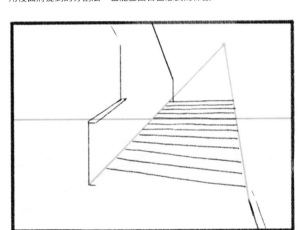

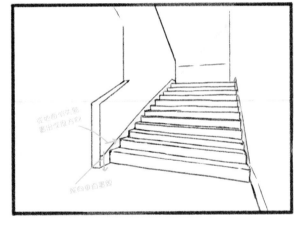

圓與圓柱
的透視

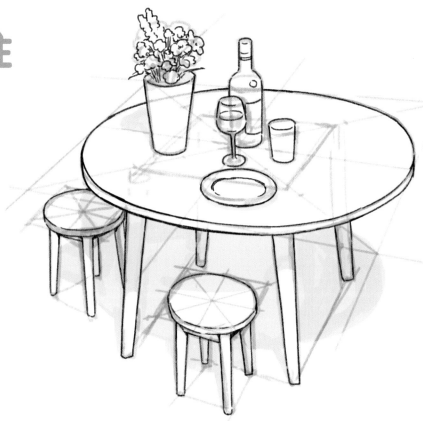

圓也要加上透視。我個人的原則是只要
不會不自然，不需要精準作畫，不過
「自然畫圓」是畫圖最難的技巧之一。
如果是 3D 模型還可以利用變形工具，
這就另當別論，但是如果在不能使用任
何工具的情況下，大家就運用透視的知
識來作畫吧！

圓的畫法

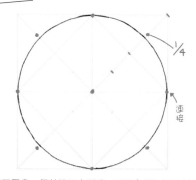

1/4

連接

沿著正圓畫一個外接正方形時，正圓會從這個正方形對角線
的 1/4 偏內側的地方通過，可以這個為參考來畫圓。

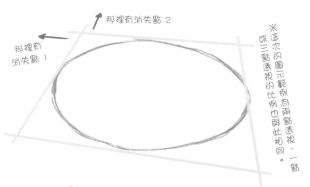

那裡有消失點 2

那裡有
消失點 1

※這次的圖示範例為兩點透視，一點
或三點透視的比例也與此相同。

1. 畫一個大概的輪廓線，配合透視畫一個
方形將輪廓線收在其中。

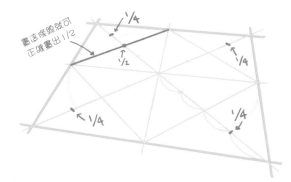

畫這條線就可
正確畫出 1/2

1/4

1/2

1/4

1/4

1/4

2. 如圖示畫出對角線和輔助線，從對角線的中心分別標記
1/4 處的位置。

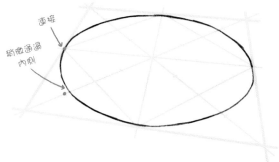

連接

稍微通過
內側

3. 留意稍微從標記位置的內側通過畫圓。

118

圓柱的透視

在描繪背景時圓柱是很常畫的主題。除了玻璃、瓶子、盆栽、燈飾等，輪胎和旋轉階梯基本上也是圓柱的透視。如果能留意視線水平和剖面圖就比較容易描繪，所以在還不習慣的時候要多多有意識地練習畫剖面圖。

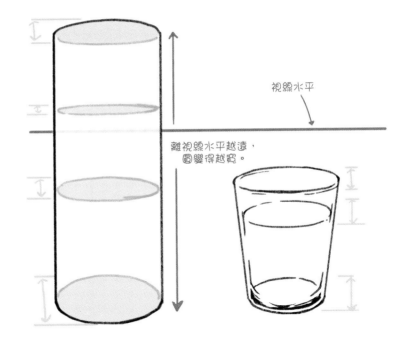

視線水平

離視線水平越遠，
圓變得越寬。

圓柱的畫法

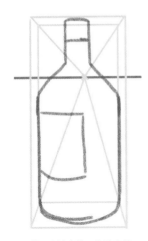

1. 畫輪廓線，在輪廓線外畫一個直方體。

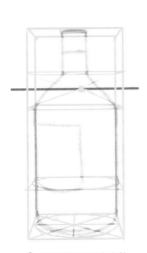

2. 形狀特別的地方也利用消失點畫出方形，畫出剖面大小的橢圓。

3. 沿著輔助線畫出線稿。

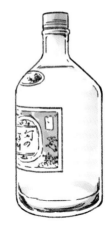

4. 完成細節。

有透視的畫圓法則

在消失點正上方或正下方的橢圓（如果是在牆壁上畫的圓，就在消失點的正旁邊），與消失點的距離無關，呈現方法相同。另一方面稍微向旁邊偏移會變形。乍看之下不太分出差異，想正確描繪時，畫一個精確的方形輪廓線就能看出變形的樣子。

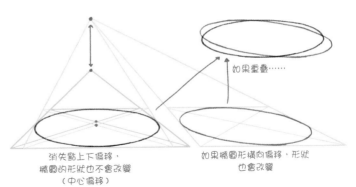

如果重疊……

消失點上下偏移，
橢圓的形狀也不會改變
（中心偏移）

如果橢圓形橫向偏移，形狀
也會改變

用透視決定大小

在基本篇中介紹了利用配合尺寸的畫法應用，使用透視決定正確尺寸的方法。如果用這個方法，不論是哪一種構圖都能描繪出正確尺寸。

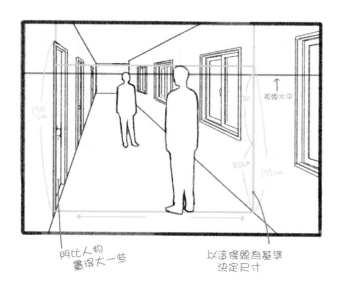

門比人物畫得大一些

以這條線為基準決定尺寸

透視和尺寸

在畫面裡設定基準大小，就可以輕鬆決定物件的大小。例如以身高 175cm 的人物為基準時，從與這個人物高度相同處看到的風景視線水平大約 160cm 高。另外，以這個人物的身高為基準就能正確決定元素的大小。如果嚴格思考太麻煩時，例如 30cm 的大小大概增加 2 成等，以大概的比例思考或許就可以了。以眼睛預估描繪出劃分刻度，單靠這種方式也畫得頗正確。

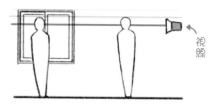

視線

以視線水平為基準的畫法

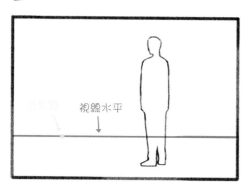

視線水平

1. 先決定視線水平。假設視線水平在人物（175cm）的膝蓋上（地上 60cm）時，畫面上的人物膝蓋處畫一條水平輔助線。這就成了視線水平，消失點也配置在視線水平上。

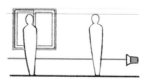

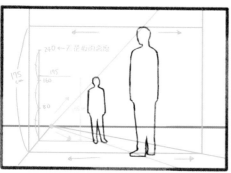

2. 從人物的頭和腳朝消失點畫輔助線。只要配合這條輔助線的尺寸畫人物，就可以畫出身高相同的人物。另外，從這條輔助線橫向畫線，就可以掌握與人物相同的高度，也可以決定天花板的高度（240cm）等。

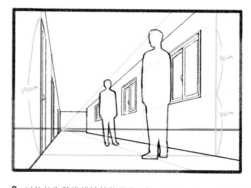

3. 以物件為基準描繪其他元素。門高 190cm 稍微高些，窗戶下緣距離地面 80cm 左右，大約是人物的一半。其他元素也用相同要領決定尺寸。

用兩點透視、三點透視決定尺寸的方法

兩點透視和三點透視也適用相同的思考方法。不論哪一個只要決定視線水平或消失點就可以用前一頁的要領決定尺寸。但是，三點透視時，縱向輔助線為斜線，還有不論用哪一種透視法離消失點都太遠，會產生嚴重變形，較難比較尺寸，所以還請留意。

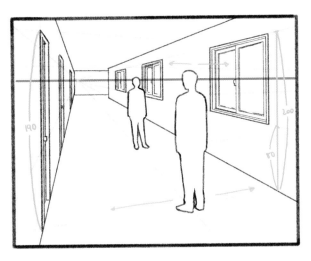
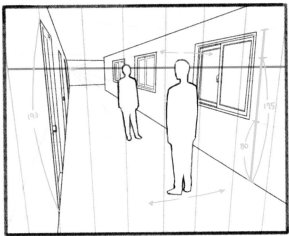

應用

實際上就像這幅畫一樣，各種元素複雜交錯。如基本篇的介紹，先了解物件的標準尺寸，再配合透視描繪，就會呈現很真實的繪圖。

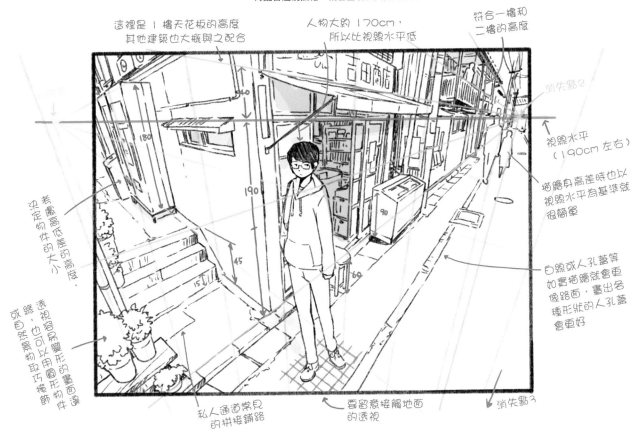

平均劃分深度

門窗、窗格拉門、拉門等，尺寸相同的物件往深度方向並列時，利用對角線等就能畫出正確的比例。外觀可能有點難以理解，但是先看畫法並實際描繪看看吧！

四等分畫法

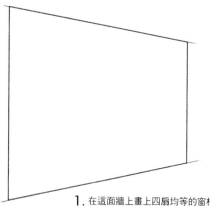

1. 在這面牆上畫上四扇均等的窗格拉門。

試畫時意外簡單！

學會後很方便!!

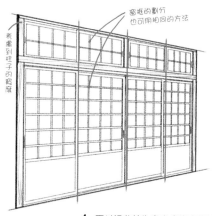

這裡是中心

2. 畫出對角線就找到中心。

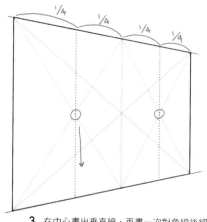

3. 在中心畫出垂直線，再畫一次對角線後細部劃分。

考慮到柱子的寬度

窗框的劃分也可用相同的方法

4. 再以這些線為參考畫出窗格拉門。窗格拉門的窗框也用相同方法均等劃分。

※和室有柱子的寬度等，需要留意。

關於和室的尺寸

和室大約以一間（約 180cm）為單位製作。也就是沿180cm 的方格紋製作，所以畫的時候尺寸很好掌握，相當方便。

但是另一方面，如果不能正確描繪很容易看起來不自然。另外，榻榻米的尺寸也有關東和關西的分別，原本就視每家情況調整，所以這個部分也必須留意。

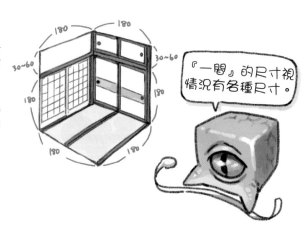

『一間』的尺寸視情況有各種尺寸。

三等分劃分法

畫出中心線，再畫出對角線時圖中的交叉點剛好成為三等分的位置。非常簡單就能劃分三等分，請大家一定要學起來。

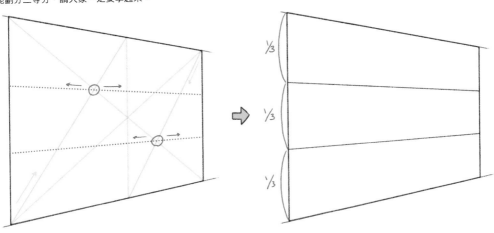

依喜好數量的劃分法

首先在任一處用尺等縱向測量劃分出想要的數量，往消失點畫線。接著畫出對角線，就能朝深度方向劃分出相同數量。

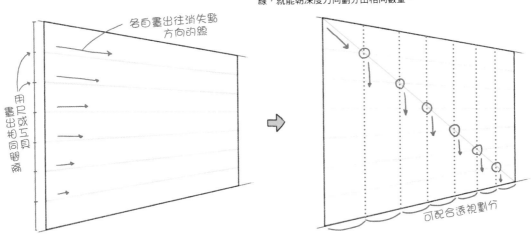

各自畫出往消失點方向的線

用尺或工具畫出相同間隔

可配合透視劃分

用變形工具更正確

如果使用變形工具要先畫平面圖，再使其變形也可以畫出正確的構圖。如果用平面圖，很容易確認尺寸，建議大家可以用這個方法畫複雜的背景。

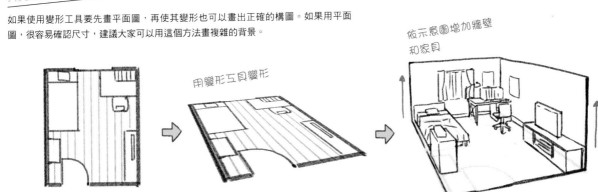

用變形工具變形

依示意圖增加牆壁和家具

深度的決定方法（關於視角）

如果到這邊的內容都完全理解，我想大家會有的疑問是「如何決定門窗等的寬度（深度）？」。先回答各位，答案是「依視角各有不同，所以只要沒有不自然可自由決定」。如果有錯，只會在與其他元素相比下有矛盾時。接下來將為大家介紹何謂視角。

何謂視角

視角簡單來講就是相機的焦距和遠望。再精確一些，就是「相機拍照時的拍照範圍」。周圍看起來較廣稱為廣角，將遠處焦距拉近稱為遠望，請大家記住這樣的概念。不論哪一種過於極端將顯得不自然，請慎重選用。

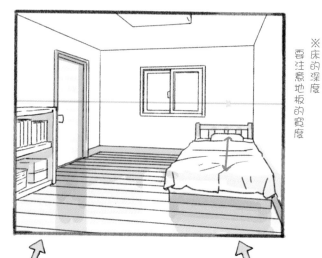

※床的深度
要注意地板的寬度

標準
一般視角，平面、普通的感覺。

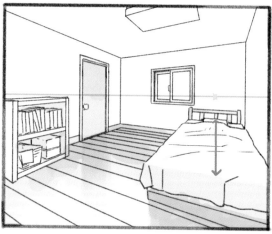

現實中要拍攝到這樣的構圖必須在很遠的地方拍攝

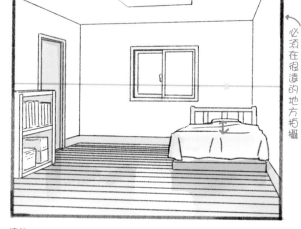

廣角
廣角的視野較大，強調遠近感的感覺，可用在想營造緊張、不安、壓迫的時候。

遠望
用相機拉近焦距的狀態，放大遠景，壓縮深度的方向。給人遼闊、沉穩的感覺，人物肖像也是用這個模式。

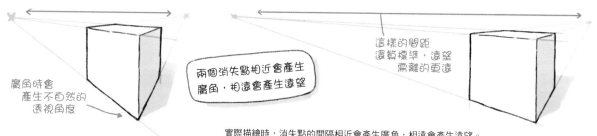

廣角時會產生不自然的透視角度

兩個消失點相近會產生廣角，相遠會產生遠望

這樣的間距還算標準，遠望需離的更遠

實際描繪時，消失點的間隔相近會產生廣角，相遠會產生遠望。

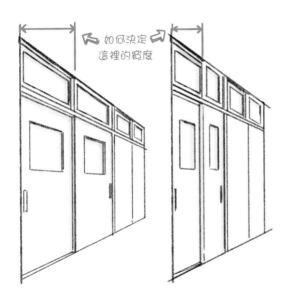

那麼實際上是如何決定門窗的寬度,關於這一點,先畫一個粗略畫,決定繪圖的整體構成,決定牆面的平衡後再回推,也可以自然畫出細節的寬度。但是事先計劃很費神,所以在還不習慣時,不須勉強決定,只要熟練到避免發生矛盾也可以。

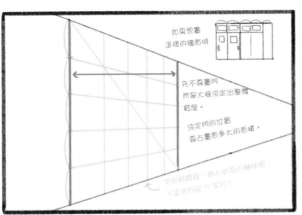

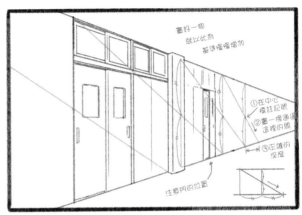

深度的緊密

正確的透視中,越是遠景,深度越緊密。尤其在畫人工物件時,深度容易畫得比實際寬,所以請大家小心。實際上如右圖的照片,有相當極端的透視。另外,這不僅在遠望的時候,以廣角描繪遠景時也會發生相同的情況,所以請大家小心。

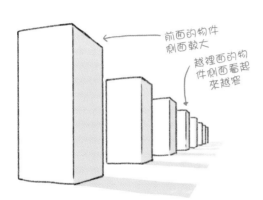

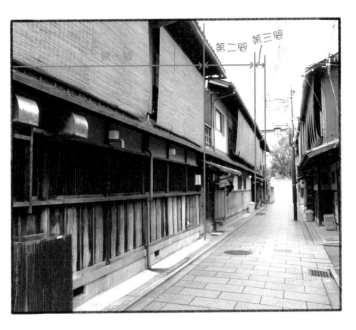

魚眼透視

魚眼鏡頭風的透視是前面已解說的透視法應用之一。魚眼風的好處是可以避免兩眼透視等產生的不自然變形，也可以創造出比廣角構圖更遼闊的空間以及營造出簡單的張力。但是以曲線為中心，作畫會較辛苦，因為畫法反而產生不自然等也是它的缺點。

其他還有因為地平線的位置，深度方向的線也會有很大的變化，如果要詳細解說很占空間，篇幅不夠，由於有其有趣之處雖然只是概略，還是請大家參考學習。

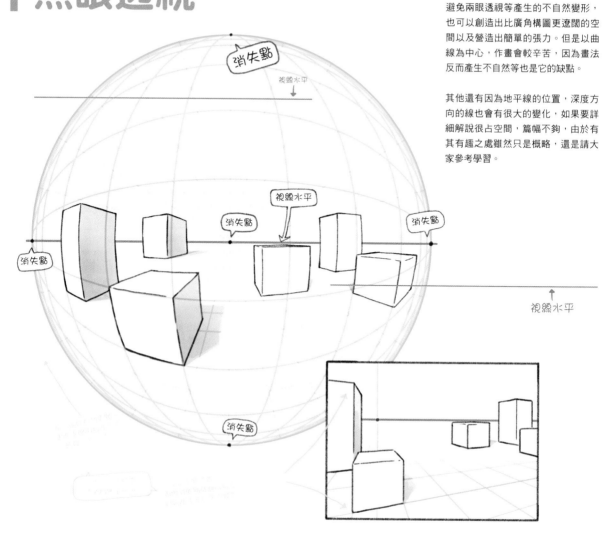

這是實際使用的範例。這裡只畫出普通的水面太單調，所以用魚眼風表現畫面張力。除了地平線，連蔓越莓間隙露出的水面都仔細加上透視。幾乎沒有人工物件，所以透視稍微偏移也不用在意。

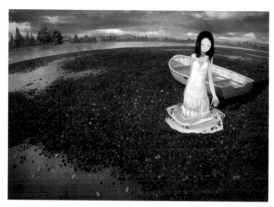

自然的深度

如果要正確描繪房間或巷弄等狹窄空間，使用廣角前面會嚴重變形，使用遠望深度會太緊密，不論用哪一種都容易顯得不自然。這個時候可以定出數個消失點位置，這樣也能營造出自然的深度。

其他還可以畫出正確的透視，花點心思在物件的大小和配置，整體構成就不會顯得狹窄。大家可以依喜好區分運用。

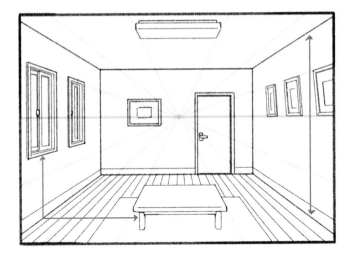

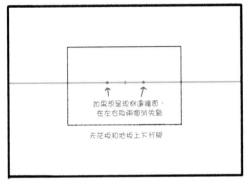

① 在距離想呈現牆面的方向取出兩個消失點

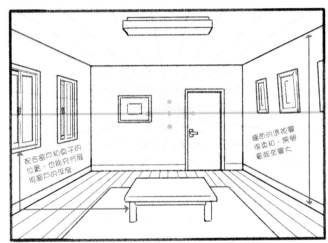

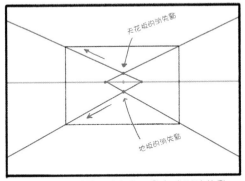

② 分別畫出輔助線，也在交叉點上找到消失點

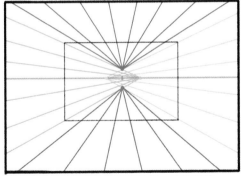

③ 接著從各個消失點畫出輔助線，依此描繪

如果要呈現窄巷就照一般方法描繪

從人物
決定透視

因為構圖關係，人物位置既定無法更動時，用這個方法就能決定消失點和視線水平。

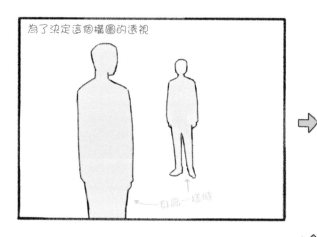

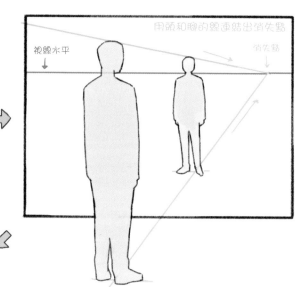

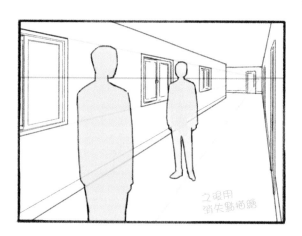

從人物決定透視時，先大概決定好 2 人全身像的平衡，畫出通過頭和腳的輔助線，兩者交會處即是消失點。同時也決定出視線水平，所以之後可依據視線水平描繪背景。這在畫面傾斜時也適用，視線水平只會在畫面傾斜時傾斜，還請大家注意。一點、兩點透視中人物站立時，視線水平與人物垂直。

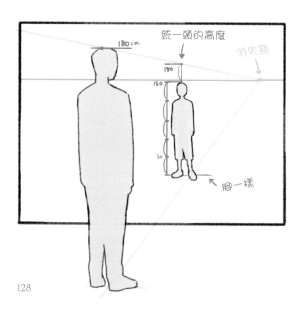

身高不一時
兩人身高不一時，以其中一人的身高畫出輔助線。例如 180cm 和 150cm，比例為 6：5，所以只要在較矮的一方加上 1/5（30cm）就是等高。以上面相同方法，畫出通過頭和腳的線找出交叉點。

消失點 在畫面外的透視

類比繪圖時或消失點離畫面太遠無法決定透視時,都可以用這個方法解決。

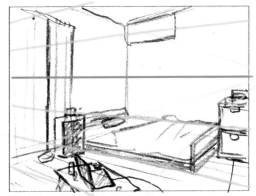

①決定大概的視線水平和角度

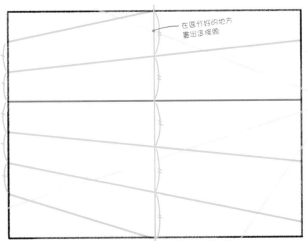

②在左右一樣寬的地方分別標註記號,用線連結

參考粗略畫,在一樣寬的地方也可標註記號

在區分好的地方畫出這候線

1. 先畫一個粗略畫,決定大概等分的線。

2. 畫出以視線水平為基準的線,如圖示在左右一樣寬的地方分別標註記號,畫出輔助線。如果嫌麻煩畫出大概的等分,標示右邊 2cm、左邊 3cm 等的間隔刻度。

3. 沿著刻度畫出輔助線後作畫。

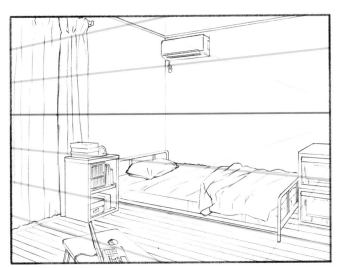

③利用輔助線作畫

沒有找出左右的消失點用相同的方法也可以作畫。只是非常複雜,所以類比作畫時要特別注意。用掃描時顏色會消失的筆畫輔助線,作業會比較輕鬆。

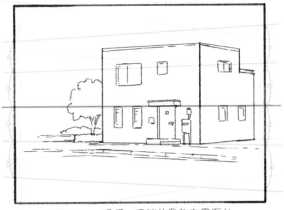

任何一個消失點都在畫面外

透視常見的錯誤

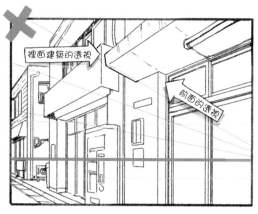 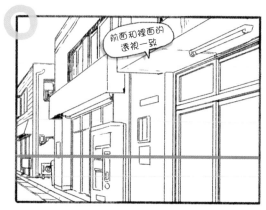

常會發生店家、屋簷或窗框等透視在前面和裡面不一致的情況。前面的物件有往上看的感覺，就要意識到與裡面透視的一致性。

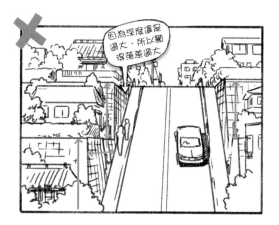 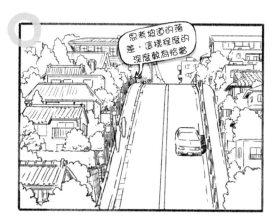

坡道過陡是常見的錯誤。大多是因為建築物的深度過寬，先思考建築物位於的土地形狀再有意識地壓縮深度。

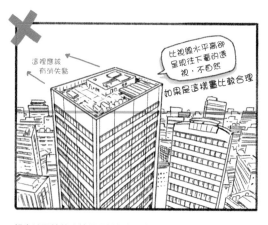

超出地平線的大樓屋頂基本上不會出現俯瞰視角。從高空的視線描繪，即便大樓再高也會在地平線下方。

人眼和透視的差異

常有人說「人眼看的世界是扭曲的，所以和透視法不同」，但是這個說法一半正確一半錯誤。人眼的感應（視網膜）如下圖所示是曲面接受訊息，不只是深度，離上下左右越遠的影像也越小，就像魚眼眼透視般的變形。另一方面相機拍照時感應是平面的，所以和透視法相同，不論如何遠離上下左右，拍照大小也不會改變。

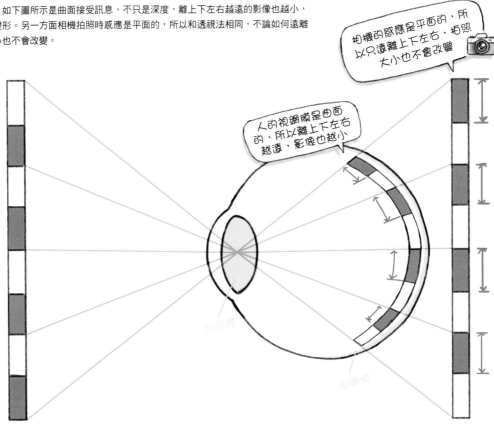

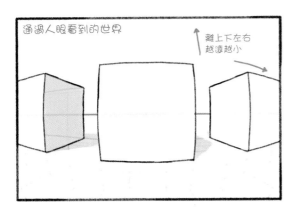

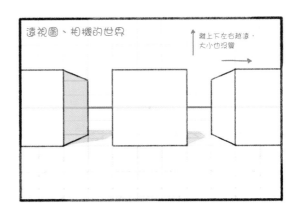

但也不能說透視法不正確，用透視法描繪的物件「與沒通過視網膜的狀態相同」，所以從適當的距離來看，可視為「與實際相同」。反而去模擬視網膜的變形「描繪像人類所見相同的畫」，人眼看到這樣的圖又會變形一次，所以以結果來看這並非正確的表現方式。

但是，也不是所有的畫都會在適當的距離來觀看，人並沒有經常意識到全部的視野，所以完全模擬變形描繪是困難的。所以我覺得關於魚眼透視「先不論正確與否，但能表現出效果」這樣理解會比較好。

影子的透視

影子也要加上透視，以適當的形狀描繪影子，會讓形狀更明確，所以也要仔細留意影子的透視並且描繪出來。

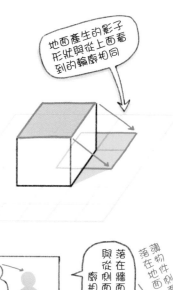

地面產生的影子形狀與從上面看到的輪廓相同

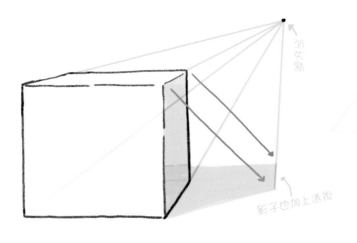

消失點

影子也加上透視

落在牆面的影子與從側面看的輪廓相同

落在物件側面輪廓

落在物件側面地面輪廓

很難拿捏影子的形狀時，從光源往形狀變形的地方畫輔助線，或是在影子落下的位置用線連結畫出上面的形狀等方式來描繪。

繪圖時經常不小心將影子畫成從側面看到的輪廓形狀，但是落在地面的影子如上圖所示，形狀基準為從上面視角看到的輪廓。

另外，也要加上和主題相同的透視，所以描繪時請留意。

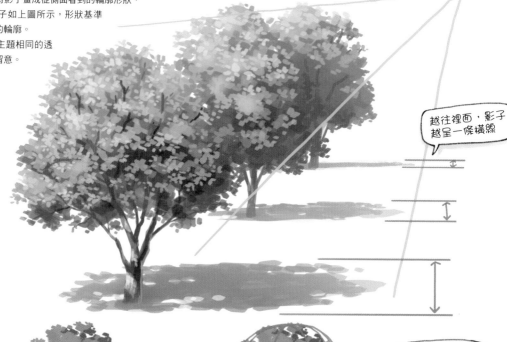

越往裡面，影子越呈一條橫線

不是單純的變形，還要注意影子的厚度

鏡像的透視

鏡子的透視也是很難理解的理論之一。基本上在鏡子的另一邊畫上「同一物件的相反影像」。從正面倒影在鏡子的物件，實像和鏡像的消失點相同，如果物件歪斜，消失點的位置也會改變。

另外，不是單純投影出倒影，依照視線的不同，會像下面圖示一樣位置關係稍有偏移，這點還請留心。

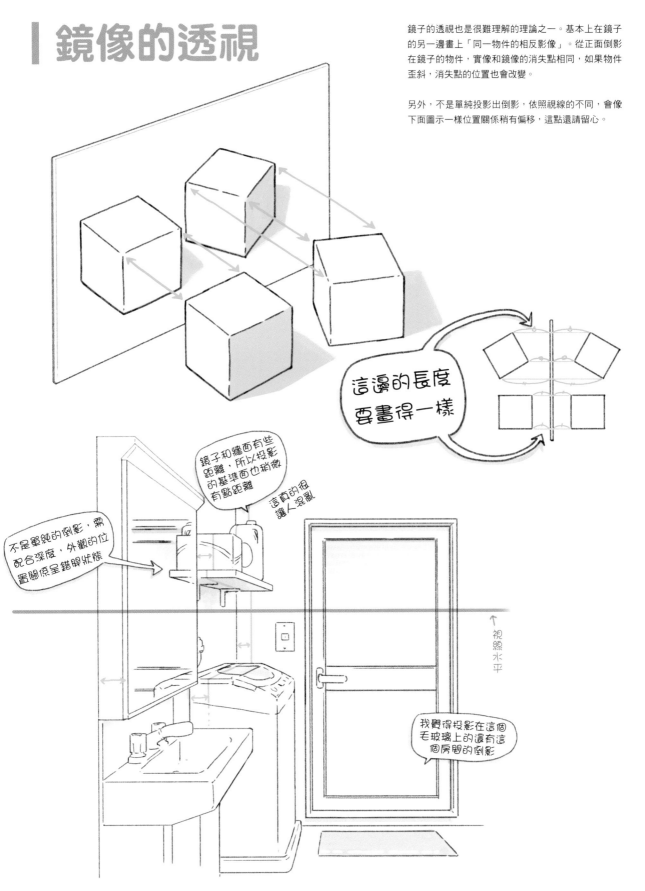

這邊的長度要畫得一樣

鏡子和牆面有些距離，所以投影的基準面也稍微有點距離

這真的很讓人混亂

不是單純的倒影，需配合深度，外觀的位置關係呈錯開狀態

← 視線水平

我覺得投影在這個毛玻璃上的還有這個房間的倒影

基本構圖

談到「漂亮的構圖」有一些經過研究的既定規則。這裡向大家介紹一些代表性的構圖。這些不過是構思的起點，重要的是搭配之後繪畫主題的構圖並加以練習。

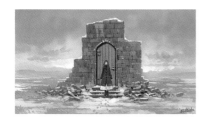

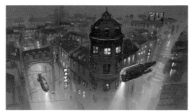

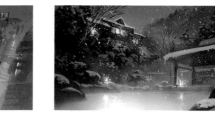

三角形
穩定、沉穩的印象，突顯龐然大物、重物、大規模的感覺。

倒三角形
不穩定、動態感，震撼遼闊的空間。

三等分
主題明確，從三等分的交叉點選出兩點配置物件就很容易畫得好。

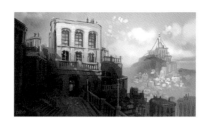

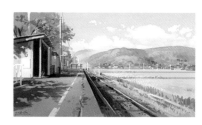

圓形
平面、客觀、人物像等想突顯主角魅力時。

對角線
畫面分割成兩部分，給人躍動感，加強對比和視線引導。

放射線
強調空間，加強印象與視線引導，擁擠和集中。

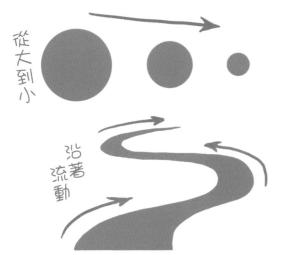

從大到小

沿著流動

何謂視線引導

看畫人的視線，最先會受到「大的物件」、「明亮的地方」、「人物輪廓」、「膚色」的吸引，再往其周邊移動。另外，有道路或河川等文素的流動線條，則會沿著線條移動。理解這些就可以控制看畫人的視線，就是視線引導，依據這一點可以更突顯繪畫主題。另外，以人物為主的繪畫，眼睛尤其是最容易受到注意的重點。接下來視線移動的順序是整張臉、表情、手腳。所以人物插畫要先畫出令人印象深刻的眼睛，能最有效吸引目光。

基本上最初吸引目光的是人物，所以風景插畫中，最常見的畫法是在醒目的地方配置人物，從人物位置延伸出道路等引導視線的線條，再於前端配置象徵世界觀的代表性元素。利用明暗對比表現出近景和遠景也很重要。如果想讓畫給人安心感，就搭配容易聯想的元素，如果想給人意外感，則刻意搭配有衝突感的元素，理論上可藉此調整繪圖給人的印象。在畫面配置甚麼樣的元素，將呈現出繪圖的趣味。

從主題感受不同的印象

安心感
前面畫著大又明亮的橘子，暖桌或窗格拉門充滿和室的感覺，窗外呈現陰暗冬天的寒冷氛圍。全都是可容易聯想的元素，讓人感受溫暖、懷念、沉靜的氛圍。

意外感
在畫面中央畫了一個引人注目巨大的奇幻生物，與人物呈現對比，突顯出奇幻生物的龐大，最後隱約看出街道，藉此營造出非完全奇幻世界的真實恐懼感。

Illustration Making

全新插畫製作

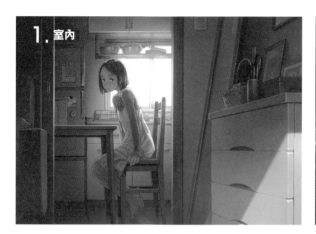

1. 室內

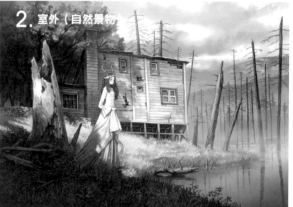

2. 室外（自然景物）

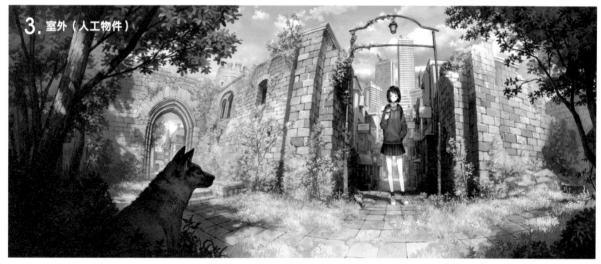

3. 室外（人工物件）

本篇將以這次描繪的 3 幅全新插畫為題材，向大家介紹插畫製作的實際過程。依狀況在製程等方面有些許不同，希望每個環節都能成為大家作業時的參考。不論是承接的工作和個人作業上在具體製作時的製程沒有特別的不同。另外，繪畫沒有所謂的正確解答，所以本篇所寫的內容都不過是讓大家思考的提示。

3 幅畫的底稿都是在紙上作業（粗略著色用數位）。作畫使用的工具也標註出來讓大家參考，這些是我自己使用順手的工具，大家不一定要照用。如果只是繪圖也不需要用到太高階的電腦規格。我不是使用液晶平板，而是使用繪圖板，因為比較習慣而且在細節作業中比較容易用眼睛確認筆觸。

使用工具
Photoshop CC
Wacom 專業繪圖板 Intuos5
OS：Windows 10 Home
CPU：インテル® Core™ i7-8700
RAM：16.0GB

1-1 粗略畫

開始繪圖之前,決定要畫甚麼樣的圖,再畫出粗略畫。這幅畫是室內畫,所以想畫出隱密沉穩的氛圍。住在公寓時喜歡從北側(公共走道該側)灑進的光線,所以將光線置於畫面中央,因為人物看起來很近,用了一點遠望,沒運用到太多透視,以平面的一點透視構圖畫出粗略畫。

不論哪一種畫,最重要的是第一印象。著手描繪前,先具體想像想呈現甚麼樣的繪畫氛圍,以此為指標呈現在粗略畫中。連著色、整體明暗走向都要確認。在還不習慣的時候,準備粗略畫看不出甚麼意義,但是尤其在有背景的畫中,如果在這個階段就決定好整體畫作構成,接下來的製程就輕鬆很多,所以才要有意識地描繪粗略畫。

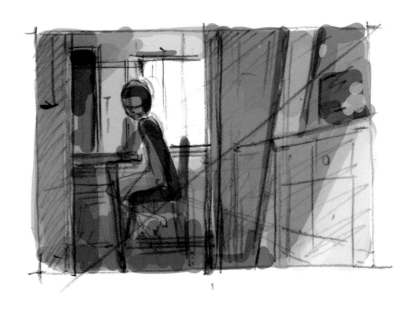

1-2 底稿

一邊確認粗略畫,一邊畫出底稿。畫出主要元素的大概位置,將其統一成粗略畫的調性,決定消失點的位置。畫粗略畫時,消失點會重疊在人物上,但是覺得這樣的表現過於直接,所以將消失點與人物稍微錯開。

接著配合人物和椅子、桌子等的尺寸。通常椅子的座面距離地板約 45cm,桌面大約距離地板約 70cm,所以利用這些當作基準,與人物配合尺寸來描繪。

將這些畫好後,也添加前面和裡面的景象。裡面的流理台高約 85cm,前面的櫃子高度約 55cm。先描繪冰箱或流理台等大型家具的輪廓,再確認整體的平衡,慢慢添加細節就不容易發生矛盾。

1-3 線稿製作、分層

著色掃描的繪圖前，先將人物線稿清稿。製作線稿圖層，用細筆刷描摹。為了配合背景風格，以帶有鉛筆筆觸的筆刷描繪。因為厚塗，輪廓較淡，影子落下的地方（脖子根部、皺摺較深的地方等）要塗得較厚些。

線稿完成後，開始分圖層。這次分層裡面的流理台周圍、人物、餐桌、前面 4 張圖層。人工物件形狀明顯不同時，有時會用這種方式分層，有時也全部塗在一張圖層。

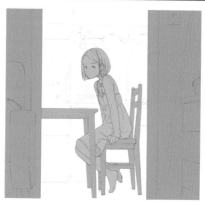

1-4 打底

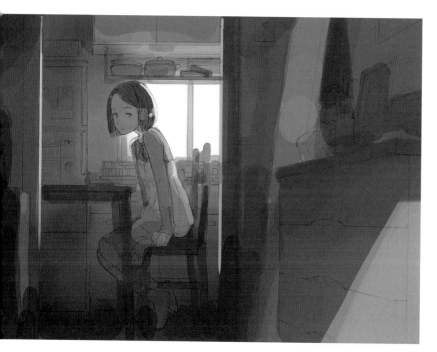

圖層分好之後，暫時將這些圖層隱藏，點選「背景」打底。一邊看著著粗略畫，一邊照著氛圍大致區分著色。

依照部件區分著色，顏色會塗得一塊一塊，所以先幫一張圖層打底。這時會殘留筆刷的痕跡，不需要太在意。但是明亮等細節部分，可能會讓人留下印象的地方皆大致著色。

決定好大致的顏色，將著色的部分複製在各個圖層中，具體來說就是「背景」圖層複製 3 次，剪裁（圖層→製作成剪裁遮色片）「人物」、「餐桌」、「前面」各圖層，將其合併。

1-5 著色／裡面的景象

接下來一邊留意打底的氛圍，一邊完成部件。我自己偏愛從裡面的景象開始著色，請大家不要在意這個順序，最重要的是開心著色。

步驟是先調整打底時超出的顏色或不需要的色塊，再描繪細節明暗和亮度即完成。調整時和細節描繪時，都不要與打底設定的大致顏色與明暗差太多。習慣後可從這個階段回推打底，減少著色時的困惑。

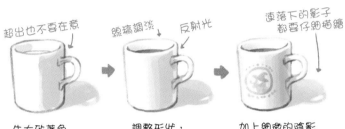
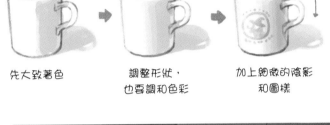

超出也不要在意　先大致著色

線稿調淡　反射光
調整形狀，
也要調和色彩

連落下的影子都要仔細描繪
加上細微的陰影
和圖樣

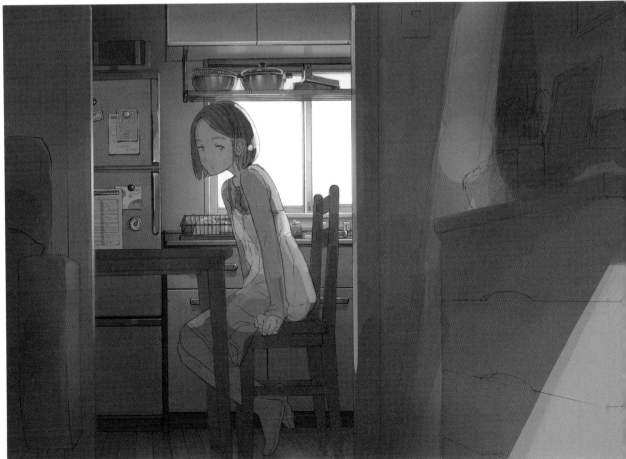

「餐桌」和「前面」的圖層用相同的要領完成。大範圍區分著色、調整，完成反射光和明亮。前面的物件常會畫出細節，但這次刻意不這樣描繪，以突顯出主角人物。

1-7 著色／人物

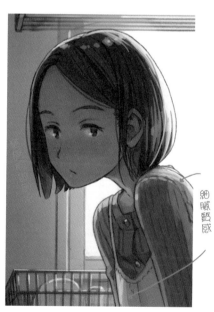

人物著色也幾乎是相同的感覺。區分著色大的部件，調整色塊或超出的顏色，描繪細節。尤其臉部是引人矚目地方要細心描繪。其他還包括衣服的質感，逆光浮現的立體感等，只要很講究地描繪，也能讓欣賞的人充滿樂趣，這是要花時間的部分。

色調調整

特效資料夾

← 裡面的光
← 前面的光
← 減少周邊的對比

線稿資料夾

← 明亮
← 人物線稿
← 底稿

著色圖層

← 逆光

1-8 著色／特效

最後加入特效和色階調整，確認整體畫作。縮小成縮圖或遠距離觀看畫面，將繪圖感覺調整成接近最初的設定。描繪時很難留意到不自然的地方，所以過一段時間再看也是不錯的方法。調整或留白的檢視結束就完成了。

左圖是最終的圖層結構。部件比一般分得細，也用了很多特效，所以才會分很多圖層。

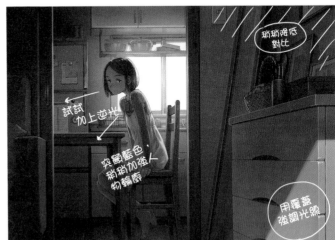

稍稍降低對比

試試加上逆光

突顯藍色 稍稍加強人物輪廓

用覆蓋強調光線

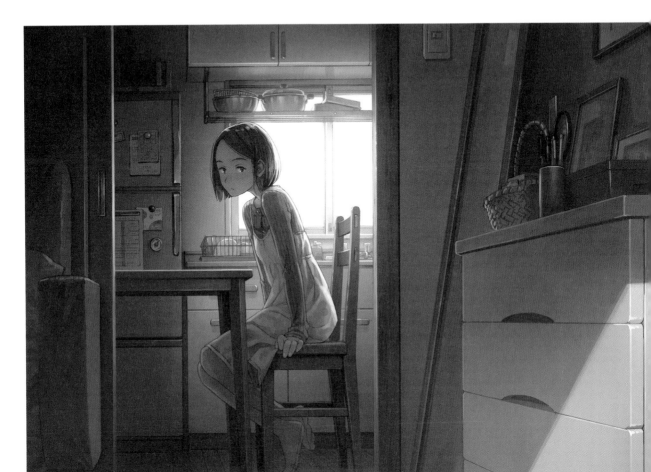

Making of "Derelicts"

2. 室外（自然景物）

前面的主題是「室內的人工物件」，所以作為對照也畫了一幅「室外的自然景物」。繪畫氛圍也隨之一變，呈現神秘的氣氛。構思的結果決定放入我喜歡的元素來構圖，映在草原的陰影、濕地、陰天、朦朧大地等。

與前面相同，先製作著色的粗略畫。在整體構成上，以傾斜的草原為構圖增添變化，並且利用人物和枯樹的輪廓影響草原的透視，藉此突顯空間感。為了展現神秘氣息，天空轉為色調陰暗，讓畫面深處也充滿朦朧感。

2-2 底稿

決定構圖後，加入底稿。依照粗略畫的構圖先畫出主要元素的輪廓，調整畫面平衡。廢墟稍稍傾斜，藉此突顯廢墟的感覺，透視部分只要沒有不自然，乾脆不設定消失點。

適時參考手邊的資料和搜尋到的圖片，配合想要畫出的形象，將廢墟、枯樹、濕地、人物等必要元素設計繪入圖中。人物設計配合整體繪圖的神祕感，參考了凱爾特風格的設計。統一成白色，彰顯出神秘氣息，用刺繡等提升密集度，營造出氛圍。

傾斜

視線水平

先描繪人物、建築和醒目的樹木等輪廓，決定整體的平衡後再描繪細節。

為了表現廢墟的感覺，建築稍微傾斜。消失點大大偏移在視線水平的下方，不須找到正確的位置，使用大概的透視即可。

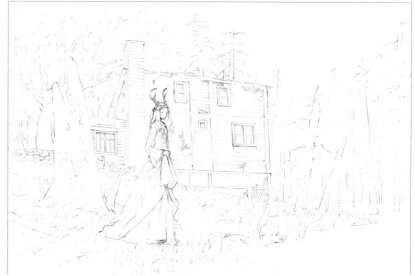

2-3 線稿

這次也是只先畫人物線稿。使用有鉛筆筆觸的筆刷。人物尺寸較小，但設計細膩輪廓也複雜，所以不需要勉強全部描摹，只在重要的部分準備線稿。使用圖層遮色片將部分的底稿線條調淡。

2-4 打底

參考粗略畫顏色，在「背景」圖層打底。我很講究草原的綠色、天空的鉛灰色，所以多次調整直到完全符合心中想要的顏色。另外，為了突顯人物和枯樹的輪廓，明亮物件內側配上影子，陰暗物件的內側配上光線。作業很無聊，但是這個部分很重要。

決定好大致的顏色，只有人物用另一張圖層著色，複製、剪裁→合併背景圖層。接著背景和人物再加上一些顏色，微調整體氛圍。人物的髮色、映在衣服上的影子、建築周圍的樹木和草原都添加顏色。

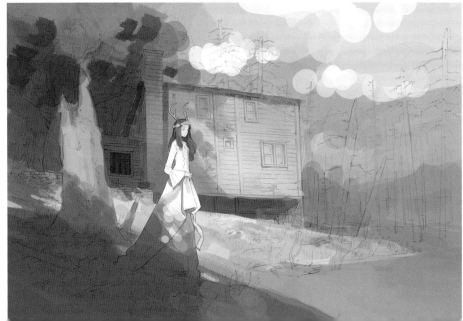

2-5 著色／遠景

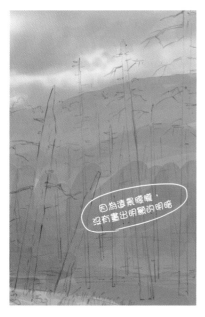

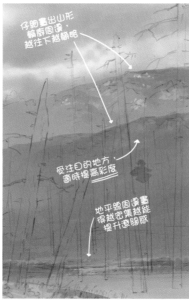

仔細畫出山形
輪廓周邊，
越往下越略略

受注目的地方，
適時提高彩度

地平線周邊畫
得越密集越能
提升遠闊感

因為遠景隱曨，
沒有畫出明顯的明暗

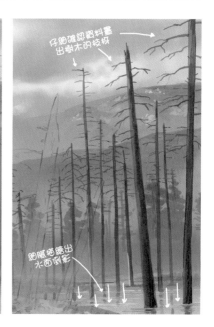

仔細確認資料畫
出樹木的枝椏

細膩描繪出
水面倒影

從遠景開始完成。以自然為主的風景，所以留意空氣透視法，越裡面的物件越朦朧，越往前面對比畫得越明顯，就能表現得更自然。越靠近地面空氣越濃，所以越靠近山形稜線彩度越高，連細節都要畫清楚。

2-6 著色／建築周圍

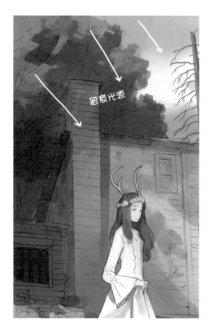

留意光源

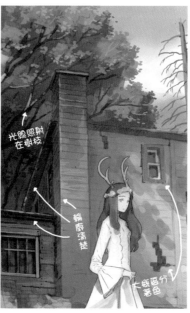

光線照射
在樹枝

輪廓清楚

大概區分
著色

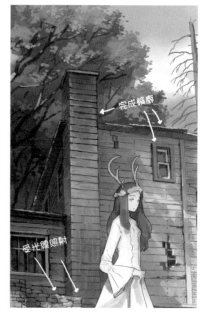

完成輪廓

受光線照射

接續遠景，也開始描繪廢墟周邊。打底時已有大致著色，所以再塗點汙漬感、完成輪廓就能完成大致繪圖。窗框、木板的破損地方等，打底時沒有畫的地方也先加上大概的顏色，調整輪廓即完成。

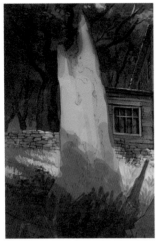 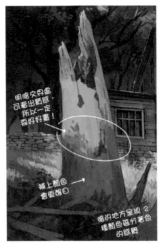

明暗交界處
可著出質感，
所以一定
要好好畫！

補上顏色
看更顯目

暗的地方呈現 2
種顏色區分著色
的感覺

輪廓上有強烈光照，
重要性幾乎
等向主要景元素

反射光

為雜草的形狀
添加變化

為前面的枯樹以及草地著色。重要性幾乎等同主要元素，所以稍微添加色調提升存在感。就像這棵枯樹般有細節表面凹凸的元素，一一畫出細節反而過於講究，所以主要在明暗交界處描繪，其他部分只要畫出基本樣貌即可。最後再添上細膩的明亮，就能讓繪圖顯得恰如其分。

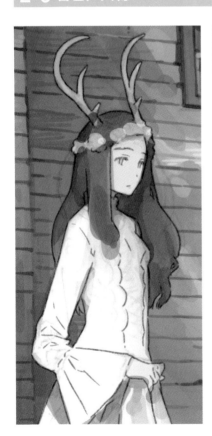 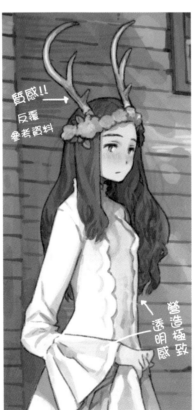 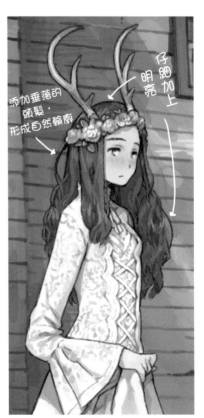

質感!!
反覆
參考資料

營造
透明感
極致

添加垂落的
頭髮，
形成自然輪廓

仔細加上

明亮

人物完成。調整顏色交界並加上細節影子，完成輪廓，步驟大概和之前都相同。人物是視線的焦點，所以連細節都要仔細描繪。
著色時，想讓衣服呈現透明感，所以決定試著讓前面中間畫上薄透布料。充滿透明感覺得效果還不錯。
最後加上明亮、補上垂落的髮絲等。稍微遠看，確認輪廓是否不自然。

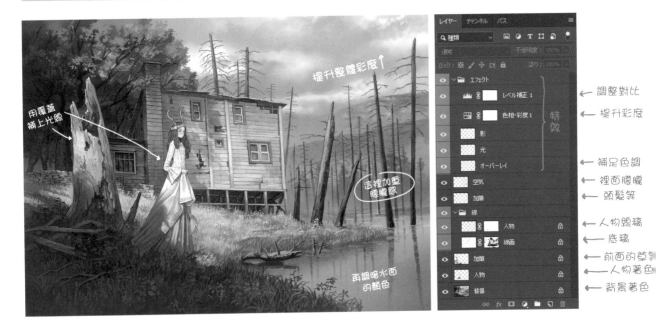

著色告一段落，接下來要修飾色調等。注意印刷時是否會過曝或過暗。另外，畫面再補上明亮光線、右邊沼澤加重朦朧感。

調整後不知調得好不好，先隔一段時間或轉成圖片傳送到手機，在冷靜的狀態下確認。只要沒有特別在意的地方就算完成了。

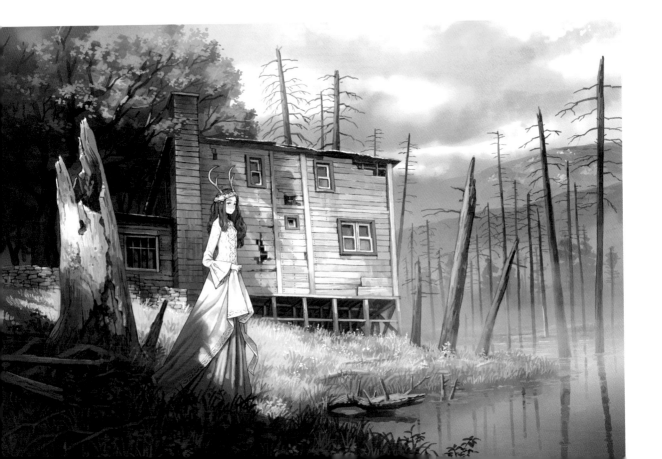

圖之失塞強想看的元素
都市、藍天、強烈色調
在日常中的非日常等
整體有點不知所云…？

主題為『日常與非日常的對比』
重新構思想法
石板路、奇幻、都市、
畫一次看看。此案比較明確

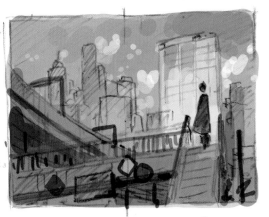

3-1 粗略畫

想在封面畫出大樓，所以先製作 A 案的粗略畫，畫了很多大樓。但只有這些，繪圖主題不夠明確，人物外觀也很模糊，所以暫時保留此案再重新思考。

對於繪圖評價來說，第一印象很重要。接著為了有良好的第一印象，重要的是「明確易懂」。一開始沒有引起興趣，即使繪圖畫得再精緻也不會有人看。這幅畫想表達甚麼，哪裡有趣，要在一瞬間表達出來，這在一開始構圖思考時很重要。

大約花了 3 個月的時間絞盡腦汁得出 B 案。主題「日常與非日常的對比」很有我的風格，也包含了過去繪圖重製的元素，顏色明快也涵蓋了象徵小紅帽的童話元素。想在拱門彼端呈現街道景象，使用了魚眼風透視，讓單純的封面畫充滿震撼力。

這裡也收錄幾張繪圖參考的照片。海德堡等在德國拍攝的風景和東京近郊商店街為主要元素。大樓參考了新宿和澀谷的景象。全部都是由自己拍攝，像這樣資料蒐集的經驗可以活用在工作上，所以平常就很常四處取材。

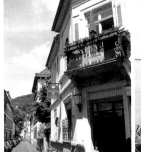

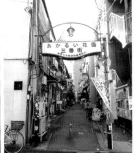

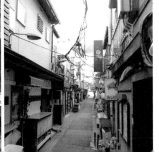

3-2 底稿

畫底稿前，將粗略畫複製在一張實際印刷尺寸的紙張，在上面配合透視畫出輔助線。因為是封面，一邊確認修邊時呈現的畫面、標題和書腰的位置等，檢視要在哪個位置放入甚麼元素。做好的輔助線稿印在A4紙上，加上底稿。封面內折處幾乎都是自然景物，所以這次只有封面和封底部分在紙上作畫。

畫粗略畫時，該煩惱的事都想過了，所以從這裡開始幾乎就是流水線般的作業。和之前的兩幅圖一樣，畫出大型元素的輪廓，確認整體平衡再描繪細節。細節部分，石牆隨機畫出給人柔和印象。每個地方都參考資料留心作畫。

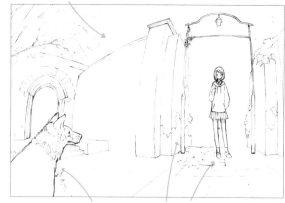

在紙張上印上淡淡的輔助線，以此為基準完成底稿

先從當作基準的大型元素輪廓畫起

消失點A和消失點B很近，
整體來看嚴重變形，但是以封面尺寸
來看時，這樣的變形才能產生張力。

封面的構圖

紫色的線是
數位畫上的部分

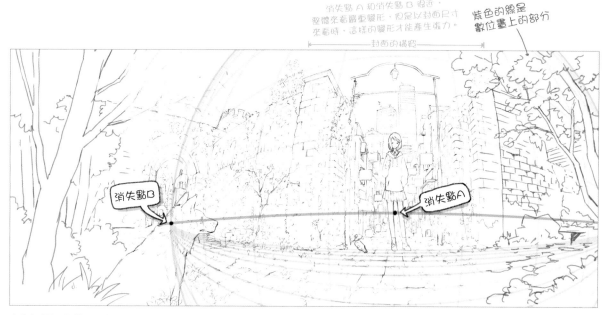

底稿完成後，掃描匯入繪圖，不足的部分用數位補畫。自然景物幾乎不需要線稿，所以加入輪廓線即可。

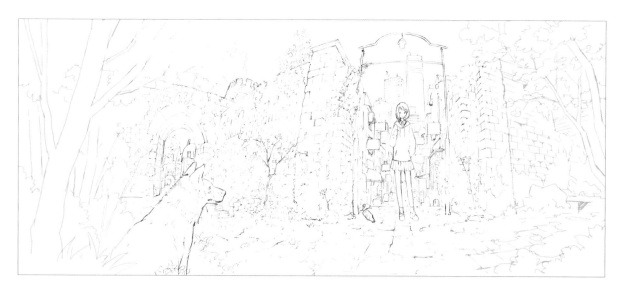

3-3 打底

依照粗略畫打底。因為是封面所以很注重震撼力，刻意選用鮮豔的顏色。彩度高也要統一影子的顏色，這樣就能讓繪圖有一致性。一開始從畫面左邊有光線照入的感覺，拱門順光，所以光線方向在中間發生轉變。

這個階段還是左邊有光線

光線

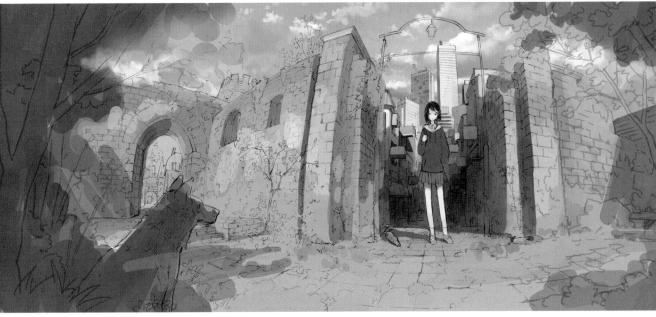

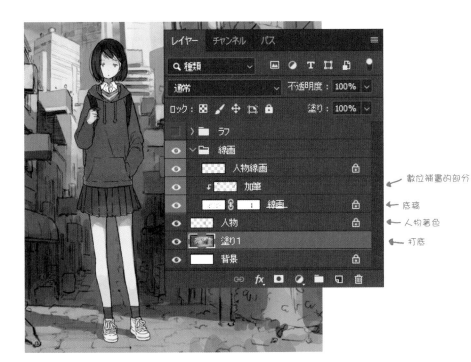

3-4 人物線稿

製作人物線稿，只有人物也有分著色圖層。和前面相同，複製打底剪裁合併在人物圖層。利用這個方式完成打底，可直接將其微妙的色調當作基調，讓背景以及人物色調統一（可能是個人感覺）。

另外，只有描繪這幅的過程中，為了讓繪圖更清楚，所以在一定程度的補畫地方分開圖層。一般作業中沒有將圖層分得這麼細，以上僅供參考。

レイヤー　チャンネル　パス

種類

通常　　　　　　　　不透明度：100%

ロック：　　　　　　塗り：100%

〉 ラフ

線画

人物線画

加筆 ← 數位補畫的部分

線画 ← 底稿

人物 ← 人物著色

塗り1 ← 打底

背景

 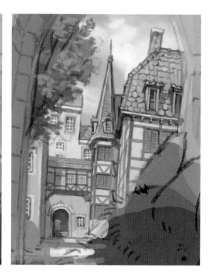

描繪遠景的街道。參考德國北部等建築，著色時變換屋頂顏色等，突顯童話風格。在底稿階段也為屋頂形狀添加變化。在這個階段描繪細節的部分，就能順利提升整體的遼闊感，所以請細心描繪。

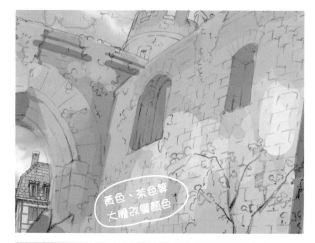

黃色、茶色等
大塊改變顏色

3-6 著色／石牆

石壁先調和整體的漸層，每塊石磚微微改變顏色或加點汙漬，最後加上砌縫或明亮等輪廓即完成。畫得太細膩反而造成反效果，畫輪廓時適可而止即可。右側的石壁也用相同要領作畫。

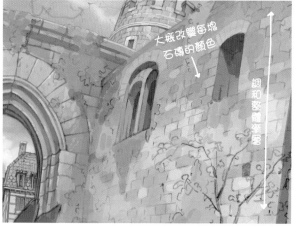

大概改變每塊
石磚的顏色

調和整體漸層

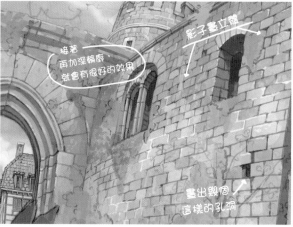

接著
再加深輪廓
就會有很好的效果

影子要立體

畫出跟圖
這樣的孔洞

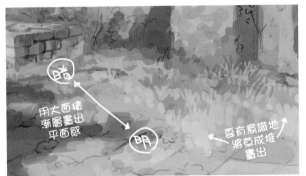

用大面積漸層畫出平面感

暗

明

要有意識地將雜草成堆畫出

3-7 著色／植物

植物沒有清楚的形狀，有意識地畫成大片成堆即可。先以大塊面積畫出大概的形狀，慢慢再加上複雜的形狀。這次的石板路和石牆等也有植物，所以配合地面加上明暗漸層就能畫出平面感。為了提高密集度，也可畫上繽紛花朵。

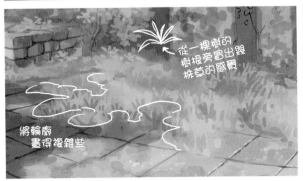

從一棵樹的樹根旁冒出幾株草的感覺

將輪廓畫得複雜些

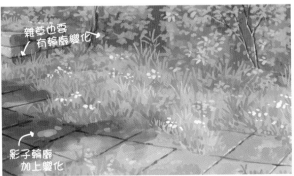

雜草也要有輪廓變化

影子輪廓加上變化

3-8 著色／大樓

大樓是這幅畫的影子主角，所以要細心描繪。只有窗戶用另一張圖層描繪使之變形，就可提高完成度（有點麻煩，所以畫好後視情況合併）。為了避免顏色單調，加上廣告看板當作變化。

另外，藏入陰影中巷弄裡，幾乎都是單色調，所以只畫出明暗。雖然花時間但是不會很難，所以這裡省略說明。

用顏色添加變化

仔細參考資料

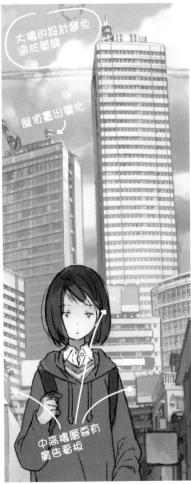

大樓的設計避免過於單調

屋頂畫出變化

中高樓層要有廣告看板

用粗線畫出縱橫線條加以變形就會很漂亮

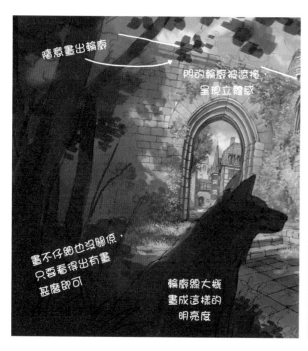

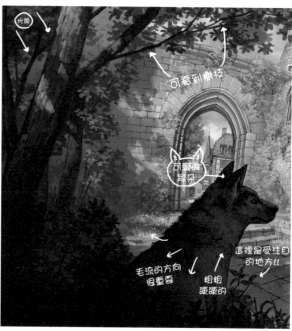

為變成陰影的近景著色。幾乎是單色調,不需要畫太仔細,處處有光線灑落的地方,大概呈現出明暗亮兩種色調即可。狼要添補一點顏色,周圍的植物也要畫得比較細膩。

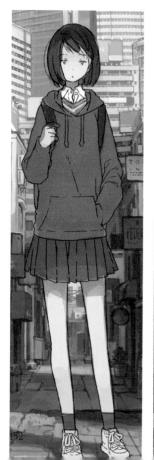

3-10 著色／人物

人物和之前相同,調整顏色交界,描繪輪廓即完成。人物位在封面正中央,尤其會受到注目,所以連皺褶等都要仔細描繪。因為想要讓人物多點變化,考慮到童話風格加畫了一隻青鳥。

其實喜歡或討厭一幅畫,人物外觀是極大的關鍵。我自己本身偏好的繪圖是大面積的背景加上不要太過搶眼的人物,所以會抑制人物表現和表情。從這種「表現和表情」可以感受到作家的講究,讓人留下好的印象,所以大家一定要在這裡多花點心思。

3-11 著色／特效

整體描繪結束後，加入特效調整。這次要花點時間細細描繪，為了強調輪廓，除了引進光線，沒有用太多的特效，只是調整全部的色階。為了成就一幅有震撼力的封面，彩度和對比都精準提升。

最後擱置一段時間再次確認，沒問題即完稿。

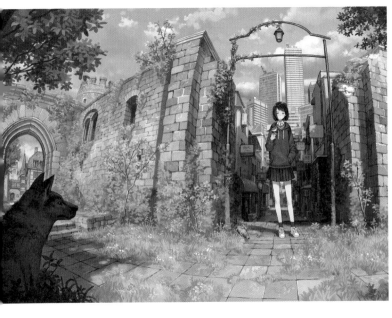

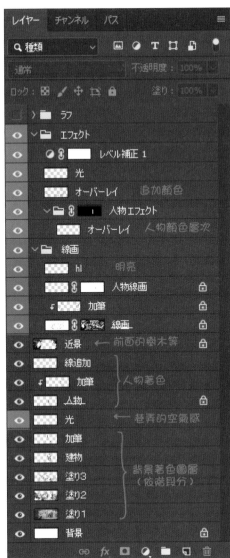

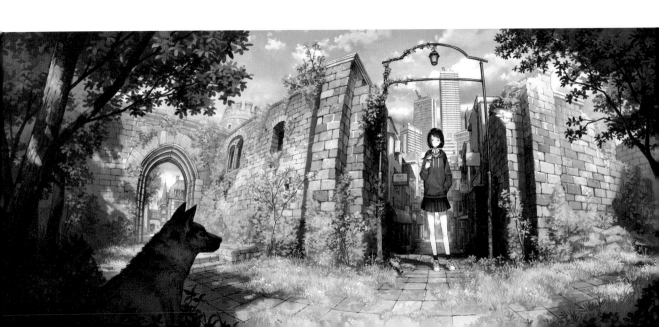

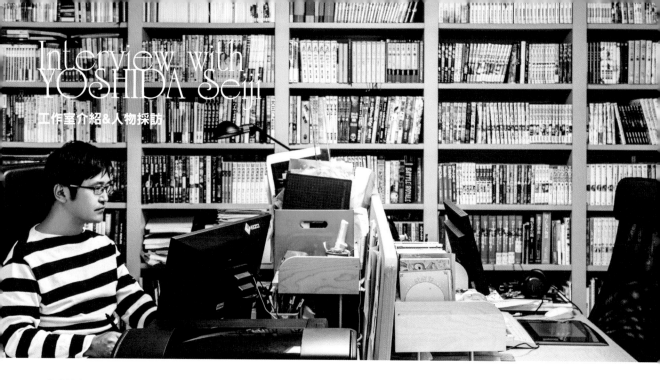

Interview with YOSHIDA Seiji

工作室介紹&人物採訪

工作室位在穿越櫻花林蔭的住宅區一隅。陽光灑進的工作室像極了出現在「故事之家」的宅邸，我們在此訪問吉田誠治，和他談到對作畫的堅持、美學意識和個人經歷。

關於作畫

作業系統是 Windows，作畫都是用 Photoshop。但是線稿和粗略畫都是用類比描繪。工作繪圖都是在粗略畫上用數位著色，再列印在紙上手繪底稿，接著再將其用數位著色，作業非常繁複。因為很在意繪圖的整體感，想用眼睛掃過整張紙來平衡整張繪圖。如果用數位作業，會太專注於細節部分，很浪費時間。所以畫類比線稿，決定大致的平衡與畫面的密集度。再以此為基礎著色，可以很順利調整畫面的平衡。像一筆畫繪圖時，全部用數位作業並想提升完成度時，則會便用類比畫線。

製作時也會放上線稿，可以看到淡淡的透視線。這是用類比畫粗略畫後用數位輕輕著色，再用數位畫出與其配合的透視線，並且以此完成線稿。平常都是在 A4 紙上畫線稿。地面的質感也是用手繪。粗略畫的階段會決定建築的平衡、大小、構圖，再一邊看一邊在畫好的尺寸裡加上建築大小的輪廓線，並描繪其中的細節。所以最重要的是最初的粗略畫。粗略畫成功畫好後，後續都是流水線的作業。

——如何決定粗略畫？

我是憑感覺決定。這裡物件配置得很密集，另一邊就不要太密集，想表現的物件之間不要配置太多元素之類的。因為在這個時候決定整體形象，所以會一邊描繪粗略畫，一邊調整平衡。
依照這做的方式改變表現的方法。這來自我至今光背景就已經畫了 2000 張以上的經驗法則。我也曾做過這類工作，描繪好角色才配合透視加入構圖已定的背景。如何快速將其畫成效果極佳的繪圖，這是經過無數次的歷練才達到的結果。

——表現戲劇化光影的技巧為何？

提升對比，也就是營造矚目焦點。描繪想吸引人注視這裡的地方。反過來說，不想讓人注目的地方畫得低調也很重要。例如想受注目的焦點之間不要過於密集之類的。決定落下陰影、變暗、降低對比、不要引人注目，將所有的光線都落在主要部分，就能成功控制視線。
很多人沒有掌控整體繪圖。畫完才第一次看整幅畫。但是我自己盡量從著色開始就呈現整體畫面，著色的時候有意識地避免過於著墨次要、低調的地方。常常注意不要畫得比主角還明顯。這個完成了，下次在畫主角前，先將次要畫到這個程度，就能這樣大致地著色。主角完成一次後，只有在次要部分真的有不足的時候才稍稍添筆，這樣就能成功做到視線引導。

——關於影子的顏色。

光影顏色的概念，來自電影的場景。想參考這部電影這個畫面中這邊的顏色，從這裡學到光影的顏色來著色。看到不錯的影像會截圖放在硬碟。想參考今村昌平這邊的顏色之類的。除了電影還有音樂錄影帶或廣告，也有自己旅行拍的照片。我喜歡德國的城堡和街道，也拍了大量的照片。繪圖時從這些資料混合拼湊而成。

——關於封面畫。

這幅畫恰好和『美麗情境插畫』的封面畫呈反向的版本。從架空世界看現實世界的角度。因為現實和非現實也是我主要的主題。封底有加入奇幻的街道景色，為廣角構圖。從書本設計開始就著手繪圖的構成。

關於一整天

——1 天工作幾小時？

我平均工作 6 個小時，休息的時候看 SNS 或影片，標註有興趣的資料，還會查看遊戲技術的相關消息。

——為了繪圖會參考哪些資料？

我會大量參考遊戲圖像的消息或電影製作。最近電影和遊戲的變化都不大。例如「曼達洛人」，聽說是用巨大液晶螢幕環繞四周拍攝而成。太空船塢也全都使用 CG 特效，相機和背景連動，聽說還可做到透視校正。這都是沿用遊戲 3D 工程技術的手法。看到這些消息才知道現在的燈光效果是這樣處理，在最新的影片製作中會事先收集各種資訊，在意外之處發揮功效。

另外，我還會看 XSPORT（極限運動），因為我自己從小時就在滑雪，還拿到 SAJ 2 級，很喜歡滑雪的影片。滑雪時從山頂滑下，滑雪板不斷滑過危險的坡道。無人機影片也很有趣。在世界遺產或影片領域的人才知道的美好景點拍攝，看到時會覺得「啊！這個可以當資料用」。

我也會看 GoPro 拍攝的 YouTube 頻道，可以看到任何景象。一般絕對無法去的歐洲偏僻景點，拍得既壯闊又美麗；在潛水家才會知道的美景拍攝龐大的魚群；夕陽也拍得極為瑰麗。當我覺得這個構圖很好，這個顏色不錯，就會將這些全部吸收運用在繪圖中。

——想請教一天的時間行程。

以前有畫一份（下一頁）。小孩開始上學後生活一定會變得規律。刻意將工作停在尚未告一段落的地方，早上來到工作室現場還處於繪畫中的狀態，從一早就覺得「啊！我很想畫這裡」。

——為了作畫會注意健康嗎？

現在有做伸展和平板撐。長大後內收肌群衰退，做平板撐可鍛鍊起來。早起也不再感到疲累。我過了 30 歲左右的時候，曾有過一陣低潮，變得不能繪圖。插畫家齋藤直葵先生也曾說過，體力下降變得不能畫畫的時候，伸展肌肉就可以畫畫了。我也是，一模一樣。剛好過了 30 歲左右，開始覺得精緻背景很難畫。以前只要 3 天左右就能畫好的畫，現在畫了一個星期都沒畫好。這真的讓我感到有點挫敗。有段時間就這樣硬撐著慢慢畫，有一天滑雪同好對我說「背後完全沒肌肉了！矯正姿勢伸展肌肉比較好」。因此開始做伸展和平板撐，想不到又可以畫了。從此產生動力試著畫一筆畫繪圖，或許也時機碰巧，一下子被大家傳開來，追蹤人數增加。資深的插畫家也曾對我說「這段時間畫得很好耶！」，我回覆「基礎代謝提升就可以畫了！」。

我覺得做菜也非常能轉換心情。也會去購物、會自己做菜。努力繪圖後，就會想「好！今天也來吃個美食！」

（右上）在數位畫的粗略畫上畫鉛筆底稿。（右下）牆的一面為書櫃，從諸星大二郎、山本直樹、洛夫克拉夫特、大友克洋到 BL、宗教相關書籍，排滿了建構吉田誠治的各種領域書籍。（左上）吉田誠治的興趣是電影，喜歡尚·皮耶·居內的作品，也喜歡『Directors Label』系列。（左下）『真·女神轉生』粉絲俱樂部特典卡牌和自製的繪本。這是 20 多年前在 COMIKET 和 COMITIA 發的繪本。

吉田誠治的經歷

我從高中時代就以圖像設計師加入同人遊戲社團，製作動作 RPG。當時很流行『伊蘇系列』和『撼天神塔』。我只是將所需的素材畫成像素畫，但是受人委託繪圖讓我很開心。我很喜歡『真・女神轉生』，還加入了粉絲俱樂部。當時由圖像設計師金子一馬先生擔任系列角色的設計。我受到他的影響，開始以繪畫為目標。他也是一名插畫家，我曾寄了插畫明信片給粉絲通訊，因此偶爾收到金子先生的建議，而開始有走上繪畫之路的想法。

——升學以美術大學為目標。

我在高中二年級的一月突然宣告想以美術大學為目標，身邊的人都驚訝問為什麼。父母也說「不要吧！不過你若真心想讀，家裏還是會提供援助。」

我讀的學科是設計科。我考上的這家美術大學在印刷方面很厲害，還可自由使用 Mac。因此我學會了 Photoshop，當時 DTP 環境規格還未統整，我在學了之後就一股腦投入印刷的世界，製作了大量的繪本。

開始描繪背景也是因為畫了漫畫，受到『AKIRA』的影響非常深。『AKIRA』從開篇到 17 頁都沒有出現角色的臉，只有背景持續推展故事，所以我也畫了從開篇到 10 頁以上都是背景的漫畫。其實我也有畫 BL 漫畫喔！有在 COMITIA 販售繪本，所以開始認識女性作家，大家打算一起製作 BL 合同誌時，也有邀我參加。COMITIA 現在已經是第一線的人員，在參加時還是新人呢！

——走向遊戲的世界。

大學時期在同人遊戲社團成員的哥哥成立了一家美少女遊戲公司，我以團體的一員加入這家公司。當時 TYPE-MOON 同人出道作『月姬』上市，年輕的創作者都專注在美少女遊戲。在這之中產生了跨團隊的人脈，開始聽到很多公司提到吉田先生很會畫背景，想請他幫忙畫。

大學時也做過網站，除了學園祭或旅行之外，每天都會更新繪圖。1999 年當時很少人會每天更新。因為有接美少女遊戲的工作，工作時會在午休畫底稿，下午 5 點後可以隨意用公司電腦，大約在晚上 7 點上傳更新。更新後在 IRC 聊天，這還是網路時代初期之時。

大學 3 年級時出了一個遊戲，由我擔任全部的圖像設計，在畢業製作的同時又出了一個遊戲。畢業後經過 3 年，最後自己獨立一直從事自由工作者的工作。當時與同人遊戲社團同好一起做成人類遊戲，也有做下載販售。好像是日本下載販售第一年的那年，我獨立之後生活收入一半來自這裡，一半來自畫背景的工作，10 年以上一直都從事著背景圖像師的工作。接了非常多美少女遊戲業界的工作，在業界知名度提高，相反的完全沒有插畫家的工作經驗。10 年剛過就結婚生子，如果我自己一個人，年收 300 萬日圓左右還可以生活，但有了家庭只有這樣就不行了，所以也想提高自己身為插畫家的知名度，而開始發送訊息。

——關於插畫家的活動。

其實我在蓋這個家的時候，Twitter 的追蹤人數只有 400 人左右，父母搬家了，土地空了，所以有點硬撐著蓋了房子。因此想著「賣不出去就慘了！」，嘗試各種方法時，一筆畫繪圖受到大家的好評。我想或許可以當成一項工作。然而以個人製作的名義發表作品，最終若不能進入大眾的視野，便無法讓喜歡的人認識。在 SNS 免費公開，如果受到好評傳播開來，就能慢慢吸引喜歡的人而成為話題。

——今後的展望？

學生時代沒想到可以把畫圖當成工作，我可以這樣持續 20 年真的很幸運。至今都是抱持開心工作的心態，今後也希望大家多多委託，讓我能持續畫下去。

後來想製作遊戲。標題是『殭屍的暑假』，在遊戲體驗有殭屍的暑假。玩家用柏青哥和鞭炮嚇殭屍時從殭屍那取得物件，或是趁生前記憶尚存的殭屍在務農時，玩家不發出聲音從其身後悄悄通過。遊戲設定是玩家回到鄉下後大家都變成殭屍，但是還有少許倖存者。這套遊戲會需要一些時間製作，但我想慢慢做完。

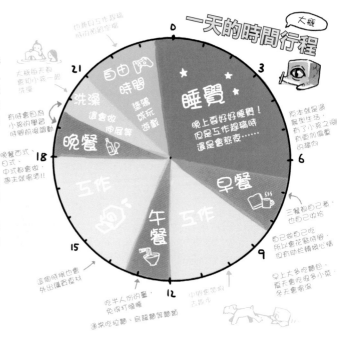

（上）這是平均的時間行程。實際上「我超愛喝酒」，但是只在週末喝酒。（下）『殭屍的暑假』企劃意象板。

Description

作品解說

標題
刊登頁面／作品內容／創作年分／使用軟體或畫材
作者本人的說明

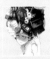

「Antique」
p2／原創作品／2010 年／Photoshop，0.5mm 自動鉛筆
我喜歡古典的設計，插畫中將滿滿的古典元素設計成維多利亞款式的帽子。把盤子當作帽簷，留聲機像是裝飾花般，充滿玩心的繪圖。

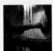

「Waterhole」
p3／原創作品／2016 年／Photoshop，0.5mm 自動鉛筆
插畫刻意將自然景物的不規則輪廓畫成直線，營造出空間感。尤其是瀑布水花慢慢向周圍飛濺的表現，不斷嘗試錯誤才完成。

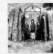

「Fairytale」
p4-5／全新創作／2020 年／Photoshop，0.5mm 自動鉛筆
以我最喜歡的主題「日常與非日常」創作的插畫。一開始就決定要製作成這本畫集的封面，主要描繪神似東京的密集街道，周圍則描繪歐洲遺蹟景致當作對比烘托。人物身穿紅衣，當作封面引人注目的視覺焦點。

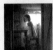

「Dining」
p6-7／全新創作／2020 年／Photoshop，0.5mm 自動鉛筆
全新創作的 3 幅畫，先決定了每張圖中要解說哪些製作項目，配合解說內容而描繪。這幅繪圖畫的是「日常」，為了畫出不單純的繪圖，用遠望而不太強調透視，描繪的每一個元素都有意識地一一朝視線而畫。

「Derelicts」
p8-9／全新創作／2020 年／Photoshop，0.5mm 自動鉛筆
這幅畫的主題是相對於日常的「非日常」。明暗分明的神祕空間，從遠景到近景空間相連，描繪的元素也選擇廢棄建築和身穿神秘服裝的人物等非日常的元素。

「階梯書坊」
p10-11／原創作品／2019 年／Photoshop，0.5mm 自動鉛筆
構圖中建築的方向不一，描繪時頗費神，繪圖的密集度高，有時也想挑戰一下。這幅畫組合了有點舊時代日本風格的建築和複雜的階梯，展現存有意外空間的二手書店氛圍。

「階段堂書店」
p12-13／原創作品／2019 年／Photoshop，0.5mm 自動鉛筆
以前面「階梯書坊」的世界觀為基調，為了「故事之家」系列重新畫的插畫設定圖。因為傾斜式建蓋，書店內部也備有階梯，請大家一定要和前一張的插圖比對看看。

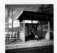

「鵺」
p14-15／原創作品／2018 年／Photoshop，0.5mm 自動鉛筆
奇幻生物也是我喜歡的主題之一，尤其喜歡構思設定架空的奇幻生物。這幅原創作品設定中重新設計了日本自古傳說的「鵺」，體型大小有點像貓，給人可愛的感覺。

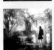

「再訪」
p16-17／原創作品／2017 年／Photoshop，0.5mm 自動鉛筆
這幅是過去曾用於同人誌封面而再次刊載的插畫。「再訪」的主題是以法蘭克福火車總站為元素。我曾去過一次法蘭克福，很受當地充滿魅力的街道和美術館吸引，常常想甚麼時候要再去一次。

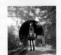

「隧道」
p18／原創作品／2018 年／Photoshop，0.5mm 自動鉛筆
隧道是我至今沒有用過、深受吸引的主題。曾經光想像隧道是為了甚麼目的使用、為何不再使用而已，就令自己悸動不已。隧道幾乎被自然覆蓋隱密存在著，這也是吸引人的主因，在畫中集結這些元素。

「寺院內」
p19／原創作品／2016 年／Photoshop，0.5mm 自動鉛筆
以附近神社為主題描繪，階梯的立體感，林蔭間陽光灑落的方式該怎麼表現是最勞費苦心的地方。另外，我想讓裡面看起來有主殿，但其實前面比較低的是主殿。

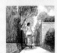

「步道」
p20／原創作品／2016 年／Photoshop，0.5mm 自動鉛筆
夏日陽光、古老民宅林立、貓，插畫中只是這些一目了然的元素組合，用這種柵欄相隔的氛圍成了近年來越來越少見的風景，所以描繪時充滿懷舊的心情，側邊水溝和鋪路也都留意畫出舊時風格。

「水刷石」
p21／原創作品／2016 年／Photoshop，0.5mm 自動鉛筆
像這個門口地面只露出一半小石頭的加工方式稱為「水刷石」。稍微有點年代的家裡經常可以看到這種水刷石的設計，最近很少看到。門口的暗色調和門外的眩目光線都是有點歷史的老舊民家常見的風景。

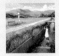

「子午線」
p22-23／原創作品／2016 年／Photoshop，0.5mm 自動鉛筆
我想畫出夏天日本里山風景的插畫。道路看似未鋪設的巴士通道，遠處卻可看到高速公路，這是我個人堅持想畫的內容。構想來自孩提時每年前往的父親老家附近。

「Framing」
p24-25／原創作品／2018 年／Photoshop，0.5mm 自動鉛筆
這幅插畫中帶點透視的窗框和對向風景的透視相互對比甚是有趣。要反省的地方頗多，構圖有趣所以是可以再挑戰的主題。

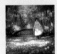

「Yellow river」
p26-27／原創作品／2016 年／Photoshop，0.5mm 自動鉛筆
我覺得這幅畫完成度極佳，一如開始就能清楚想像整體形象，這幅畫也是突然從著手到細節可想像整幅構圖的繪圖之一。雖然在甚麼樣的地點全然不知，但是完成的繪圖充滿強勁的震撼力。

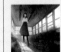

「廢車身」
p28-29／原創作品／2016 年／Photoshop，0.5mm 自動鉛筆
這是一幅只想畫出古老電車車廂的插畫。因此車頂和座位部分可看出用心畫出年久失修的樣子。光線也用各種方法、一再嘗試錯誤，這些可從窗框的落影方法看出用心著墨的痕跡。

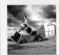

「Trailer」
p30-31／原創作品／2010 年／Photoshop，0.5mm 自動鉛筆
大地遼闊的景色，連地平線都綿延平坦，是我畫過很多次仍偏好的主題。畫這幅插畫時，我尚未習慣以密集度高的方式描繪印刷尺寸繪圖，但是我很喜歡天空的色調和整體構成。

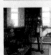

「Doghouse」
p32-33／原創作品／2017 年／Photoshop，0.5mm 自動鉛筆
我就是喜歡散亂的氛圍，想畫出房間總是散亂的樣子。我喜歡英國電影等中，狹窄地面散亂不堪的室內，以此為形象。實際住在裡面應該會受不了吧！

「Shades」
p34-35／原創作品／2017 年／Photoshop，0.5mm 自動鉛筆
繪圖概念是想畫出東歐風情的街道，刻意沒有畫得很瑰麗，高低錯落，畫面紛雜。繪圖尺寸很大，用三點透視法卻沒看到任何一個消失點，是很難取得平衡的構圖，描繪時很費心力。

「Bookstore」
p36-37／原創作品／2015 年／Photoshop
想公開從粗略畫起的所有過程，很少用數位完成所有製程的插畫。背景從線稿就用數位描繪，讓我了解到這樣很難知道密集度的平衡，所以之後我基本上都用類比畫線稿。

「Dormitory」
p38 上／原創作品／2018 年／Photoshop，0.5mm 自動鉛筆
只因為想傳達寄宿學校的制服很漂亮而畫了這幅插畫。背景是以英國風為形象，從各處找資料。在打底階段決定讓光強烈照在人身上應該會呈現很好的氛圍，所以就這樣設計完成。

「raccourci」
p38 下／原創作品／2011 年／Photoshop，0.5mm 自動鉛筆
窗戶是我喜歡的主題之一。我想畫出不同室內的景象，不想煩惱該如何平衡室外的光線。這幅插畫是我從開始就將室外畫成過曝，嘗試了營造自然明暗差異的方法。

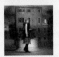

「Location」
p39／原創作品／2017 年／Photoshop，0.5mm 自動鉛筆
在義大利旅行時，不只建築設計，我還驚訝於連天空的顏色和日照感覺竟然都與日本如此不同。一邊想著當時所見的氛圍，一邊繪成的插畫。建築設計參考了也令我感觸甚深的威尼斯。

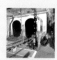

「東京少年日和」
p40-41／原創作品／2019 年／Photoshop，0.5mm 自動鉛筆
描繪京王電鐵井之頭線神泉站平交道周邊的插畫。我以前住在井之頭附近經常搭乘，這個平交道和隧道令人印象非常深刻，我覺得如果要畫東京這裡必不可少。順帶一提並不是照片描摹。

「穿過巷弄」
p42／原創作品／2018 年／Photoshop，0.5mm 自動鉛筆
2000 年到香港時，對於這紛雜、充滿訊息的巷弄景色感動不已，之後就一直描繪這樣的景色。複雜增建的建築，看不到盡頭的縱橫線纜等，構圖的自由度相當大也是魅力之一。

「九龍寨城的走道」
p43／原創作品／2016 年／Photoshop，0.5mm 自動鉛筆
提到香港就不能不提九龍城寨這個主題，這幅畫也是用這裡的氛圍為形象描繪而成。這裡原想沿用「穿過巷弄」的同一人物，但不是很像。在畫這幅畫時很煩惱如何提升密集感，繪圖時非常專注地描繪，因此慢慢掌握到提升密集感的方法。

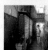

「死神」
p44-45／原創作品／2019 年／Photoshop，0.5mm 自動鉛筆
我在構思描繪「死神」時想到，「把野生動物當死神」並且將這個發想直接畫成繪圖。反正自己也喜歡將其設定成架空的生物，參考了當時因工作經常前往的京都景色。

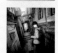

「Straight」
p46／原創作品／2018 年／Photoshop，0.5mm 自動鉛筆
不知要畫甚麼主題時就會畫巷弄，這也是以香港巷弄為基調，畫面稍微傾斜是有點不安定的構圖，完成一幅像是一邊走路一邊拍的照片。

「Backyard」
p47 上／原創作品／2013 年／Photoshop，0.5mm 自動鉛筆
小插畫類，像這樣以巷弄為主題時會畫巷弄。沒有想太多，只放滿了自己喜歡的元素完成。這裡的形象也來自於歐洲某個庭院的房屋圍牆。

「Submarine」
p47 下／原創作品／2010 年／Photoshop，0.5mm 自動鉛筆
潛水服擁有重量的金屬頭盔與部分的肉體的組合。這似乎也受到小時候喜歡閱讀科幻小說的影響。還喜歡鐵和附著其上的鐵鏽，將這些元素一併放入。

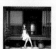

「Salamander」
p48-49／原創作品／2018 年／Photoshop，0.5mm 自動鉛筆
兩棲類是除了人類世界外我最喜歡的領域。這是以父親老家附近棲息的蠑螈形像描繪而成。建築本身也以父親老家為基礎，特別是裡面可出當家中樣貌，我想重現並畫出日本家屋風的構造。

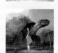

「古城巡遊」
p50-51／原創作品／2017 年／Photoshop，0.5mm 自動鉛筆
爬蟲類中我最愛烏龜。想著這隻烏龜揹著一座城應該不錯而畫了這幅插畫，色調和整體氛圍感參考了遊戲《汪達與巨像》等的氛圍。

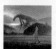

「迷霧彼端的某物」
p52-53／原創作品／2019 年／Photoshop，0.5mm 自動鉛筆
這幅輪廓巨大的奇幻生物，是我在 2003 年利用照片後製第一次描繪，因為第一次，所以之後多次反覆描繪。這次想表現一點奇幻感，配合了日本里山景致，從迷霧的另一邊散發著不詳的氣息。

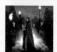

「Samhain」
p54／原創作品／2018 年／Photoshop，0.5mm 自動鉛筆
以凱爾特人過新年的「薩溫節」為主題，有點自由發揮的插畫。查詢了獸骨、農作物、篝火等許多自己不知道的風俗，接觸到過去未曾有過的想法，所以很認真吸收學習。

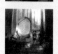

「Pilgrim」
p55／原創作品／2018 年／Photoshop，0.5mm 自動鉛筆
熊野古道等這些地方很受歡迎，以這樣的風景為基礎描繪而成。在重視靈物的土地，現在似乎依舊有超越人類所知的存在，他們仍過著一般生活日常，我很喜歡這種氣氛。

「守護闇黑」
p56／原創作品／2016 年／Photoshop，0.5mm 自動鉛筆
我也喜歡繪本，偶爾會畫，這是畫繪本時的一景。連細節都要畫出來，繪畫氛圍會過於嚴謹，繪畫本繪圖時，請注意要殘留一些繪畫的筆觸，大概完成即可。

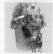

「Planter」
p57／原創作品／2016 年／Photoshop，0.5mm 自動鉛筆
破掉的盆栽中設計了一個箱形，看到了這樣的照片後有感而發的繪圖。畫了大量種類不同的草並加以區分，相當費心。我特別喜歡立體透視模型中這種小型的，哪天也想自己做看看。

「Mushrooms」
p58-59／原創作品／2012 年／Photoshop，0.5mm 自動鉛筆
我喜歡蘑菇豐富的形狀和顏色想畫，不過平常工作中沒有甚麼機會畫，覺得很可惜。這幅畫沒有思考太多，總之畫滿各種類型的蘑菇。

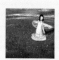

「Cranberry」
p60-61／原創作品／2016 年／Photoshop，0.5mm 自動鉛筆
我喜歡蔓越莓採收的景象，大家應該不太清楚所以很想讓大家看看而畫了這幅插畫。構圖簡單，用魚眼風為繪圖添加變化。用無人機拍照應該會很有趣吧！

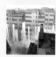

「Overflow」
p62-63／原創作品／2017 年／Photoshop，0.5mm 自動鉛筆
香港等密集建築如果出現瀑布應該很有趣，由此發想畫出的插畫。實際出現這樣的畫面應該相當壯觀，也會擔心建築是否會崩塌。

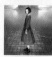

「Solitary」
p64／原創作品／2017 年／Photoshop，0.5mm 自動鉛筆
這幅畫誕生自想畫出單棟建築群。經過反覆的增建、改建，建築呈現複雜的凹凸狀，不知從何處冒出的類似植物的樣貌，讓人感嘆不可思議的生命力。

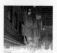

「Boundary」
p65／原創作品／2016 年／Photoshop，0.5mm 自動鉛筆
主題是顛倒的風景，2002 年第一次嘗試後多次反覆當作主題，非常喜歡。易懂吸睛的畫面，所以建築臨摹本身會讓仔細地完成，越是遠景光線越強，追加入這類細節調整。

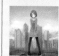

「Crevice」
p66／原創作品／2014 年／Photoshop，0.5mm 自動鉛筆
這幅畫的構成「細思極恐」，目標是要讓看畫的人留下印象深刻。SNS 時代想讓人看畫，留下強烈印象很重要，讓看畫的人心中留下輕微的痕跡，以這樣的發想畫出自己覺得還不錯的畫。

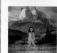

「Sunset」
p67／原創作品／2016 年／Photoshop，0.5mm 自動鉛筆
這幅自然景色的插畫為了營造出繪圖的遼闊感，嘗試了各種方法。沒有描繪太多，練習只用輪廓和色調調整帶出神似的氛圍。山形參考了巴塔哥尼亞的菲茨羅伊峰。

「CLIP STUDIO PAINT PRO 官方入門手冊」（MdN Corporation）
p68／刊登插畫／2018 年／CLIP STUDIO PAINT PRO
為了記錄製作，從粗略畫開始全部使用 CLIP STUDIO PAINT PRO 描繪。遠景、中景、近景，一一做出受矚目的看點，中間參雜陰暗林蔭，讓空間多些變化。便宜簡便又有效果的方法。

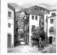

「建築知識 2019 年 10 月號」（X-Knowledge）
p69／封面插畫／2019 年／Photoshop，0.5mm 自動鉛筆
建築類雜誌手繪透視特輯的封面，壓力相當大的一項工作。建築朝向不一，路面也搭配了有弧度的坡道，透視非常複雜。以墨西哥塔克斯科的街道為模型架空的風景。

「美麗情境插畫 描繪魅力風景的創作者合集」（PIE International）
p70-71／封面插畫／2017 年／Photoshop，0.5mm 自動鉛筆
插畫集的封面，以「日常和非日常」為主題構成充滿趣味的插畫。前面的風景設計，放進了東京都月島周邊景色，裡面的建築則以新天鵝堡為基礎設計而成。這幅畫顏受好評，這次畫集封面插圖與此插圖為結構成對的作品。

「鷺鱗之角」（早川書房）
© 早川書房／津久井五月
p72-73／封面插畫／2017 年／Photoshop，0.5mm 自動鉛筆
科幻小說封面插畫，背景為未來東京，所以直接將都廳的輪廓巨大化，故事關鍵人物隱藏在封底折頁部分，花了一點心思。

「古典相機少女+1」（MAX）
p74／刊登插畫／2012 年／Photoshop，0.5mm 自動鉛筆
古典相機為主題的插畫集插畫。大學時代曾稍微接觸到大型相機，要精確描繪出來還真不簡單。要移動大型相機很累，將這樣的姿態描繪成圖。

「髑城異聞 第一闇他不得不死的原因」（ABHAR Tronc）
p74 上／雜誌刊登插畫／2009 年／Photoshop，0.5mm 自動鉛筆
企劃途中突然停止的美少女遊戲插畫。世界觀將世紀末的法國和香港巷弄等氛圍融為一體，一直想要用這樣的氛圍製作遊戲，但一直未能實現。

「SNOW RABBIT」（星海社）
© 伊吹契／星海社
p75 上／封面插畫／2017 年／Photoshop，0.5mm 自動鉛筆
以穿越時空為主題的科幻小說封面插畫。以 3 個時代為故事背景，試著將其併入畫面中。主要舞台在吉原，查詢很多相關資料，對之後的工作有很大的幫助。

「愚獄官方粉絲手冊」（宙出版）
© Innocent Grey/Gungnir All Rights Reserved.
p75 下／刊登插畫／2005 年／Photoshop，0.5mm 自動鉛筆
美少女遊戲粉絲手冊的全新插畫。我也很喜歡以昭和初期為背景，耽美又獵奇的視覺外觀，很有魅力的遊戲。為了傳達這樣的氛圍，選擇非制式的構圖。

Afterword

後記

　　從事描繪背景的工作後才驚訝於背景的重要性。例如遊戲一開始的街道、魔王的城堡前都和主角站立畫同等重要。只有背景和音樂會變化。這樣的場面，因為背景讓場景氛圍大大不同。

　　因此背景的工作不僅僅單純畫風景和建築，重要的是畫出動搖觀者情緒的繪圖。開場的街道是明亮沉靜，魔王城堡前則瀰漫不安和緊張的氛圍，必須依照這些場景適當地表現出來。

　　這些可以在一張圖傳達出來？大家可能會有所懷疑。但是請各位想想看至今看過的漫畫和動畫，應該就可以了解其中一定有明顯由背景撐起的場景。

　　技巧篇「繪圖 5 守則」中寫到首先重要的是開心畫。如果要問如何畫才會開心，我想是「抱持興趣」。

　　甚麼都不想，只學會透視的理論好像也學不了多少，但是如果多少有些興趣，就可以開心地學習透視的知識。另外，想想背景對繪圖多重要，也有助快樂學習。

　　突然要畫背景時，就要對世界的各種主題懷有興趣。不只漫畫、動畫和遊戲，電影、繪畫和音樂或許也藏有提示。如果有數學和心理學的素養，也會有其有利之處。描繪背景，藉此對世界的各種元素產生興趣，就能更開心的持續下去。

　　這本書就是希望勾起大家興趣，主要以盡量簡化背景的技巧，讓大家開心理解的方式來解說。為了讓大家理解我是抱持甚麼想法繪圖，用甚麼樣的技巧幫助我完成這些繪圖，我花了一些心思希望大家透過配合實際的作品和製作，從各種角度快樂閱讀。更希望這些能有助於大家享受繪圖的樂趣。

　　最後在此感謝協助我出版這本書的各位，也謝謝翻閱此書的讀者。

吉田誠治（Seiji Yoshida）

背景圖像設計師、插畫家。曾擔任遊戲廠商的原畫兼背景圖像設計師，現在為自由工作者。除了許多遊戲背景，還曾設計過書籍裝幀畫等。也負責過 Comic Market 97 的紙袋插畫設計。擔任京都精華大學的兼任講師。主要參與的遊戲背景作品有『櫻之詩－在櫻花之森上飛舞－』、『美好的日子～不連續存在～』、『神學校-Noli me tangere-』，裝幀畫作品則有『美麗情境插畫』、『豐饒之角』、『西新宿 幻影物語』等。

Original Japanese Edition Staff

Art direction and design: Mitsugu Mizobata(ikaruga.)
Photographs: Masashi Nagao(154-156p)
Editing: Maya Iwakawa, Miu Matsukawa,Atelier Kochi
Proof reading: Yuko Sasaki
Planning and editing: Sahoko Hyakutake(GENKOSHA CO., Ltd.)

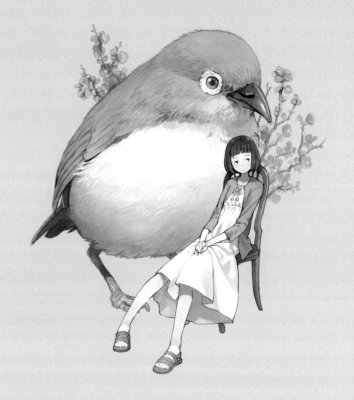

國家圖書館出版品預行編目(CIP)資料

吉田誠治作品集&掌握透視技巧 / 吉田誠治作；黃姿頤
　　譯. -- 新北市：北星圖書, 2021.02
　　　面；　　公分
　　ISBN 978-957-9559-61-4(平裝)

　　1.繪畫技法

947　　　　　　　　　　　　　　　109014330

吉田誠治作品集&掌握透視技巧

作　　者：吉田誠治
翻　　譯：黃姿頤
發 行 人：陳偉祥
發　　行：北星圖書事業股份有限公司
地　　址：234 新北市永和區中正路 462 號 B1
電　　話：886-2-29229000
傳　　真：886-2-29229041
網　　址：www.nsbooks.com.tw
E-MAIL：nsbook@nsbooks.com.tw
劃撥帳戶：北星文化事業有限公司
劃撥帳號：50042987
製版印刷：皇甫彩藝印刷股份有限公司
出 版 日：2021年02月
I S B N：978-957-9559-61-4
定　　價：450

如有缺頁或裝訂錯誤，請寄回更換。

臉書粉絲專頁　　　LINE 官方帳號